高等职业教育"广告和艺术设计"专业系列教材
广告企业、艺术设计公司系列培训教材

平面构成及应用
（第2版）

李 卓　吴 琳　主　编
周 祥　易 琳　翟绿绮　副主编

PINGMIAN GOUCHENG
JI YINGYONG

清华大学出版社
北京

内 容 简 介

平面构成是所有广告艺术设计专业的一门必修基础课程，在当今平面构成创作百花齐放、设计表达手段日新月异的情况下，掌握好平面构成设计知识与技能是从事设计行业工作的必经之路。本书结合平面构成及应用发展的最新形势和特点，针对高职高专院校广告和艺术设计专业应用型人才的培养目标，系统介绍平面构成的形态要素、平面构成的基本要素、平面构成的形式美法则、平面构成的类型及平面构成在艺术设计中的应用等基本知识和技能，并注重体现时代精神，挖掘深蕴的人文内涵，精选风格鲜明的经典作品，力求教学内容和教材结构的创新。

本书结构合理、内容翔实、案例经典、图文并茂、通俗易懂、突出实用性，且采用新颖统一的格式化体例设计，突出设计、知识和技能的应用组合训练，注重课程系统之间的互动联系，既适用于高职高专院校广告和艺术设计专业的教学，也可以作为广告企业和艺术设计公司从业者的职业教育与岗位培训教材，同时对于广大社会自学者也是一本非常有益的参考读物。

本书封面贴有清华大学出版社防伪标签，无标签者不得销售。
版权所有，侵权必究。举报：010-62782989，beiqinquan@tup.tsinghua.edu.cn。

图书在版编目(CIP)数据

平面构成及应用/李卓，吴琳主编. —2版.—北京：清华大学出版社，2020.4（2022.10重印）
高等职业教育"广告和艺术设计"专业系列教材.广告企业、艺术设计公司系列培训教材
ISBN 978-7-302-55152-2

Ⅰ.①平… Ⅱ.①李…②吴… Ⅲ.①平面构成(艺术)—高等职业教育—教材　Ⅳ.①J061

中国版本图书馆CIP数据核字(2020)第049910号

责任编辑：章忆文　李玉萍
装帧设计：刘孝琼
责任校对：李玉茹
责任印制：沈　露
出版发行：清华大学出版社
　　　　　网　　址：http://www.tup.com.cn, http://www.wqbook.com
　　　　　地　　址：北京清华大学学研大厦A座　　邮　编：100084
　　　　　社 总 机：010-83470000　　邮　购：010-62786544
　　　　　投稿与读者服务：010-62776969, c-service@tup.tsinghua.edu.cn
　　　　　质量反馈：010-62772015, zhiliang@tup.tsinghua.edu.cn
　　　　　课件下载：http://www.tup.com.cn, 010-62791865
印 装 者：涿州汇美亿浓印刷有限公司
经　　销：全国新华书店
开　　本：190mm×260mm　　印　张：13.5　　字　数：325千字
版　　次：2011年4月第1版　2020年5月第2版　印　次：2022年10月第3次印刷
定　　价：49.80元

产品编号：083870-01

Editors 编委会

主　　任：牟惟仲

副主任：

王纪平　吴江江　丁建中　冀俊杰　仲万生　徐培忠　章忆文
李大军　宋承敏　鲁瑞清　赵志远　郝建忠　王茹芹　吕一中
冯玉龙　石宝明　米淑兰　王　松　宁雪娟　王红梅　张建国

委　员：

刘　晨　徐　改　华秋岳　吴香媛　李　洁　崔晓文　周　祥
温　智　王桂霞　张　璇　龚正伟　陈光义　崔德群　李连璧
东海涛　翟绿绮　罗慧武　王晓芳　杨　静　吴晓慧　温丽华
王涛鹏　孟　睿　赵　红　贾晓龙　刘海荣　侯雪艳　罗佩华
孟建华　马继兴　王　霄　周文楷　姚　欣　侯绪恩　刘　庆
汪　悦　唐　鹏　肖金鹏　耿　燕　刘宝明　幺　红　刘红祥

总　编：李大军

副总编：梁　露　车亚军　崔晓文　张　璇　孟建华　石宝明

专家组：徐　改　郎绍君　华秋岳　刘　晨　周　祥　东海涛

Preface 前言

平面构成设计与制作是广告设计的基础，也是艺术设计的重要组成部分。平面构成及应用作为广告设计和艺术设计专业的基础课程，对于开发学生设计思维、培养学生综合运用平面构成知识与实践应用技能、提高学生掌握平面构成理论与承接实际设计项目能力等，均具有极其重要的作用。

随着全球经济的快速发展，面对广告设计业的激烈市场竞争，加强平面构成设计创作的不断创新、加速平面构成设计与制作专业人才培养，已成为当前亟待解决的问题。为了满足日益增长的广告设计市场需求，培养社会急需的广告设计专业技能型应用人才，我们组织多年在一线从事平面构成及应用教学与创作实践活动的专家教授，共同精心编撰了此教材，旨在迅速提高广告设计专业学生及平面构成设计与制作从业者的专业素质，更好地服务于我国的广告设计事业。

本书共5章，在吸收国内外平面构成设计界权威专家丰硕成果的基础上，精选风格鲜明和具有典型意义的平面构成设计与制作的作品为案例，并结合中外平面构成设计与制作学科发展的新形势和新特点，针对高职高专院校广告和艺术设计专业应用型人才的培养目标，系统介绍平面构成的形态要素、平面构成的基本要素、平面构成的形式美法则、平面构成的类型及平面构成在艺术设计中的应用等基本知识和技能，并注重体现时代精神，挖掘深蕴的人文内涵，力求教学内容和教材结构的创新。

本书作为高职高专广告设计和艺术设计专业的特色教材，坚持以科学发展观为统领，强调将平面构成基础理论教学与应用实践相互融合，注重启迪开发学生设计思维的创造性，训练学生掌握视觉效应的应用，注重训练和培养学生设计制作与表现的动手能力。本书的出版，对帮助学生尽快熟悉平面构成设计制作与应用操作规程，使他们毕业后能够顺利就业具有特殊意义。

本书融入平面构成设计及应用最新的教学理念，力求严谨，注重与时俱进，具有结构合理、内容新颖、叙述简洁、案例经典、图文并茂、通俗易懂，以及较强的理论性、示范性、可读性、操作性和实用性等特点，且采用新颖统一的格式化体例设计。本书既适用于专升本及高职高专与成人高等教育院校广告和艺术设计专业的教学，也可以作为广告企业和艺术设计公司从业者的职业教育与岗位培训教材，对于广大社会自学者也是一本非常有益的参考读物。

本书由李卓、周祥策划，李卓和吴琳主编，李卓统稿并负责全书各章节案例的编写；周祥、易琳任副主编；作者编写分工为：吴琳(第一章)，李卓(第二章、第三章第一节至第二节、第五章第五节至第六节)，周祥(第三章第三节至第四节、第五章第一节至第四节)，翟绿绮(第四章第一节至第四节)，易琳(第四章第五节至第七节)，李卓、周祥(附录)。在编写过程中，我们参考了大量的国内外有关平面构成方面的最新书刊资料，精选收录了具有典型意义的中外优秀作品，并得到了编委会有关专家教授的悉心指导，在此特别致以衷心的感谢。

为了方便教师教学和学生学习，本书配有教学课件，可以从清华大学出版社网站免费下载使用。由于编者水平有限，书中难免存在疏漏和不足，恳请专家和广大读者批评指正。

<div style="text-align:right">编　者</div>

Contents 目录

第一章　平面构成概述 1

- 一、平面构成的起源 3
- 二、平面构成的概念 4
- 三、平面构成的形态要素 4
- 四、平面构成的形态变化 10
- 五、平面构成美的外在形式 11
- 六、平面构成的形式 13
- 本章小结 17
- 实训案例 18
- 思考与练习 19
- 实训课堂 19

第二章　平面构成的基本要素 21

- 第一节　构成的基本要素——点 24
 - 一、点的概念 24
 - 二、点的形态、作用及性格 24
 - 三、点的位置与感觉 26
 - 四、点的构成方法 28
 - 五、点的构成与设计 29
- 第二节　构成的基本要素——线 31
 - 一、线的概念 32
 - 二、线的形态、作用及性格 32
 - 三、线的组合 35
 - 四、线的错视 36
 - 五、线的构成与设计 38
- 第三节　构成的基本要素——面 39
 - 一、面的概念 39
 - 二、面的形态、作用和性格 40
 - 三、形象的正与负 42
 - 四、面的构成方法与特点 43
 - 五、面的构成与设计 45
- 本章小结 47
- 实训案例 47
- 思考与练习 49
- 实训课堂 49

第三章　平面构成的形式美法则 51

- 第一节　统一与变化 54
 - 一、统一中求变化 54
 - 二、变化中求统一 56
- 第二节　对称与均衡 57
 - 一、对称 57
 - 二、均衡 62
- 第三节　比例与尺度 63
 - 一、比例 63
 - 二、尺度 65
- 第四节　节奏与韵律 66
 - 一、节奏 66
 - 二、韵律 69
- 本章小结 70
- 实训案例 70
- 思考与练习 71
- 实训课堂 72

第四章　平面构成的类型 73

- 第一节　基本形与骨骼 75
 - 一、单元形 75
 - 二、骨骼 78
- 第二节　逻辑构成 81
 - 一、重复构成 81
 - 二、近似构成 85
 - 三、渐变构成 89
 - 四、发射构成 92
 - 五、特异构成 97
- 第三节　视平衡构成 101
 - 一、对比构成 101
 - 二、结集构成 104
- 第四节　抽象构成 108
 - 一、抽象构成的概念 108
 - 二、抽象绘画 108
 - 三、抽象构成的类型 110
- 第五节　肌理构成 112

V

目 录 Contents

 一、认识肌理 ... 112
 二、肌理的种类和形式 113
 三、肌理构成的表现技法和应用 115
 第六节 空间构成 ... 117
 一、认识空间 ... 117
 二、平面性空间的表现 119
 三、矛盾空间与反转空间 121
 第七节 联想构成 ... 126
 一、联想构成的概念 126
 二、联想的方法 126
 三、联想构成的主要形式 126
 本章小结 ... 130
 实训案例 ... 131
 思考与练习 ... 132
 实训课堂 ... 133

第五章 平面构成在艺术与设计中的广泛应用 135

 第一节 平面构成在绘画中的应用 137
 一、绘画概述 ... 137
 二、绘画领域中的平面构成 138
 三、平面构成在绘画领域的
 表现形式 ... 139
 第二节 平面构成在平面设计中的应用 141
 一、平面设计概述 141
 二、中国的平面设计 141
 三、平面设计中的平面构成 141
 第三节 平面构成在环境艺术设计中的
 应用 ... 146
 一、环境艺术 ... 146
 二、环境艺术设计 146
 三、室内设计中的平面构成 147
 四、景观艺术设计中的平面构成 148
 第四节 平面构成在服装设计中的应用 150
 一、服装设计概述 150
 二、服装设计中的平面构成 151
 第五节 平面构成在建筑设计中的应用 154
 一、建筑概述 ... 154
 二、建筑设计 ... 155
 三、建筑设计中的形式美法则 156
 第六节 平面构成在园林景观设计中的
 应用 ... 167
 一、园林景观概述 167
 二、园林景观设计 168
 三、平面构成在现代园林景观
 设计中的体现 169
 四、平面构成在园林景观设计中的
 应用实例 ... 173
 本章小结 ... 176
 实训案例 ... 176
 思考与练习 ... 177
 实训课堂 ... 178

附录A 平面构成作品点评 179

附录B 平面构成在现代设计中的应用 195

参考文献 ... 205

第一章

平面构成概述

学习要点及目标

- 掌握平面构成的概念。
- 了解点、线、面等平面构成的形态要素。
- 理解空间、运动、光、变形、质感等平面构成的形态变化。
- 了解统一与变化、对称与平衡、节奏与韵律等平面构成美的外在形式。
- 了解重复、近似、渐变、对比、密集、分割等平面构成的形式。

构成　形态　空间　比例

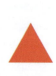

三菱标志与平面构成的形态要素

三菱标志的设计制作过程，如图1-1～图1-3所示。

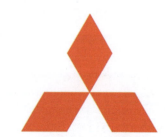

图1-1　三角形　　　图1-2　菱形　　　图1-3　三菱标志

平面构成是现代视觉传达设计基础的一个重要组成部分，对于艺术设计专业是必不可少的审美造型与思维训练。图1-3的三菱标志，是由平面构成中的基本形态要素三角形(图1-1)进行重组成为菱形(图1-2)，再由菱形(图1-2)做发射构成形式变化而得到的。标志既简洁又具有较强的象征意义。平面构成是研究视觉元素在平面艺术中的构成法则和规律，探讨用多变的外部视觉形象来保证形式追求的永恒性。对于现代视觉传达艺术的创作实践来说，平面构成具有提高思维想象能力、启迪设计灵感的奠基作用。

案例导学

设计是有目的的造型活动，不同的专业设计存在共同的基础造型。如果将具有目的的专业设计称为实用设计，那么平面构成就可以看成基础设计。作为现代设计的重要组成部分，平面构成研究视觉要素及构成规律，通过对视觉要素的理性分析和严格的形式构成训练，培

养对形态的创造力和审美能力,为实用设计创造基础条件。本章通过概念知识的讲解,旨在提高学生对平面构成基本概念的理解,对学生进行平面构成多元化思维启发和专业理论的指导。

一、平面构成的起源

"构成"这一概念产生于20世纪初。第一次世界大战之后,欧洲在经济恢复、很快进入全面繁荣的同时,存在着极其剧烈的社会变革与思想变革。在艺术领域里,也出现了这种社会思潮变化的倾向。平面设计在其影响下,有了很大的发展和多元的变化。此时"构成设计"开始成为现代设计的理念和形式的基础,开始了构成主义运动。平面构成的教学体系始于德国的包豪斯。1919年,包豪斯在德国魏玛成为世界上第一所完整的设计学院,它汲取了20世纪初欧洲各国在设计领域探索和研究的成果,特别是俄国"构成主义"设计运动和荷兰的"风格派"的成果,且不断发展完善,使这所学校成为当时集中体现欧洲现代主义设计运动的中心,极大地促进了现代主义设计运动的发展。在当时包豪斯的课程中,就设立了以"构成"为基础的课程,它的特点是教学里融合了各国前卫艺术的精华,提倡运用不同材质进行概念表现,鼓励学生对色彩、形式、想象力进行理性的分析与实验,使学生超越旧有的经验约束与视觉习惯,培养崭新的、理性的、敏锐的视觉认识能力。

包豪斯设计学院

包豪斯(Bauhaus,1919—1933)是德国魏玛市的"公立包豪斯学校"(Staatliches Bauhaus)的简称,后改称"设计学院"(Hochschule für Gestaltung),习惯上仍沿称"包豪斯"。在两德统一后,位于魏玛的设计学院更名为"魏玛包豪斯大学"(Bauhaus-Universität Weimar)。它的成立标志着现代设计的诞生,对世界现代设计的发展产生了深远的影响。包豪斯也是世界上第一所完全为发展现代设计教育而建立的学院。"包豪斯"一词是格罗皮乌斯创造出来的,是德语Bauhaus的译音,由德语Hausbau(房屋建筑)一词倒置而成。

魏玛包豪斯大学于1919年由一批杰出的艺术家和建筑师携手成立,成为开创新时代的先锋派艺术家们反传统、推行现代艺术设计理念的战场和精神基地。这座学校在1995—1996年间成为著名的公立综合设计类大学性质的学术机构。包豪斯校舍本身在建筑史上有重要地位,是现代建筑的杰作。它在功能处理上有分有合,关系明确,方便而实用;在构图上采用了灵活的不规则布局,建筑体型纵横错落,变化丰富;立面造型充分体现了新材料和新结构的特点,法古斯工厂的工业建筑风格被应用到民用建筑上,完全打破了古典主义的建筑设计传统,获得了简洁和清新的效果。

作为世界顶尖设计类大学之一,目前包豪斯大学分为4个学院。
(1)建筑学院:德国最早成立的现代建筑学院之一。
(2)媒体学院:德国成立的第一所媒体学院,欧洲首屈一指的媒体与设计教育机构。
(3)造型学院:德国最早成立的造型与设计学院之一。
(4)土木工程学院:与建筑学院协同工作。

二、平面构成的概念

平面构成是一种视觉形象构成，以研究视觉语言的特性、构成规律以及审美原理为目的。它重在研究和分析视觉语言的形态、空间、运动、比例等因素的变化和形式规律。平面构成为视觉语言的表达提供某种可循规律，为提高视觉形象表现力服务。

三、平面构成的形态要素

(一)形态的概念

万物的外在称为形。在人类的视觉和触觉经验中，一切物体的外貌、姿态、结构等特征均含有形的意味。它与物体的形状不同。形状仅指物体在空间所占的轮廓，而形或形态，乃为一切要素统一后的综合体，是传达视觉艺术语言的根本。形态(format)有时候被称为程式(convention)，指一种结构性要素，体现着对形态所流行的那个时代的重要观念的关注。不同元素的排列组合或者编码方式构成不同的形态。给形态下一个简单易懂的定义，就是人们经验体系内能够直接或间接被感知到的形。

(二)形态的分类

"形态"对于一切设计专业来说是至关重要的，但在纷繁复杂的、众多的形态世界里应该作一个大致的划分，以便于设计训练中的识别、理解与运用。从粗线条的区别上可以分为概念形态和现实形态两个类别，如图1-4所示。

1. 概念形态

概念形态指人的视觉和触觉不能直接感觉到的形。它似乎存在，但实际并不存在，我们认为它只存在于意念之中。例如，气功训练中的"抱球"，其中的"球"是不存在的，但训练者要认为球是存在的并用双手掌心相对抱住圆球，这是一种意念的训练，存在于意念之中的概念形态，能促进人们对现实形态的认识。

2. 现实形态

现实形态则是针对概念形态而言的，是能看到或能触到的形，即实际感觉到的形态。现实形态可分为具象形态和抽象形态，具象形态又包括自然形态和人为形态，抽象形态则包括冷抽象(几何学形)和热抽象(非几何学形)。

所谓自然形态，是指自然界本身具有的形态，即自然界中存在的有机形态和无机形态。例如，山峦峰谷、江河湖海、飞禽走兽、花木丛林等自然景观，如图1-5和图1-6所示。这些有形的机体无论在形状上、色彩上、质感上都给人类以启迪，为艺术创作提供了取之不尽的灵感。著名建筑物悉尼歌剧院就是建筑设计师约恩·乌松(丹麦)在切割橘瓣时，受橘瓣形态的启发，从而设计出的建筑杰作，如图1-7和图1-8所示。从自然形态中，我们能获得许多创作灵感，设计师可以在创作设计过程中受到有益的启发。

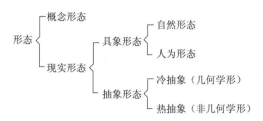

图1-4 形态的分类

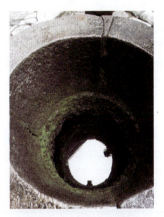

图1-5 水井上的青苔

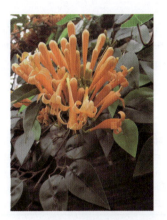

图1-6 炮竹花

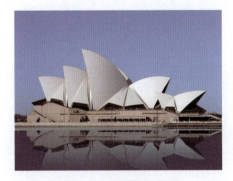

图1-7 悉尼歌剧院正面

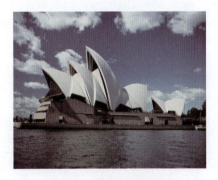

图1-8 悉尼歌剧院侧面

悉尼歌剧院

 悉尼歌剧院位于澳洲悉尼，是20世纪最具特色的建筑之一，也是世界著名的表演艺术中心，已成为悉尼市的标志性建筑。该歌剧院1973年正式落成，2007年6月28日被联合国教科文组织评为世界文化遗产，该剧院设计者为丹麦设计师约恩·乌松。悉尼歌剧院坐落在悉尼港的便利朗角(Bennelong Point)，其特有的帆造型，加上悉尼港湾大桥，与周围景物相映成趣。

悉尼歌剧院的外观为三组巨大的壳片，耸立在南北长186米、东西最宽处为97米的现浇钢筋混凝土结构的基座上。第一组壳片在地段西侧，四对壳片成串排列，三对朝北，一对朝南，内部是大音乐厅。第二组在地段东侧，与第一组大致平行，形式相同而规模略小，内部是歌剧厅。第三组在它们的西南方，规模最小，由两对壳片组成，里面是餐厅。其他房间都巧妙地布置在基座内。歌剧厅、音乐厅及休息厅并排而立，建在巨型花岗岩石基座上，各由4块巍峨的大壳顶组成。这些"贝壳"依次排列，前三个一个盖着一个，面向海湾环抱，最后一个则背向海湾侍立，看上去像两组打开盖倒放着的蚌。整个建筑群的入口在南端，有宽97米的大台阶。车辆入口和停车场设在大台阶下面。高低不一的尖顶壳，外表用白格子釉磁铺盖，在阳光照映下，远远望去，既像竖立着的贝壳，又像两艘巨型白色帆船，漂荡在蔚蓝色的海面上，故有"船帆屋顶剧院"之称。其中贝壳形尖屋顶，是由2194块、每块重15.3吨的弯曲形混凝土预制件，用钢缆拉紧拼成的，外表覆盖着105万块白色或奶油色的瓷砖。由于悉尼歌剧院坐落在悉尼港湾，三面临水，环境开阔，而建筑的外形像三个三角形翘首于河边，屋顶是白色的形状犹如贝壳，因而有"翘首遐观的恬静修女"之美称。

约恩·乌松

约恩·乌松(1918—2008)出生于丹麦哥本哈根，丹麦建筑设计师，曾经是一名优秀的水手，其最著名的设计作品是悉尼歌剧院。

18岁之前，乌松的人生目标是当一名海军军官。1937年，19岁的乌松顺利进入丹麦皇家艺术学院建筑系，师从于施泰因·埃勒·拉斯姆森(Steen Eiler Rasmussen)和卡伊·菲斯科尔(kay Fisker)。两位恩师均为丹麦建筑界的领军人物，而且也都是中国迷，其中，拉斯姆森还曾在北京设计过热电站。乌松耳濡目染，接触了大量的中国艺术文化，不知不觉影响了自己的建筑观念。

乌松在瑞典工作了3年后，来到芬兰首都赫尔辛基，和芬兰首屈一指的现代主义建筑大师阿尔瓦·阿尔托(Alvar Aalto)一道工作。阿尔托比乌松年长20岁，早已功成名就，名满天下。和阿尔托的合作是乌松创作阶段进一步发展的重要时期，加深了乌松对有机建筑的理解。尽管这样，乌松仍觉得自己不够充实，认为只有周游世界，从不同国家、不同民族的建筑中汲取养料，才是最直接有效的学习方法。

1959年，乌松重新踏上了游历之旅。在最后的10年时间里，他游历了很多地方，如中国、日本、墨西哥、美国、印度、澳大利亚等。在中国逗留期间，乌松在北京拜见了《营造法式》研究第一人、建筑大师梁思成先生。亚洲之行后，乌松在赫尔辛基西郊的一片丘陵地带设计了一组影响极为深远的联排式院落住宅——金戈居住区(the Kingo Houses in Helsingor)。同一时期，乌松还在弗莱登斯堡郊区设计建造了一个住宅区——弗莱登斯堡住宅(the Houses in Fredensborg)。乌松并未就此止步，在此基础上，他经过进一步研究，提出了"添加性建筑"(additveaarchi-tecture)的设计方法，给建筑学术界带来了极大的影响。

悉尼歌剧院的传奇开始于1957年，38岁的乌松当时还是一位名不见经传的建筑师，只在丹麦有过一次实践：他参加了一场匿名的竞赛——在一块小土地上建造歌剧院。他的方案从来自30多个国家的230位参赛者的作品中被大赛评委选中，当时的媒体称之为"用白瓷片覆盖的三组贝壳形的混凝土拱顶"。这座建筑规模庞大，包括音乐会大厅、歌剧大厅、剧场、排演厅和众多的展览场地设施。建筑面积8000平方米。但是由于其设计理念大胆前卫，加上开支严重超出预算，受到多方的质疑，他被迫于1966年辞去总设计师的职位，由一位澳大利亚的设计师接任。其继任人依然延续乌松的风格。这座建筑直到1973年才建成，历经14年之久，耗资1.2亿美元。它的结构设计有着前所未有的难度，其间经过无数设计师的设计，最后用混凝土先做成球形，再进行修改削减，杰作才得以诞生。悉尼歌剧院建成后，成为澳大利亚的标志性建筑，并于2007年被列为世界文化遗产。

人为形态是指人类创造出来的形态，它是按照人们的需求在衣、食、住、行、用上造出来的各种生活用品，是人类劳动成果的凝结，集中反映了人类文化思想，如建筑物、产品、家具、艺术品等人类劳动成果。设计师可以通过人为形态进行各种艺术创作，如2016年上映的动画电影《大鱼海棠》，是以位于福建省南靖县的汉族传统民居建筑怀远楼为原型进行动画景观的设计，如图1-9和图1-10所示。

图1-9　《大鱼海棠》宣传海报

图1-10　怀远楼

抽象形态是对具象形态的高度升华和概括，是在认识自然的过程中，对客观存在由感性到理性发展的视觉创造。抽象形态中的几何学形态和非几何学形态又称作冷抽象和热抽象。抽象形态中的点、线、面、形、色等的变化能够体现人的情感，如中国的书法艺术，简练的抽象线条却勾勒出人的丰富的思想和精神。

(三)点的构成

点一般用来表示相对的空间位置，它没有指向性和具体的尺度，是相对周围环境所定义的一个相对概念。它作为一种视觉元素，其意义较为丰富，在自然形态和人为形态中，点具有可视特征，一般是把物象进行浓缩或简化而成。在构图布局中，点具有很强的调节和修饰作用。在具体的构图设计过程中，点并非都是以圆点形状出现，一些个体较小的元素都可视之为点。

点的视觉效果

案例说明 图1-11~图1-14所示分别是单独的点、两个等大的点、大小不同的点、三个点在平面中所带来的不同视觉效果。

案例点评 如图1-11所示,当平面上只有一个点时,我们的视线就会集中在这个点上。在同一个空间内,如图1-12所示,有两个等大的点且相距一定的距离,那么,我们的视线焦点就会在两点之间往返,在心理上也就产生了一种"线"的反映。当两个点大小不同时,如图1-13所示,人们的视觉焦点首先就会落在大点上,然后再将视线按最短的距离移到小点的位置上。这里,点起到了视线转移作用。在几何学里有"不在同一条直线上的三个点决定一个面"这样的定理,如图1-14所示。

图1-11 单独的点　　图1-12 大小相同的点　　图1-13 大小不同的点　　图1-14 三个点

(四)线的构成

线作为重要的造型元素,以抽象的形态存在于自然形态中,是一种重要的构成语言。自从人类文明产生,人们就不断地对线进行认识、应用、创造,如甲骨文、陶器上的纹饰等。

线有长度的属性,而无粗细的限制。根据线条的曲直、方向可以构成不同的形态,表征着不同的心理感受。例如,直线给人的感觉是直接、明晰,而曲线给人的感觉则是柔软、弹力、运动;水平方向的线保持重力与均衡、安定与平和,垂直方向的线暗示着强有力的支柱、公正、信任;斜线给人感觉生动、活泼、不稳定等。

线的构图在设计中有着广泛的运用,平面知识丰富的设计师常用简洁的线条进行页面构图,以传达丰富的视觉信息和思想情感。

直线的心理效果

案例说明 图1-15~图1-18所示分别是不同粗细的直线的组合,它们具有不同的心理效果。

案例点评 图1-15是中等粗细的直线的组合,具有明晰、单纯、直接、固执的心理效果;图1-16是粗直线的组合,具有强力、笨重的心理效果;图1-17是细直线的组合,具有敏感、脆弱的心理效果;图1-18是锯齿状直线的组合,具有不安定、焦虑、浮躁的心理效果。

图1-15　中等粗细的直线　　图1-16　粗直线　　图1-17　细直线　　图1-18　锯齿直线

案例1-3

线的心理效果

案例说明　图1-19和图1-20所示分别是几何曲线和自由曲线，它们具有不同的心理效果。

案例点评　图1-19中的几何曲线是用圆规绘制出来的，它有曲线的一般特征，既具有速度、弹力等心理感受，还具有直线的简单、明快的性质。图1-20中的自由曲线是信手绘出的一种曲线，它更具有曲线的性质，富有自由、随意、柔软、女性美的特征。自由曲线的独特性主要体现在它的韵律、弹性和自由的伸展性。再者，在变化方面，自由曲线要比几何曲线更随意、更复杂。

图1-19　几何曲线

图1-20　自由曲线

(五)面的构成

面由线构成，具有二维空间属性。既可以说面是由点密集而成，也可以说面是线平移的结果。它综合着点和线的特性。面的形状分无限多种，通常分为直线形面、曲线形面和偶然形面。

1. 直线形面

直线形面又分为几何直线形面和自由直线形面，如图1-21所示。直线形面具有明快、简洁、有序和理性等特征，容易被人理解和记忆，制作起来较为方便。

2. 曲线形面

曲线形面也分为几何曲线形面和自由曲线形面两种类型，如图1-22所示。曲线形面比直线形面要复杂，并富于变化和动感。它所表现出来的流动性和弹性给人以无限想象，使人感到有种生命活力。

图1-21　直线形面　　　　　　　　　　图1-22　曲线形面

3. 偶然形面

偶然形面是在现实生活中偶然获得的一种视觉形态。平面设计领域的大部分偶然形面是通过特殊技法(如绘图软件中的特效滤镜)获得的，如图1-23所示。偶然形面表现出来的是一种自然的、无序的形态，有着丰富的象征意义。

面是构图中常用的视觉元素，它的大小、曲直变化都在影响着页面的整体布局。在设计中，我们都在有意或无意地进行着面的组织和面的创造，运用面的分割、组合、虚实交替等手法来增强页面的整体效果。

图1-23　偶然形面

四、平面构成的形态变化

平面构成的形态变化和人们的心理感受有着密切的关系，形态的变化常用来传达某种视觉信息及用文字无法表达的心理感受。平面构成的形态变化主要表现在空间、运动、光、变形、质感等方面。

1. 空间

在平面设计中，视觉元素的载体是二维平面，所谓空间感只是一种假象，是通过平面上视觉元素的独特布局方式表现出来的错觉。

在艺术型的作品中，画面中的空白往往占有很大的比例，使人的视觉自由流动，形成一种无限的想象空间。若整个画面不留设空白，拥挤着各种视觉元素，会给人闭塞的感觉。所以，善于在画面中留设空白，是现代设计中一种重要的表现技法，它是创造意境、产生联想的必备前提。

2．运动

这里所说的"运动"并不是指某些视觉元素的位移，而是指在静态的平面构成中，利用点的排列、线的疏密组合、面的分割及虚实变化等方式所形成的一种动感。

3．光

光在平面构成中具有很强的氛围渲染效果，它能给人带来某种精神作用和情绪变化。

4．变形

设计者在描述自然形态时，将自己的思想感受、主观意识渗入其中，使自然形态有较大幅度的变化，这就称为变形。在平面设计中，通常用到变形的表现技法，直观地实现某种视觉效果，以表现自己的精神和心理。

5．质感

质感是人们对物体的表面纹理的感觉。在自然界中，不同的物态外表给人的感觉是不同的，或粗糙、或细腻、或柔软、或硬朗。不同的质感对人的视觉刺激程度也不相同，如长时间观看表面光滑的物体，视觉容易疲倦；如果将视线转移到表面上有纹理的物体，顿时就会感到轻松与舒适，视神经很快得到调节。

在现代设计中，质感运用得十分普遍，如时装、工业产品、建筑装饰等领域特别注重材料的肌理选择。

五、平面构成美的外在形式

统一与变化、对称与平衡、节奏与韵律是平面构成美的外在形式的三个方面。

1．统一与变化

统一是指由某种性质相同或类似的形态要素并置在一起形成某种一致性或有一致性的感觉，如图1-24所示。统一并不是使多种形态单一化、简单化，而是使它们的多种变化因素具有条理性和规律性。变化是统一的对立面，是指由性质相异的形态要素并置在一起所形成的对比感觉，如图1-25所示。这种变化是以一定规律为基础的，无规律的变化则会带来混乱和无序。在平面设计中，我们要注意在统一中找变化，在变化中求统一，这是构图美的重要表现形式之一。

图1-24 统一：自然界中的孔雀

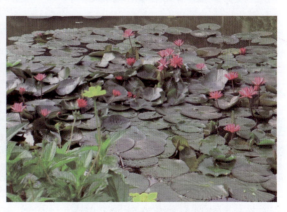

图1-25 变化：荷花与荷叶

2. 对称与平衡

在设计作品中，对称与平衡有着重要的视觉效果。在自然界中，许多形态的结构是对称分布的，如图1-26和图1-27所示。人的视觉对对称有着敏锐的感知力，在美术理论中对称被列为美的重要表现形式。平衡则是对称结构在形式上的发展，也是人们对对称的直观感知。平衡构图给人们的感觉是舒适、平稳、可靠、信任，如图1-28所示；不平衡的构图则给人以危机感和不信任感，整体画面表现出一种极力想改变现有的位置或形态，以达到一种新平衡状态的趋势，如图1-29所示。

图1-26　对称：贺兰山岩画

图1-27　对称：自然界中的蝴蝶

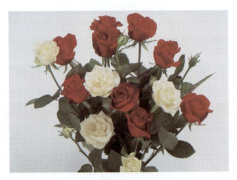
图1-28　平衡：玫瑰花

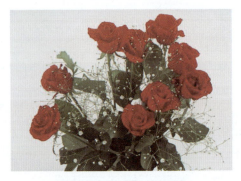
图1-29　不平衡：玫瑰花

贺兰山岩画

贺兰山岩画是中国游牧民族的艺术画廊。贺兰山在古代是匈奴、鲜卑、突厥、回鹘、吐蕃、党项等北方少数民族驻牧游猎、生息繁衍的地方。他们把生产生活的场景凿刻在贺兰山的岩石上，来表现对美好生活的向往与追求，再现了他们当时的审美观、社会习俗和生活情趣。在南北长200多千米的贺兰山腹地，就有20多处遗存岩画。

贺兰山岩画总体画面艺术造型粗犷浑厚，构图朴实，姿态自然，写实性较强。以人首像为主的图形占总数的一半以上。其次为牛、马、驴、鹿、鸟、狼等动物图形。人首像画面简单、奇异，有的人首长着犄角，有的插着羽毛，有的戴尖形或圆顶帽。表现女性的

岩画，有的戴着头饰，有的挽着发髻，风姿秀逸，再现了几千年前古代妇女对美的追求。有的人首像大耳高鼻满脸生毛，有的口衔骨头，有的面部有条形纹或弧形纹。还有几幅面部五官似一个站立人形，双臂弯曲，两腿岔开，腰佩长刀，表现了图腾巫觋的造型形象。动物图形构图粗犷，形象生动，栩栩如生。有奔跑的鹿，有双角突出的岩羊，有飞驰的骏马，有摇尾巴的狗，有飞鸟的图形和猛兽的形象，有部分人的手和太阳的画面，还有原始宗教活动的场景。

　　根据岩画图形和西夏刻记分析，贺兰山岩画是不同时期先后刻制的，大部分是春秋和战国时期的北方游牧民族所为，也有其他朝代和西夏时期的画像。刻制方法有凿刻和磨制两种：凿刻痕迹清晰，较浅；磨制法是先凿后磨，线条较粗深，凹槽光洁。贺兰山岩画的题材、内容与表现手法都十分广泛，富有想象力，给人一种真实、亲切、肃穆和纯真的感受。这些岩画为我们了解和研究古代游牧民族的历史、文化、经济状况、风土人情提供了极为珍贵的文物资料，堪称是一处珍贵的民族艺术画廊。

3．节奏与韵律

节奏和韵律是另一种重要的艺术美的表现原则。没有节奏和韵律的艺术创作，给人的感觉是呆板的、僵化的、静止的、无生命力的。在平面设计中，节奏和韵律往往通过图案的点和线条排列来体现。节奏是统一中变化的频率特征，韵律中的"韵"侧重于变化，而"律"则偏重于统一，所以在形式美的表现方面，变化与统一和节奏与韵律是相互关联、相互体现的。图1-30和图1-31是节奏与韵律在建筑设计中的运用。

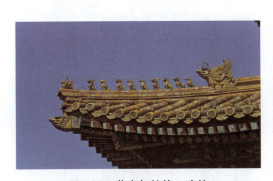
图1-30　节奏与韵律：建筑

图1-31　节奏与韵律：建筑

六、平面构成的形式

平面构成的形式主要有重复、近似、渐变、变异、对比、密集、分割等。

(一)重复构成形式

重复构成是指同一形态或同组形态有序地反复出现，形成某种规律的构图形式，如图1-32和图1-33所示。重复构成具有强化记忆的功能，反复出现会不断地加强视觉冲击力，加深形象认识。

图1-32　重复构成(康颖智作品)

图1-33　重复构成(李彬作品)

(二)近似构成形式

重复构成中，在保持原有规律性的基础上，把重复元素的基本形(大小、方向、色彩等方面)进行轻度变化，就演变成了近似构成形式，如图1-34和图1-35所示。所谓近似性是指形态的相似，近似构成形式中既有形式变化，又有整体的统一。

图1-34　近似构成(刘东作品)

图1-35　近似构成(王新娜作品)

(三)渐变构成形式

渐变是一种常见的视觉现象，也是平面设计中常用的技法。渐变是指构图基本形(形状、大小、方向、色彩等方面)逐渐、有序的变化，如图1-36和图1-37所示。它能够表现出空间感和时间感。形状渐变是从一个形象渐变成另一个形象；方向渐变是基本形的方向有规律地逐渐发生变化，有平面旋转感；大小渐变是基本形由大到小或由小到大逐渐变化；色彩渐变是色彩的明度、纯度、色相逐渐发生变化。

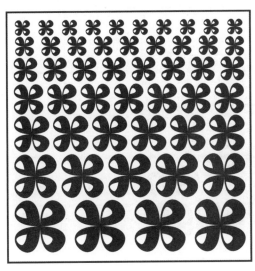
图1-36 渐变构成(董学超作品)

图1-37 渐变构成(靳晶作品)

(四)变异构成形式

在重复、近似、渐变构成中,为了改变规律性的单调感,有意识地出现不合规律的个别基本形,由此产生强烈的对比效果,这种构成方式就称作变异,如图1-38和图1-39所示。变异形式有大小变异、形状变异、方向变异、肌理变异、色彩变异等。

变异构成的最大特点就是让人的视线集中在变异的个体上,形成一个视觉中心,强化对变异体的视觉刺激。

图1-38 变异构成(唐紫冰作品)

图1-39 变异构成(陈海桃作品)

(五)对比构成形式

在两种或两种以上的事物之间,有着明显的差别,我们就称之为对比。对比是一种较为自由的构成表现形式,在平面设计中,常用对比的手法使画面产生强烈醒目的视觉效果,如图1-40所示。

图1-40 对比构成(祁云鹏作品)

对比又可划分为形的对比(大与小、方与圆、长与短、曲与直等)、质的对比(刚与柔、轻与重、强与弱等)、势的对比(动与静、聚与散、疾与缓等)等。

(六)密集构成形式

把基本形态按密集与疏散、虚与实、向心与扩散等方式进行构成的形式称为密集构成形式,如图1-41和图1-42所示。它具有方向性和目的性的运动特征。在这种形式的构图中,元素最密集的地方和最稀疏的地方均为视觉焦点。

根据元素的形态不同,密集构成形式可分为向点密集、向线密集、向形密集、自由密集等类型。

图1-41 密集构成(祁秀文作品)

图1-42 密集构成(李沅航作品)

(七)分割构成形式

所谓分割构成形式,是指按一定比例和秩序进行切割或划分的构成形式。在平面构成中,分割构成是基本构成形式之一,在设计中运用较为普遍,如版面的分割、平面中的空间分割等,如图1-43所示。根据分割的依据不同,又可划分为等形分割、比例分割、数列分割、自由分割等类型。等形分割是形状完全一样的重复性分割,有整齐、统一的特点;比例分割是按一定的比例进行的分割(如著名的黄金分割律是按1:0.618的比例进行分割的),有完整、严谨的特点;数列分割是按一定的数列进行的分割,有和比例分割类似的特点,它更具有秩序性;自由分割是不受任何规则限制进行的分割,有活泼、自由的特点。

图1-43 分割构成在版面编排中的应用

平面构成主要研究设计造物的表面形式。虽然做的是"表面文章",但却要求透过表面看内容。而表面对内在能起的作用,一是直接反映,二是间接反映。在当代设计活动中,平面构成不仅占有重要的地位,而且应用十分广泛。它既可以独立存在,又可以是其他设计的辅助手段。没有哪一个设计能离开平面构成。平面构成使我们有更多的想象力和创造性,可以开拓设计思路。

未来的社会会有越来越多的人从事设计工作。无论是进行广告、标志、包装、版式等设计,还是为创造优美的生活工作环境而进行的平面艺术设计,无一例外都会涉及画面的创造、构成和表现技术等基本问题。当我们通过视觉表现传达设计意义时,首先要寻求画面不同的空间感觉,然后再寻求达到最佳效果的表现手段。将两者有机地结合,成功的作品就由此诞生。

 实训案例

平面构成表现的形式

图1-44～图1-47所示是根据平面构成的不同表现形式设计制作的作品。

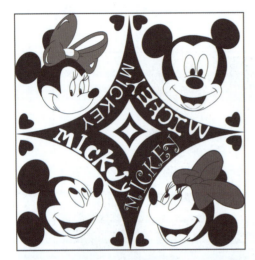

图1-44　王新娜作品

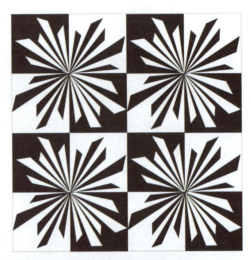

图1-45　王新娜作品

图1-46　高红伟作品

图1-47　尚婷作品

案例点评

图1-44～图1-47是通过对重复、近似、渐变、变异等平面构成的表现形式的学习而设计的作品，既有对具象图形进行的设计，也有对抽象图形进行的设计；作品的创意元素既有卡通动画形象，又有品牌标志。由此可见，平面构成作为艺术设计类各个专业的基础课程，在学科体系中具有重要地位。

讨论题

1. 通过对平面构成不同表现形式的概念及特征的学习，试分析图1-44～图1-47分别运用了平面构成中的哪些表现形式。
2. 结合自己所学专业，请举例说明平面构成的不同表现形式在专业领域中的应用。

一、填空题

1. 平面构成的形态要素分为概念形态和现实形态。现实形态又可分为具象形态和抽象形态，具象形态又包括(　　　)形态和(　　　)形态，抽象形态则包括(　　　)形态和(　　　)形态。
2. 平面构成的形态变化主要表现在空间、(　　　)、光、质感、变形等方面。
3. (　　　)、对称与平衡、节奏与韵律是平面构成美的外在形式的三个方面。
4. 平面构成的形式主要有重复、(　　　)、渐变、变异、对比、(　　　)、分割等构成形式。
5. 根据分割的依据不同，又可划分为(　　　)、比例分割、数列分割、自由分割等类型。

二、名词解释题

1. 平面构成
2. 包豪斯

1. 通过对平面构成的形态要素的学习，用不同的线表现狂笑、大笑、微笑、苦笑。
2. 以抽象的几何形为创作元素，设计制作一幅重复构成作品，作品尺寸：20cm×20cm。

第二章

平面构成的基本要素

学习要点及目标

- 理解点、线、面的概念。
- 掌握点、线、面的形态、作用及性格。
- 分析点、线、面在设计中的应用。

点　线　面　形态　性格　位置

蒙德里安的抽象构成

平面构成以培养设计者的创新意识与设计能力为原则，引导其以全新的造型观念进行设计创意，并着力培养设计者对形、色的分析与综合性思考能力，强化设计者敏锐的洞察力、强烈的感染力，最大限度地训练和开发其创新表现能力。同时，平面构成可加强文化意识的培养，将传统的多元文化融入当代文化意识之中，并警觉、适应、引导当代文化发展趋向。

如图2-1和图2-2所示，分别是荷兰著名的新造型主义作画创始人蒙德里安的作品《红、白、蓝的菱形画》和《百老汇爵士乐》。从这两幅作品中我们可以看到，蒙德里安以纯几何图形为绘画的基本元素将各种事物进行概括抽象，在平面上把横线和竖线加以结合，形成各种长方形，并在其中安排原色红、黄、蓝及灰色，用大小不等的红、黄、蓝色域创造出了图的平衡感。（图2-1~图2-36图片来源为百度图片网www.image.baidu.com）

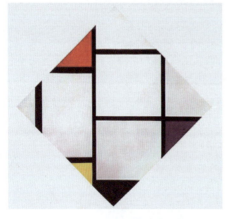

图2-1　《红、白、蓝的菱形画》

图2-2　《百老汇爵士乐》

画面以几何形、直线、矩形为基本形,通过控制面积的大小进行自由的组合;彩色基本是采用单纯的纯色,以三原色、黑白色为主,形成类似现代设计中"构成艺术"般的效果;画面每个色块多一分则多、少一分则少,这样的构图与比例,是画家经过千百次深思熟虑、推敲演练的结果。蒙德里安以这种风格来描绘身边和现实中的一切事物,创作了数量颇丰的作品,几乎影响了视觉艺术里的所有领域。当代很多杰出的艺术大师和设计师们都将蒙德里安的元素融入了他们的创作中,体现了人们对简单、纯粹、回归自然的追求。

案例导学

平面构成是视觉元素在二次元的平面上,按照美的视觉效果、力学的原理进行编排和组合,它是以理性和逻辑推理来创造形象,研究形象与形象之间的排列的方法,是理性与感性相结合的产物。平面构成主要是运用点、线、面和律动组成,结构严谨,富有极强的抽象性和形式感,是在实际设计运用之前必须学会运用的视觉的艺术语言,包括进行视觉方面的创造,了解造型观念,训练各种熟练的构成技巧和表现方法,培养审美观及美的修养和感觉,提高创作活动和造型能力,活跃构思。

平面构成的概念是指将理念形态(点、线、面、体)和现实形态在两维的平面上按照一定的秩序和形式法则进行分解组合,从审美的角度对结构、布局、形态的变化进行组织设计,从而构成理想的组合形式,创作出新的造型态式的视觉形象。平面构成有形态要素和构成要素两个方面。最基本的形态要素是点、线、面,其基本构成要素是大小、方向、明暗、色彩、肌理等。以这些基本要素为条件,加以组合,便会创作出无数理想的抽象造型。在蒙德里安的作品中,我们既可以看到平面构成的形态要素点、线、面,又可以看到其基本构成要素大小、色彩的变化。因此,在艺术大师的作品中,我们可以进行很好的学习与借鉴。

本章重点介绍平面构成的基本要素——点、线、面以及它们的特征与性质,训练学生灵活运用点、线、面的特征与性质,以创作出千变万化的构成设计。

彼埃·蒙德里安

彼埃·蒙德里安,荷兰画家,1872年3月7日生于阿默斯福特,1944年2月1日卒于美国纽约。其早期作品风格介于印象主义和后印象主义之间。蒙德里安是风格派运动幕后艺术家和非具象绘画的创始者之一,对后代的建筑、设计等影响很大。他以几何图形为绘画的基本元素,在20世纪20年代初开始从事纯几何形的抽象创作,在平面上把横线和竖线加以结合,形成直角或长方形,并在其中安排原色红、蓝、黄及灰色。

他认为艺术是一种净化,只有用抽象的形式,才能获得人类共同的精神表现。蒙德里安是立体派的代表人物,最典型的作品是油画《百老汇爵士乐》。蒙德里安的作品除了呈现出"象征主义"特征外,还尝试了"新印象主义"的技法,如在一系列以沙丘为题材的作品中,类似于"点彩派"的小色点被较大的色彩团块取代。作为抽象主义的代表画家,蒙德里安对抽象艺术产生了深远的影响。

第一节 构成的基本要素——点

一、点的概念

在几何学的定义里,点只能提示形象存在的具体位置,不具备大小,既无长度,也无宽度,它只是一条线的开始或终结,或存在于两条线的交叉处。在造型设计上,点却有形状、大小和位置之分,是具有空间位置的视觉单位,否则就无法作出视觉上的判断。凡是在平面上留有痕迹的,都可以称之为平面的形象,包括借平面来表现某一特殊距离与角度的立体形象。不管材料是否能在平面上形成触觉,它仍属于视觉形象。平面构成中,点的概念必须是能看得见且能显示的存在,或者说细小的形象叫作"点"。所谓细小,是指其形象在设计画面的视觉上显得细小,因此,可以说点在构成设计中是一个相对的概念,它存在于对比中,是通过与其他形象的比较来显现的。

作为平面构成造型元素的点,不仅具有面的属性,而且还有外在的轮廓形态。例如,同一个圆的形象,如图2-3所示,在细小的框架里可以显得很大,而在巨大的框架中就会显得很小。这说明点既有面积,又有外形,同时又是由相互比较的相对关系决定的。

又如,一艘轮船在近处看是巨大的,具有面的属性;但当这艘轮船行驶到大海上的时候,却成了海面上的一个"点"。

图2-3　点的比较

二、点的形态、作用及性格

1. 点的形态

如前所述,既然构成元素中的点有面的属性,那么它就必然有其外在的形态轮廓。作为抽象概念考虑的点或者一般观念中所浮现的点,大都被认为是小的,并且还是圆的,其实这是一种错觉。实际上,现实形态中的点的表现形式和外形轮廓是无限多样的,可以说,点的形态是各式各样的,而不仅仅是我们所想象的点是圆的或者小的。通常情况下,点的形态可以分为规则形与非规则形,如图2-4所示。

图2-4　点的形态

规则形的点也常称为几何形态的点,如圆形、椭圆形、方形、长方形、三角形等。非规则形的点表现为自然形或偶然形。自然界中的任何形态缩小到一定程度都能产生不同形态的点。

2. 点的作用

造型设计中的任何相对小的形态,都具有点的属性。在造型设计中,点是一切形态的基础。从点的作用来看,如图2-5(a)所示,单一的点没有上、下、左、右的连续性和指向性,但具有集中或凝固视线的作用;如图2-5(b)所示,两个以上的点会使视觉产生动感,活跃画面;如图2-5(c)所示,当两点大小不同时,大点首先引起视觉注意,但视觉会逐渐地从大点移向小点,最后集中到小点上,大点和小点的组合还可以产生前后的距离感;如图2-5(d)所示,大小不同的点会构成不同深度的空间感,越小的点,聚集性越强。

图2-5 点的作用(一)

如图2-6(a)所示,将大小一致的点按一定的方向进行有规律的排列,会给人留下一种由点的移动而产生线化的感觉;如图2-6(b)所示,距离较近的点的吸引力比距离较远的点更强,点的间隔小,它的线化就十分明显;如图2-6(c)所示,不具趋向性的点的集合也会形成线化现象,从大到小的线化的点群,产生从强到弱的运动感,同时也产生从近到远的深度感。因此,点的集结就能加强空间变化效果。点的移动产生线,点的聚集又产生面的感觉。

图2-6 点的作用(二)

3. 点的性格

点具有多样的性格,方形的点会使人感觉坚实、规整、静止、稳定与理性;圆形的点给人以个性饱满、充实、运动、不安定的感觉;多边形的点会使人产生尖锐、紧张、闪动、活泼的联想;不规则的点具有内涵形象自由、随意、任意转化的特点等。点的不同形状还可

以引发不同的情绪和联想，如图2-7(a)所示，圆形的点有一种生机盎然的感觉；如图2-7(b)所示，散置的多角形点有一种繁星闪烁的斑斓感。

图2-7　圆形点与多角形点的情绪与联想

三、点的位置与感觉

1．点的位置

点的位置很重要，不同位置的点给人以不同的心理感受，如图2-8～图2-16所示。图2-8中的点位于画面中心，最稳定。图2-9中的点位于底线中央，像放在地平线上，也很稳定。图2-10中的点位于画面中轴线上，有提示的感觉。图2-11中的点犹如远飞的风筝，要逃出画面。图2-12中的点贴着直立的边缘，虽然在画面的上下中轴线上，但仍有沿壁下落的感觉。图2-13中的点位于画面的下角落，其逃逸的感觉不如萎缩的感觉强。图2-14中的两个点，由于有中心点做对比，角落点的逃逸感增强了。图2-15中有多个点位于画面中，多个点会使视觉在点的方向上产生扩散或集聚，引起能量与张力的视觉心理反应。点的错视是指点在不同环境下产生错误的视觉现象，如图2-16所示，大小相同的点处于不同色彩或不同对比形中会产生不同的视错觉。

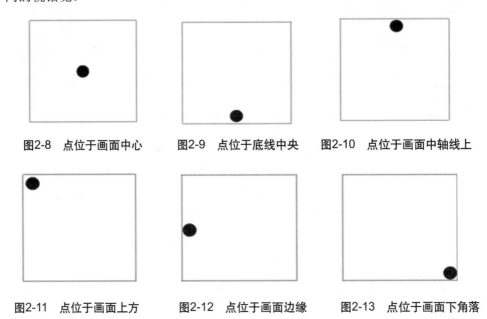

图2-8　点位于画面中心　　图2-9　点位于底线中央　　图2-10　点位于画面中轴线上

图2-11　点位于画面上方　　图2-12　点位于画面边缘　　图2-13　点位于画面下角落

第二章 平面构成的基本要素

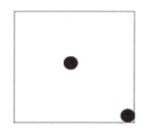 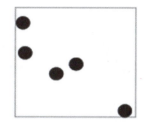

图2-14　两个点位置的对比　　　图2-15　多个点位置的对比　　　图2-16　点的错视

2．点的感觉

不同大小、疏密的点混合排列，可以成为散点式的构成形式，如图2-17所示。

图2-17　散点式构成形式

当画面中有两个相同的点，并各自有它的位置时，它的张力作用就表现在连接这两个点的视线上。在视觉心理上的连续效果，会产生一条视觉上的直线，将大小一致的点按一定的方向进行有规律的排列，给人的视觉留下一种由点的移动而产生线化的感觉。由于点与点之间存在着张力，点的靠近会形成线的感觉，我们平时画的虚线就是这样；把点以大小不同的形式进行有序的排列，一定数量的点在一定范围内密布就具有了面的感觉，产生了点的面化，如图2-18所示。

图2-18　点的线化与面化

连续的点会产生节奏、韵律和方向，将由大到小的点按一定的轨迹、方向进行变化，会产生一种优美的韵律感，如图2-19所示。

将大小一致的点以相对的方向逐渐重合，会产生微妙的动态视觉效果，如图2-20所示；不规则的点能形成活泼的视觉效果，如图2-21所示。

图2-19　圆形点与多角形点的情绪与联想

图2-20　大小一致点的动态视觉　　　　图2-21　不规则点的活泼视觉

四、点的构成方法

以简单的点直接表现平面设计的方法有等点构成、差点构成和网点构成。

1．等点构成

等点构成是指用形状、大小相同的点构成一个画面。等点构成必须注意点分布的间距和密度，可表现出整体、秩序、统一的视觉美感。在一定的规律中，将点组合成多样的图形，别有一番新意，如图2-22所示。

图2-22　等点构成

2．差点构成

差点构成是指大小、形状不同的点的构成方式，可以展示生动、各异的图形，给人以前进或后退、曲面或阴影及其他复杂的具有三维化的立体感、纵深感、节奏感和韵律感。点的

密集排列，也可以作为表现群众力量的象征。

如图2-23所示，用点的有次序的渐变排列，形成了一种闪光的效果，画面呈现出它的韵律美。

3．网点构成

网点构成是指点作不同的排列和多种次序变化，产生明暗调子的构成方式。各种不规则的点按同一规律间歇重复、增加或减少而构成一个可识别的画面图形。

由机械性又有规则的网点构成的设计作品，图像清晰度虽然不高，却能给人一种朦胧的神秘感，这恰好是设计者所追求的与众不同的表现特征，从而产生出的一种新的构成方式，如图2-24所示。

图2-23　差点构成

图2-24　网点构成

五、点的构成与设计

在当前的平面设计中，设计师经常进行力场分析，根据力之间相吸、相斥的原理，有意识地运用点的构成。构图中的点，如在心理力场之内，就有相互联系、相互吸引的感觉；反之，分散的点，就缺少了联系；在界限边缘的点，会产生向外跑的力场感觉；处于上部边缘的点，同时又有下落的力场感觉。设计师正是运用这种力场作用感受，吸引人们的视线。

至于如何运用点的聚散，就要视构图的需要，以及情感表达的需要了。可以说，点是平面设计中最活跃的元素，也是最基本的元素。点是平面设计不可或缺的元素，简洁有力的点使形象具有概括性；点的连续会形成线，点的扩张或聚集会形成面的感受。点可独立成为一种设计语言，特别是通过材料、肌理、立体等手法，在设计中能形成特殊的表现效果。

设计中，点的作用不容小觑。点可以起到视觉停留的作用。追溯到远古时代，在许多陶器的精美装饰图案中，就恰到好处地运用了点。如图2-25所示，马家窑彩陶就大量运用了点和螺旋纹，在点的外面装饰螺旋纹。

螺旋纹也称"涡纹"，具有动的感觉。它旋动、流畅，同时透着一股神秘感。而中间的点就起到了视觉停留的作用，使旋动有了暂停，使视觉有了依托，摆脱了单纯螺旋纹的眩晕感。彩陶上的装饰图案是先祖们原始、朴素的审美追求，其中有着深奥的科学道理，我们应该理性地审视它们。

图2-25 马家窑彩陶上的点和纹饰

马家窑彩陶

高度发展的马家窑文化,是新石器时期华夏文明晨曦中最绚丽的霞光,折射着中华先民在远古时代所达到的多项文化成就。马家窑文化包含着史前时期众多神秘的社会信息、文化信息,其突出特点是彩陶特别发达,而且可以分为马家窑、半山、马厂三个类型,分别代表三个发展时期。马家窑类型彩陶造型有壶、罐、瓶、钵、盆等,多为细泥橙黄色陶,器表打磨光滑,多以黑彩描绘条带纹、圆点纹、波纹、旋涡纹、方格纹、人面纹、蛙纹、舞蹈纹等,构图严谨,笔法娴熟。图案设计采用以点定位的方法,使画面充分展开,尽情变化,具有强烈的韵律感。

马家窑文化彩陶上古老的母题具有迷人的魅力,流畅的线条所产生的韵律感仍带给人们以美的享受。

点在艺术大师作品中的运用

案例说明 图2-26所示是西方抽象艺术的开山鼻祖——瓦西里·康定斯基的作品《Several Circles（几个圆形）》。

案例点评 点具有大小、虚实、光滑、毛糙等多变的特征,图2-26就是利用了点的特征进行艺术性的创作。在画面中,透明的圆形色块,在黑色的空间里,宁静地互相擦肩飘过,大小不同的圆形相互重叠产生的透明效果使画面具有主次明确、虚实相宜、和谐统一又极具变化的视觉美感。正是在几个圆圈的大小、远近的对比中,产生了深邃的空间感,令人领略到抽象的美感。

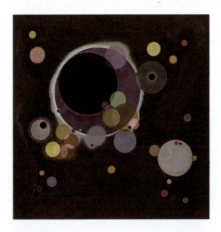

图2-26 《Several Circles(几个圆形)》

瓦西里·康定斯基

瓦西里·康定斯基(1866—1944)，俄裔法国画家，艺术理论家。1866年12月4日生于莫斯科，1944年12月13日卒于法国塞纳河畔的讷伊。他早年在莫斯科学法律和政治经济学，1896年移居慕尼黑开始拜师学习绘画，作品参加过1906—1907年的巴黎秋季沙龙展览。1909年，发起建立新美术家协会并任该会主席，两年后又组织《青骑士》编辑部，导致新美术家协会分裂。1917年回到俄国，十月革命后任莫斯科人民教育委员，但因其艺术主张与苏维埃政策相抵触，1921年以接受德国魏玛包豪斯学院邀请为理由离开苏联。1933年定居法国讷伊。作品多采用印象主义技法，又受野兽主义影响，被认为是抽象主义的鼻祖，主要作品均采用音乐名称，诸如《乐曲》《即兴曲》《构图2号》等。代表作组画《秋》《冬》均用抽象的线、色、形的动感、力感、韵律感和节奏感来表述季节的情绪和精神。1921年以后，因受至上主义和构成主义的影响，创作由自由的、想象的抽象，转向几何的抽象，代表作有《白色的线》等。在以后的岁月，他曾试图把抒情的抽象和几何的抽象有机结合起来，在几何形的结构与造型中，配以光和色，既充满幻想、幽默，又具有神秘色彩，著有《点、线、面》《论艺术的精神》《关于形式主义》《论具体艺术》等著作，阐述抽象艺术的理论。康定斯基一生画风复杂多变，从早期很写实的临摹，到印象派、野兽派、表现主义，一直到后来的几何学构成，到最后更发展出抒情抽象的神秘形式。

第二节 构成的基本要素——线

对于线的形态属性认识，其目的是掌握一种构成语言。作为基础的造型要素，线以抽象的形态存在于自然物象之中。人类自从产生文明以来，线就被人类认识、创造和不断应用。无论是陶器上的纹饰、人类古文字形象的构成，还是书法艺术等，线都成了表现它们的重要

语言。

一、线的概念

线有着与点不同的形态，是基本造型的另一重要因素。

在几何学的定义中，线是点移动的轨迹，没有宽度和厚度，只具有长度和位置，具有空间方向性，线是一切面的边缘和面与面的交界。在平面构成中，线的概念是指点的移动而形成的轨迹，点的大小、形状及其运动方式决定了线的形态。

从造型形态上来说，线必须是我们能够看得见的，具有宽度和长度才能表现出的形象。因此，平面构成中的线既有长度、位置，还有一定的宽度，在造型设计中它是不可缺少的元素之一。线的长短、宽窄是相对而言的，如图2-27所示，无限放大线的宽度即成为面，无限缩小线的长度则成为点。

图2-27　线与点、面之间的转换

线是相对于整个画面而存在的，当粗细宽窄超过一定的比例时，线的特征就会减弱而成为面。线是艺术家最喜欢表现的元素之一，它的表现力极强，如在中国画里的水墨笔触，几条具有表现力的线条就能把形象勾勒得栩栩如生，如图2-28所示。

图2-28　中国画里的水墨笔触线条

二、线的形态、作用及性格

1. 线的形态

与点和面相比较，线是最活跃、最富有个性和最易于变化的构成元素。线的形态是多种多样的，概括起来，可以分为直线和曲线两种最基本的线形。由于线是点移动的轨迹，点的大小、形状和运动方式决定了线的形态。

然而，从造型的含义来讲，线只能以一定的宽度表现出来。线来自于点，线的粗细也是由点的大小决定的。线与点一样，形状是多样的，无任何限定，这是由于线有一定的宽窄度，特别是较粗的线条其线两端的形状是不容忽视的。当然，线也是一个相对的概念。当线在一个平面中，加粗到一定的程度，我们往往把这个线看成是一个面或一个长方形，如图2-29所示。

图2-29　线的宽度

另外，不同的工具和手法可以表现不同性质的线。选择的工具不同，可画出感觉上具有细微差异的种种线条，如图2-30所示。同样的工具由于不同的画法会产生不同的视觉感受，如图2-31所示。

图2-30　不同工具绘制的线条

用水性的极细笔尖轻轻画出的效果　　用水性的极细笔尖顺着尺画直线　　用水性的极细笔尖以极快的速度画任意线

图2-31　同样工具绘制不同的线条

如图2-32(a)所示，当点的移动方向、大小、形状一定时，就成为直线；如图2-32(b)所示，当点的移动方向改变，进行不规则排列时，就成为曲线；如图2-32(c)所示，当点的移动方向有规律地变化时，就成为折线，它介于直线与曲线之间。

图2-32　线的形态

直线分水平线、垂直线、斜线、折线、平行线、虚线、交叉线等，如图2-33所示；曲线分几何曲线(弧线、旋涡线、抛物线、圆)和自由曲线，如图2-34所示。

| 水平线 | 垂直线 | 折线 | 几何曲线 | 自由曲线 |

图2-33　直线　　　　　　　　　　　　图2-34　曲线

几何曲线是用圆规绘制而成的曲线，自由曲线是用圆规表现不出来的曲线。线按照自身的形态不同可分为均匀线、不均匀线、粗线、细线、渐变线等。由于各种线的形态不同，它们也就具有各自不同的特性。

2．线的作用

在平面构成设计中，线有着重要的作用。线形态的主要特点就是具有空间的方向性和长度。长度是按点的移动量来决定的。除了移动量之外，点的移动速度也支配着线的作用。例如，速度的快慢决定线的流畅程度，能表现出线的力量强弱。加速、减速，或者速度的不规则变化，或者移动方向的变化，都会导致各种作用的线的产生。

线在构成及其造型上有着极其重要的作用，它具有明确的方向性、延续性、远近感、力度感及速度感。线通过集合排列，形成面的感觉。通过疏密的排列，可以形成空间中的"灰面"。线的中断应用，可以产生点的感觉。通过线在粗细、长短、位置或方向等排列的变化，可以形成有空间深度和运动感的组合。应用线的粗细渐变排列，或者间隔距离大的渐变排列，能形成渐层变化的空间感。应用线不同的交叉方式或者方向变动，可以追求放射旋转、具有强烈形式结构的图形。

(1) 线的表形性。

任何客观事物都有自己独立的形态，其轮廓都通过线来表现。

阿恩海姆在《艺术与视知觉》中说："人在描绘一件事物的时候，总喜欢用手比画出事物的轮廓线，所以才使得人们用手创造的艺术形象大部分是以线的形式出现。因此，用线表现事物的轮廓是适合人的心理状态的最简单和最习惯的表现技巧，也符合人的审美需要。"中国画的白描就是比较典型的例子。

(2) 线的导向性。

线的起点和终点的位置不同，使得线具有方向性。根据起点和终点在坐标轴中的位置而形成的角度变化，可以判断出线的导引方向。著名华人设计师靳埭强的海报设计中，就运用了线的导向性，把毛笔作为线，笔尖直指象征台湾的墨形，引导人们的视线，突出海报的主题，如图2-35所示。

3．线的性格

线的视觉心理感受富有方向感，有一种动态的惯性。因此，线的延续及波动的活力特别强。在造型中，线具有较强的感情性格。它的重要性格主要表现在长度。而长度是按点的移

图2-35　靳埭强的海报

动量来决定的。除了移动量以外,点的移动速度也支配着线的性格,如速度的大小决定线的流畅程度,能表现出线的力量强弱。加速、减速或速度的不规则变化,以及移动方向的变化,都会有各自性格的产生。线的这种富于变化的性格,对于动、静的表现力最强。一般来说,直线表现静,曲线表现动,而折线则有不安定的感觉,如图2-36所示。

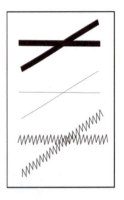

图2-36　直线的性格

直线明快、简洁、通畅,有速度感和紧张感,代表着男性。细线纤细、锐利、微弱,有直线的紧张感;粗线厚重、锐利、粗犷,严密中有强烈的紧张感。粗直线通常给人以厚重、稳定、坚强、笨拙等感觉;细直线通常给人以神经质、敏锐、不牢固等感觉。长线具有持续的连续性以及速度性的运动感;短线具有停顿性、刺激性以及较迟缓的运动感。水平线具有静止、安定的感觉,具有左右延续、平静、稳重、广阔、无限感;垂直线具有下落、上升的强烈运动力,给人以明确、直接、紧张、干脆的印象,具有直接、严肃、坚强、阳刚及上升下降的感觉;斜线具有倾斜、不安定、上升下降的运动感,有朝气,有飞跃,积极的动势。斜线与水平线、垂直线相比,在不安定感中表现出生动的视觉效果。锯齿直线通常给人以不安定、焦虑等感觉。直角折线具有稳固、有力度的节奏美感,传达了中年男人的性格。钝角折线具有迟钝、缓慢的力度感,体现了老年人的内在气质。锐角折线具有尖锐、快速的力度感,体现青年人冲动莽撞的个性。折线具有稳重、有力度及前进的视觉效果。

曲线丰满、感性、轻快、优雅、流动、柔和、跳跃、节奏感强,给人以丰满、优雅与柔软之感,体现出女性的特征。其中,几何曲线具有现代感和准确的节奏感,具有对称和秩序的美感;自由曲线具有柔和的自由感和变化的节奏感,显得活泼而富有弹性,如图2-37所示。

图2-37　曲线的性格

绘图直线具有干净、单纯、明快、整齐的感觉。铅笔线和毛笔线具有自如、随意、舒展的感觉。徒手绘制的线,由于使用的工具(笔、纸)不同,就会产生种类繁多、不同性格的线;运用到设计中,可以取得丰富的效果。

三、线的组合

1. 规则的组合

在平面构成中,线为造型要素。若用粗细等同的直线平行排列,按照数学中固定的数列来进行构成,则构成的图形在造型上统一、有秩序,但变化较少具有机械性,因而比较单调

和缺少感情,如图2-38所示。

2．不规则的组合

若用粗细长短不同的各种线条依照作者的构想意念自由地排列,则构成的图形画面较活泼而富有感情,根据画时所用手法或者笔法的不同会产生很多偶然的效果,如图2-39所示。

将规则和不规则的组合按照某种固定的形式进行线的组合,再在组合图形中加以部分变化,使其产生不同的造型方式,也就是规则和不规则的组合造型方式,可使构成变得丰富而有创意,如图2-40所示。

图2-38　线的规则组合

图2-39　线的不规则组合

图2-40　线的规则与不规则组合

3．线的分割

这是指以线为造型要素,先组合成一张具有整体感的线的组合画面,再把整体的画面用直线或曲线进行有规律和无规律的自由分割。

有规律的分割经常要用数列关系来推算,无规律的自由分割可根据作者的意志来进行分割,如图2-41所示。

四、线的错视

图2-41　线的分割

线的错视是指在画面里线条的形态受到视觉的作用,产生与客观现实形态不符的现象。

灵活地运用线的错视,可使画面获得意想不到的效果。但有时则要进行必要的调整,以避免错视产生的不良效果。

(1) 等长直线相接成丁字产生不等长错觉。两条相等长度的直线相接成为丁字形,不管面向哪个方向,两条直线的长度都会产生不相等的错觉,如图2-42所示。

图2-42　等长直线相接成丁字产生不等长错觉

(2) 等长水平线或者垂直线两端连接不同方向的箭头产生不等长错觉。两条相等长度的水平线或者垂直线，在其两端连接不同方向的两组箭头，会产生箭头方向向外的直线比箭头方向向内的直线短些的错觉，如图2-43所示。

图2-43　等长线两端连接不同箭头产生不等长错觉

(3) 一条斜线被一组平行线切断而产生不连接的错觉。这时会感觉两条被截断的斜线连接不起来，具有错开的感觉，如图2-44所示。

图2-44　斜线被平行线切断产生不连接错觉

(4) 几组平行线被不同方向的平行倾斜线干扰而产生不平行的错觉。如果平行线被相反的斜线干扰，倾斜方向会跟着平行斜线的方向延伸，从而使平行线产生不平行的感觉，如图2-45所示。

图2-45　平行线被不同方向线条干扰产生不平行错觉

(5) 相同长度的横线和竖线重复排列成正方形而产生正方形长宽不一的错觉。竖排的正方形感觉上下边宽，横排的正方形会感觉左右边宽，如图2-46所示。

图2-46　相同长度横竖线排列成正方形产生长宽不一样错觉

(6) 在一个用直线组成的正方形周围，如果加入曲线的因素，会使正方形的直线产生变形的错视效果。在方框内曲线的影响下，方框直线会产生向外弯曲的感觉；相反，方框直线则

有点向内弯曲的错觉,如图2-47所示。

(a) 曲线与直线并置时直线会产生曲线感　　　(b) 效果同左图相反

图2-47　曲线与直线并置时的错视

(7) 一组平行线受到射线或者向外不同方向弧线的干扰而产生不平行的错觉,或者圆弧线受到射线的干扰而产生不圆的错觉,如图2-48所示。

(a) 平行线受射线干扰产生不平行错觉

(b) 圆弧线受射线干扰产生不圆错觉

图2-48　平行线与圆弧线受射线干扰产生的错视

(8) 两条等长的直线受到周围背景影响而产生不等长的错觉。背景和直线的对比越大,所产生的错觉越强,如图2-49所示。

五、线的构成与设计

线比点更能表现出自身的特征,自然界中的面和体都是通过线来表现的。线具有方向感,有一种动态的惯性。因此,其延续和波动的活力特别强,如树木、小路、栏杆、建筑物的边缘轮廓等。线条能突出而明显地表现出形象的特征。

图2-49　两条等长直线受背景影响产生不等长错觉

线是最能代表情绪和最具表现力的视觉元素;线可以用来划分空间和区域,给事物以明确的边界和导向功能;改变线的粗细、长短、疏密、方向、肌理、形状或线形组合,可创作线的形象,表现不同线的个性,反映不同的视觉特征。总而言之,掌握好线条的丰富的特征和属性,可以创作出不同凡响的视觉效果设计。

进行线的形态构成练习,是理解线的形态要素的有效方法。用线形去感受某种心理情

绪，是富有感情色彩的练习形式。例如，用圆润的曲线去表现甜美的、舒畅的情绪心理，用波折的曲线去构成那种欢快的、急促的情绪；用直线去构成稳定、持重的视觉心理。同时，还可以用线形去构成线的空间性、方向性和节奏性的形态。对线条及其意义的思考，有助于对艺术中抽象语言的认识，是欣赏艺术作品的重要基础。

　　线的构成在设计中起着极为重要的作用。线条的变化丰富，运动自由，表现力强，是艺术家和设计师最常用的语言。线条在设计作品中的应用更加广泛。庄重、安静、柔美等许多审美感受都能通过线条表现。明快、简洁的线条构成受到设计师们的青睐与欢迎，经常用它来表达丰富的思想感情和视觉信息，如图2-50和图2-51所示。

图2-50　线在平面设计中的应用(一)

图2-51　线在平面设计中的应用(二)

第三节　构成的基本要素——面

一、面的概念

　　几何学中的"面"是线移动的轨迹。面具有位置、长度和宽度，没有厚度。而在平面构成中，二次元空间构成的形都可以称为面。如图2-52～图2-54所示，从视觉上看，任何点

的扩大和聚集、线的宽度增加与围合都形成了面。直线平行移动成方形；直线旋转移动成圆形；直线与曲线相结合运动则形成不规则形；斜线平行移动可形成菱形的面；直线一端移动可形成扇形的面，如图2-55所示。

图2-52　点扩大成面　　　图2-53　线加宽成面　　　图2-54　线围合成面

图2-55　线的移动形成面

二、面的形态、作用和性格

1．面的形态

面的形态也是多种多样的，最典型的形态是正方形面、圆形面、长方形面、椭圆形面、三角形面，等等。除了这些几何形面之外，我们还可以通过不同的方式、手段而获得许多不同形态的偶然形面。

2．面的作用

面既然有无数种形态，那么，形态各异的面在视觉上必然产生不同的效果。三角形、方形、圆形或多角形是理想的几何形面，它们不依靠任何自然形而独立存在。几何形能体现出数学的逻辑和组合后形成的机械感。

不同色相的自由曲线形构成画面的层次。偶然形面是一种不靠主观控制的图形，如泼墨、扎染、拓印、烧烤等都属于偶然形面。偶然形面表现出来的是一种自然的、无序的形态，有着丰富的象征意义。

3．面的分类

平面上的形，大体可以分为四类：几何形、直线形、曲线形和偶然形，如图2-56所示。

4．面的性格

直线形面强调了垂直与水平线的效果，具有直线所表现的心理特征，它能呈现出一种安定的秩序感，使人产生简洁、安定、井然有序的心理感觉，是一种男性性格的象征。几何形面比直线形面显得柔软、轻松，有圆润感和饱满感，是一种女性性格的象征，有数理性的秩序感；特别是圆形，能表现几何曲线的特征，但由于正圆形过于完美，则有呆板和缺少变化的缺陷；而扁圆形，呈现出一种有变化的曲线形，较之于正圆形更具有美感，在心理上能产生一种自由整齐的感觉。曲线形面能较充分地体现出作者的个性，所以它是最能引发人们兴趣的造型，在心理上能产生幽雅、魅力、柔软和带有人情味的温暖感觉，是女性特征的典型代表。偶然形面一般是作者采用特殊技法处理而获得的，和其他类型相比，它显得更自然随

意、更生动多变并富有人情味。与点、线相比，面的形态富有整体感的视觉特征。因此，对面的组织要保持其形态的秩序性、精确性与和谐性。

图2-56 面的分类

在使用面进行平面构成时，不同的"面"视觉特征的感情倾向及意味也不尽相同。比如，在几何形面中，方形有着单纯明快、稳定大方的性格特色；圆形有着完美饱满、周而复始的倾向特征；角有着明朗确切、变化多端之趋势。在切割的面中有刻意执着、生硬冷峻的情绪；而徒手绘制的形面则充满活泼自信，有自我宣泄之功效。

5．面的错视

由于环境形象大小不同的对比作用，使同样大小的两个倒三角形，因周围图形形体小产生大的感觉；相反，周围图形形体大，则感觉小，如图2-57(a)所示。同等大的两个正圆形，上下并置，上边的圆形，给人感觉稍大。其原因是，一般观察物体时，视平线习惯于较中线偏高，上部的图形大多数都形成视觉中心，所以在视觉上产生了错视效果。按照这个原理，在文字设计时，将"8"字和拉丁字母的"B"字的上半部，安排得都略小于下部，这样不但调整了由于错视而产生的缺陷，更增强了文字的稳定感，在视觉效果上也比较舒服，如图2-57(b)所示。

图2-57 面的大小错视

带有圆角的正方形，由于圆角的影响，会使人产生错觉——其四边的直线，给人感觉稍向内弯曲。在设计中，这类图形会感觉不够丰满。若将其边线采用稍向内弯曲的弧线，则其

效果会更好些，如图2-58所示。

 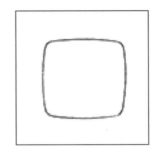

图2-58 面的形的错视

用等距离的垂直线和水平线组成两个同等面积的正方形，其长、宽的感觉却不一样。水平线组成的正方形，给人感觉稍高；而垂直线组成的正方形，使人感到稍宽。其原因是，直线充满边框的对边，由于直线占据了全部空间，在视觉上产生膨胀感，而用直线端部组成的边框，由于其空虚的面积较大，会产生一种收缩感，如图2-59所示。

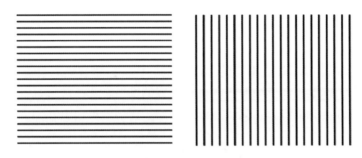

图2-59 面的形态错视

面的明暗错视，主要是由于色块的大小、强弱之间的对比现象所产生的，如图2-60所示。

图2-60 面的明暗错视

三、形象的正与负

任何形都是由图与底两部分组成的。在平面上，形象通常被称为"图"，图周围的空间称为"底"。如果"图"在前面，"底"是背景，这种形象就是正形象；反之，如果形象实

际是平面上的空白，我们称之为负形象。图具有紧张、密度高、前进的感觉，并具有使形突出的性质；底和图相比，则有使图显现出来的陪衬作用。如图2-61所示为图底反转在设计中的应用。

图2-61　图底反转在设计中的应用

四、面的构成方法与特点

1．面的构成方法

几何形的面，表现为规则、平稳、较理性的视觉效果(等距密集排列)，如图2-62所示；自然形的面，不同外形的物体以面的形式出现后，给人以更为生动的视觉效果，如图2-63所示；徒手的面，给人以随意、亲切的感性特征，如图2-64所示；有机形的面，得出柔和、自然、抽象的面的形态，如图2-65所示；偶然形的面，自由、活泼而富有哲理性，如图2-66所示；人造形的面，有较为理性的人文特点，如图2-67所示。

图2-62　几何形的面　　　　图2-63　自然形的面　　　　图2-64　徒手的面

图2-65　有机形的面　　　　图2-66　偶然形的面　　　　图2-67　人造形的面

2．面的构成特点

几何形的面——将一些几何形状的面作自由组合，表现规则、平稳、较为理性的视觉效果，如图2-68所示。

自然形的面——寻找一些自然界的物体，如动物、人、植物等形体，以面的形式表现出来。把立体、繁复的形象作单纯平面的剪影形式的概括，大胆地屏弃了形象的刻画，用高度概括简化的手法，表达了形象的特征，使人一目了然，心领神会，如图2-69所示。

人造形的面——将人们创造出来的各种物体，以面的形式表现出来，使复杂的形象变得黑白分明、整齐统一，节省了观者无目的性的视觉移动，达到了把准确的意念和信息迅速传

达给观者的效果，如图2-70所示。

图2-68　几何形的面的特点

图2-69　自然形的面的特点

图2-70　人造形的面的特点

　　偶然形的面——用自由喷洒、点滴、火烧等方法来制作一些预料不到的、偶然间形成的面。偶然形的面充满自然的魅力，具有浪漫、抒情、丰富、强烈、奔放的特性，如图2-71所示。

图2-71　偶然形的面的特点

五、面的构成与设计

面有着自身的独立意义。面的形象非常丰富，使用面的形象来创作作品已经成为设计师们常用的表达手法。在平面构成设计过程中，设计者都在有意或无意地进行着"面"的组织和"面"的创造。设计者可以把一些原来不是面的视觉元素作为面来处理和安排，达到灵活不呆板的效果。图2-72所示的平面设计作品就通过不同形态的面的对比，使画面产生了强烈的整体感和刺激性。

图2-72　面在平面设计中的应用

面的构成设计能产生丰富的视觉效果，它的大小、曲直变化都在影响着页面的整体布局。在网页设计中，我们都在有意或无意地进行着面的组织和面的创造。图2-73所示的作品就运用了面的分割、组合、虚实交替等手法来增强页面的整体效果。

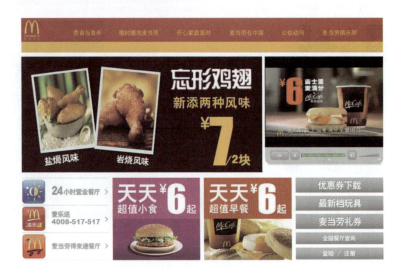

图2-73 面在麦当劳网站设计中的应用

 案例2-2

点线面在时钟设计中的应用

案例说明 图2-74所示是由史蒂夫·坎布隆(Steve Cambronne)设计的时尚多彩复古式时钟(Colorful retro modern timepieces)。

案例点评 点线面在设计中应用得较为广泛,图2-74中时尚多彩复古式时钟的设计就通过点线面的相关属性带给人们不同的视觉感受。时钟的外轮廓造型以曲面为主,与表针的直线效果形成了鲜明的对比。此外,在不同的时钟背面穿插了长短不同的直线,使画面在整体统一中具有局部的变化。

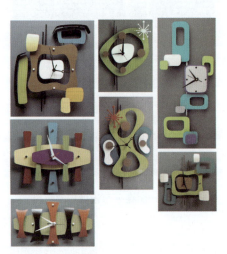

图2-74 时尚多彩复古式时钟(Steve Cambronne)

第二章 平面构成的基本要素

本章小结

点、线、面是构成视觉空间的基本要素，是表现视觉形象的基本设计语言。本质上，这种点、线、面的造型是具有深刻象征性和指示性的符号。在平面构成设计中，点、线、面占据着重要的地位。通过在二维的平面内，按照一定的秩序和法则，对点、线、面的性质进行讲解和分析，并对其进行分解、组合，可构成理想形态的组合形式。本章重点掌握构成要素的特征与感情特点，为以后的创作设计打下扎实的基础。

实训案例

面在必胜客网站设计中的应用

图2-75～图2-78所示分别是必胜客餐厅在不同时期推出的网站甜品菜单。

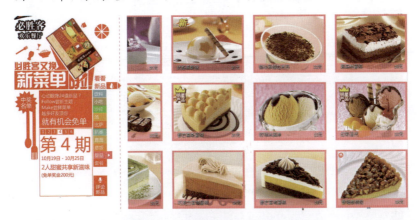

图2-75　必胜客甜品主菜单(一)

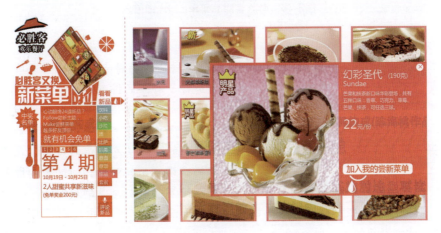

图2-76　必胜客甜品菜单(一)详细信息

图2-77　必胜客甜品主菜单(二)

图2-78　必胜客甜品菜单(二)详细信息

案例点评

　　企业需要不断地开发新产品，因此必胜客会根据产品的特点进行网上菜单的设计。在图2-75中我们可以看到，不同的甜品通过方形面进行了有序的排列，供消费者进行选择。在图2-76中可以看到，当消费者点击某一产品时，该产品的信息得到了很好的展现。图2-77是早期必胜客的甜品主菜单，由于只想展示主打甜品，所以可以看到版面中的方形面具有大小不同、位置各异的效果。图2-78是点击主菜单后进入的产品信息介绍的页面，在版面中方形的大小对比使画面具有主体突出、视觉中心明确的效果。由此可见，通过对构成基础要素的学习，特别是对基本要素的形态、作用、性格的学习，可以较好地帮助我们进行设计实践。

　　1. 通过对图2-75～图2-78的分析与思考，试分析面在版面编排中起到了哪些作用。
　　2. 根据对方形面的性格特点的学习，试分析因其大小变化产生了哪些视觉效果。

一、填空题

1. 在几何学的定义里，点只能提示形象存在的具体位置，不具备（　　），既无长度也无宽度。但在平面构成中，点的概念必须是能看得见且能显示的存在，或者说（　　）的形象叫作"点"。

2. 通常情况下，我们会将点分为规则点和不规则点两类。规则点是指严谨有序的圆点、（　　）、三角点等，不规则的点是指（　　）。

3. 在几何学的定义中，线是点移动的轨迹，没有宽度和厚度，只具有（　　）和位置。在平面构成中，线的概念是指（　　），点的大小、形状及其运动方式决定了线的形态。

4. 线的形态是多种多样的，概括起来，可以分为（　　）和曲线两种最基本的线形。

5. 几何学中的"面"是线移动的轨迹。面具有位置、长度和宽度，没有（　　）。而在平面构成中，二次元空间构成的形都可以称为面。点的（　　）、集合及线的加宽、（　　）均可以成为面。

6. 面的形态也是多种多样的，最典型的形态是（　　）、圆形面、长方形面、椭圆形面、三角形面，等等。除了这些几何形面之外，我们还可以通过不同的方式、手段而获得许多不同形态的（　　）面。

二、判断对错题

1. 作为造型元素的点，只具有面的属性，不具备外在的轮廓形态。（　　）
2. 点的位置很重要，不同位置的点给人以不同的心理感受。点位于画面顶端，最稳定。大小相同的点处于不同色彩或不同对比形中，会产生相同的视觉感受。（　　）
3. 平面构成中的线有长度、位置，而没有宽度。（　　）
4. 在平面构成中，线为造型要素，若用粗细等同的直线平行排列，按照数学中固定的数列来进行构成，这一类的构成图形在造型上具有丰富的变化和感情特征。（　　）
5. 正方形面强调了垂直与水平线的效果，它能呈现出一种圆润、饱满的感觉。曲线形构成的面比直线形面显得简洁、安定、井然有序。（　　）
6. 任何形都是由图与底两部分组成。在平面上形象通常被称为"图"，图周围的空间称为"底"。（　　）

1. 通过多种方式收集若干个点状形态，并从收集的点元素资料中选择10种点状形态分别作形式各异的构成练习。要求每幅画面的视觉感受各不相同，如静态或动态，集聚或分散等。

2．选择各种不同的工具和材料媒介来进行若干种线形的获取，从中体验线的魅力。

3．从自然中和文化生活中寻找面的形态，并对面的形态进行归纳、整理，根据面的特征进行面的情态感觉的构成。

4．把在自然中、生活中和大师的作品中收集的资料进行点、线、面元素的抽象转化，注意发挥点、线、面的特性和表现力。

第三章

平面构成的形式美法则

学习要点及目标

- 了解形式美法则的含义。
- 理解形式美法则的价值。
- 从设计实践上能够自觉地应用形式美法则。

核心概念

统一　变化　对称　均衡　比例　尺度　节　韵律

引导案例

形式美法则在悉尼歌剧院建筑设计中的应用

图3-1所示为悉尼歌剧院建筑设计的实景图片(图3-1～图3-34图片来源为百度图片网www.image.baidu.com。

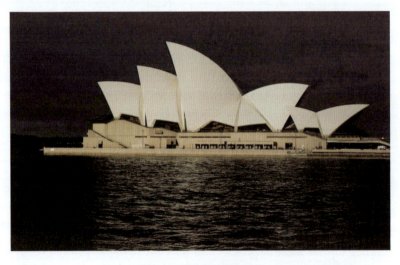

图3-1　悉尼歌剧院建筑

悉尼歌剧院是澳大利亚的象征性标志，外形犹如即将乘风出海的白色风帆。第一组壳片在地段西侧，四对壳片成串排列，三对朝北，一对朝南，内部是大音乐厅。第二组在地段东侧，与第一组大致平行，形式相同而规模略小。第三组在它们的西南方，规模最小，由两对壳片组成，里面是餐厅。其他房间都巧妙地布置在基座内。由此可见，在设计作品时，我们要遵循一定的设计原则进行表现。

第三章 平面构成的形式美法则

案例导学

形式美的法则存在于现实生活中的每一个地方。无论是自然界中郁郁葱葱的森林、一望无际的大海、巍峨的山川，还是设计师笔下的设计作品，形式美法则无处不在。

在图3-1所示的悉尼歌剧院设计中，壳片之间相互作用，有利于维持建筑物的稳定，各壳片之间的组合又体现了建筑物的均衡美，是一个极具美学价值的建筑。由此能够看到统一、变化、均衡等形式美法则在画面中所起到的重要作用。因此，形式美法则是设计专业的学生必须掌握的知识。

本章以平面构成特有的视觉形态和构成方式带给人们的特殊视觉美感为基础，对形态的抽象性特征和产生不同视觉引导作用的构成形式进行分析与讲解，让学生掌握平面构成中统一与变化、对称与均衡、比例与尺度、节奏与韵律等形式美法则。

在现实生活中，由于人们所处经济地位、文化素质、思想习俗、生活理想、价值观念等的不同而有不同的审美追求。然而单从形式条件来评价某一事物或某一造型设计时，在大多数人中存在着一种相通的共识，这种共识是从人类社会长期生产、生活实践中积累的，它的依据就是客观存在的美的形式法则。

形式美指构成事物的物质材料的自然属性(如色彩、形状、线条、声音等)及其组合规律(如整齐一律、节奏与韵律等)所呈现出来的审美特性。形式美法则是人类在创造美的形式、美的过程中对美的形式规律的经验总结和抽象概括。形式美法则主要包括统一与变化、对称与均衡、比例与尺度、节奏与韵律。

形式美的艺术性

美的主要形式有秩序、匀称与明确。一个美的事物，它的各部分应有一定的安排，而且它的体积也应有一定的大小，因为美要依靠体积与安排，美必须具有特定的感性形式，并努力在客观事物中去发现它们。

形式美有一定的内容，是形式本身所包含的某种意义，如红色表示热烈，绿色表示安静，白色表示纯洁；直线表示坚硬，曲线表示流动；方形表示刚劲，圆形表示柔和；整齐表示秩序，均衡表示稳定，变化表示活泼。

形式美与美的外在形式也有不同；形式美是独立的审美对象，而美的外在形式不是独立的审美对象；形式美包含的意义、意味，总是概括的普泛的；而美的外在形式所体现的意义、意味，总是与特定的内容相联系的。具体来说，形式美是单纯就形式本身来看，而美的外在形式是必须结合美的对象内容来看的。

形式美是人类的独特发现和创造之一。原始先民们把动物的牙齿串起来挂在脖子上，开始只是作为一种勇敢、有力或祈求神灵赐予力量的标志。久而久之，这种形式渐渐脱离实用内容，成为心理上的沉淀。当人再看到它时就产生了一种非实用的愉快情感，即形式美感。这个从实用向审美的转化就是形式美的产生过程。形式美感与人的生理、心理因素有密切的关系。

人的这些形式美感一经形成，又成了对形式美进行审美联想的依据。人对形式美的感

受能力有继承性、共同性，也有时代、民族的差异性，它总是随着社会生活不断地演变产生新的发展和变化。早在古希腊时代就有一些学者与艺术家提出了美的形式的理论，如毕达哥拉斯派从数学的量度中发现的"黄金比率"被应用于一切艺术作品的领域，就是一个证明。因此，形式美的诸要素在构成设计中更加具有它重要的意义。

一个形式的美与不美，往往看它是否能把众多的形式因素恰当地统一起来，形成一个有机的整体。形式美是艺术创造追求的目标之一，它在作品中往往具有独立的作用。有些抽象性艺术结构(如建筑，工艺设计等)，总是以特定的形式美为主要原则的。但形式只有和相应的精神内容相结合才会产生强烈的感染力。因此，形式美只有在作为目的，也作为手段时，它的本质才会得到充分体现。

第一节　统一与变化

自然万物充满着各种各样的变化，但又统一于某种形式之中。统一与变化是一切艺术领域中处理形式的最基本原则，统一与变化所带来的功能与形式的和谐性是构成形式美的重要法则之一。

统一是指由性质相同或类似的造型要素组合在一起，造成一种一致的或具有一致趋势的感觉。变化是指由性质相异的造型要素组合在一起，造成显著对比的感觉。变化是求差异，体现事物个性上的千差万别；统一则是求近似，体现了事物共性的整体关系。

统一与变化是客观事物本身所具有的特性。客观事物就"形态"而言，有大小、方圆、高低、长短、曲直、正斜之分；就"质"而言，又具有刚柔、粗细、强弱、润燥、轻重之异；就"势"而言，则具有动静、聚散、抑扬、进退、升沉之别。这些变化多样的因素统一在具体事物形态之中，体现了和谐性。

一幅构成设计作品，往往会通过众多的对比因素，显示艺术语言的丰富性、生动性和鲜明性，但又必须使构成整体的各个局部具有一种有机的联系。平面设计要塑造丰富的视觉效果，就要运用形状不同的点、线、面，不同造型、不同动态、不同色彩塑造形态。所以统一总是和变化同时存在的。变化是各组成部分的区别，统一是这些有变化的部分经过有机的组织，使其从整体得到多样统一的效果。

当借助形象的多与少、明与暗、大与小、长与短、方与圆等矛盾的因素进行设计时，为了在诸要素之间建立起共同或相互关联的关系，要通过诸多要素的同一性，对形状、动态、色彩、肌理等进行秩序性的组织、整理。

一、统一中求变化

在相同性质的构成要素——造型、色彩、结构中，适当地加上不同性质的要素，就会形成统一中的变化意味，这种变化意味将会弥补设计中过分统一、贫乏和单调的感觉。

图3-2是以空心圆为设计元素进行的重复构成设计，图3-3是对简单图形的色彩和方向进行变化后构成的作品。对比两幅作品可以发现，图3-2的重复构成作品，虽然元素统一，但画面缺少变化；而图3-3的近似构成作品，依然以简单图形为设计元素，但通过色彩的变化、图形方向的变化、转动方向的改变，使画面统一而又具有变化。

因此，可以看到在构成艺术中强调统一中求变化，正是以客观事物本身的统一中有变化能产生美感为依据的。

图3-2　重复构成

图3-3　近似构成

案例3-1

统一与变化在中国传统图案纹样中的应用

案例说明　图3-4所示为中国传统图案纹样在地毯设计中的应用。

案例点评　图3-4中的图案纹样，以方形作为外形，在方形中套以放射式的圆形花纹，中心配以圆形，边缘的方形四角都配有圆形放射状花头的装饰。画面动静结合，形成一种雄伟的气魄，大方而沉稳。

图3-4　地毯中的中国传统图案纹样

这种形式具有多样统一的特点，能使复杂矛盾的不同形体的变化因素统一在单纯的线和形以及构图之中。这是中国传统图案中以统一求变化的典型例子，运用得非常巧妙。

二、变化中求统一

统一总是和变化同时存在的。变化是各组成部分的区别,统一是这些有变化的部分经过有机地组织,使其从整体到多样统一的效果。人们只有在统一的视觉环境中才能够感受到一种秩序的规律美,因此,人们对它有着强烈的欲求。统一不等于"同一"。统一,就是将互相对立的变化所造成的紧张力统合起来,形成有明确主调的统一感。

美的东西都是完整的、整体的。但是美的整体统一必然包含着局部变化的因素。因此,在构成艺术中,凡是形式上的局部变化服从于整体统一的,必然会产生美的视觉效果。设计时要注意局部与局部、局部与整体的相互呼应和相互联系,必须依据局部变化服从整体统一的原则。图3-5和图3-6都是以线为元素设计的作品,在作品中可以看到线的转折方向、节奏关系都发生了变化,但是设计师却始终以线为主体元素来统一画面。

图3-5 统一与变化在线的作品中的应用(一)

图3-6 统一与变化在线的作品中的应用(二)

在构成艺术应用设计中,系列产品设计也运用统一与变化的规律,如系列化的海报设计、包装设计、网页设计,其形式结构必须符合"寓多样于统一"这一形式美的规律,这种统一的系列化设计能创造一种时空的连续感。

如图3-7和图3-8所示,每幅海报虽是一个独立的单元,但由于结构内容的相似性及情景之间的相互关联,又与系列内的其他海报具有连贯性,因而相对静止的各个海报画面使人产生视觉上的连续感,形成心理时空的连接,扩大了视觉空间,极大地丰富和发展了审美领域。

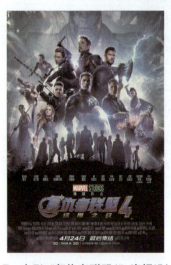

图3-7 电影《复仇者联盟4》海报设计(一)

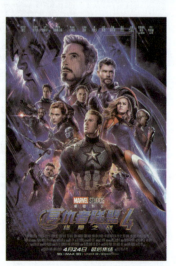

图3-8 电影《复仇者联盟4》海报设计(二)

第二节 对称与均衡

自然界，大到宇宙小到微观结构，存在万千形态、动态，但在自然力和物体的自律性的控制下，总体上是平衡的。平衡指矛盾暂时的、相对的统一或协调，是事物发展稳定性和有序性的标志之一。

一、对称

对称是造型平衡中最古老、最普通的内容之一，指假设的一条中心线(或中心点)，在其左右、上下或周围配置同形、同量、同色的纹样所组成的图案。在自然形象中，到处都可以发现对称的形式，如我们自身的五官和形体，以及植物对生的叶子、蝴蝶等，都是优秀的左右对称典型。随着这一概念在各学科中的应用，它的定义逐渐严谨起来，但侧重点各不相同。例如，在数学上，它的意义是对称变换；在物理学、地质学中研究晶体的对称性质，则有了对称中心、对称轴、对称型等概念；从心理学角度来看，对称满足了人们生理和心理上的对于平衡的要求，对称是原始艺术和一切装饰艺术普遍采用的表现形式，对称形式构成的图案具有重心稳定和静止庄重、整齐的美感。

在艺术设计中，对称这个概念则是从形式美法则中归纳出来的。从视觉上讲，它是均齐之美；从心理感觉上讲，它是协调之美。其他形式美法则均是与之相联系的。

从本源上讲，对称规律是与人类生产、生活相适应的。从人类孩提时期制作工具、物品的时候起，就逐渐感觉到对称的形式更适合生活和生产劳动的要求，使人感觉到方便和舒适，久之便自然地对此产生一种美的感觉。

格罗塞在《艺术的起源》中说："把一种用具磨成光滑平整，原来的意思往往是为实用的便利比审美的价值来得多；一件不对称的武器，用起来总不及一件对称的来得准确；一个琢磨光滑的箭头或枪头也一定比一个未磨光滑的来得容易深入。"格罗塞从人的审美与劳动说起，可谓精辟。人为什么偏爱对称呢？这是长期生活经验所致。

如图3-9和图3-10所示，原始人类在彩陶的纹样上及在器皿的造型上所表现出来的对称意识，证明了这种规律已潜入到人类的大脑之中，而又不自觉地将之运用在对生活态度的表达之中。它的起源首先是为使用的方便、合理，只是到了后来，特别是几何形意识的出现，才形成了艺术创造的审美基础。

图3-9 彩陶的纹样

图3-10 器皿的造型

格罗塞

格罗塞(Ernst Grosse，1862—1927)，德国艺术史家、社会学家，现代艺术社会学奠基人之一。曾任弗赖堡大学教授。主要著作有《艺术的起源》(1894)、《艺术学研究》(1900)等。美学上他主张把哲学、美学与艺术科学分离开来，他认为包括艺术在内的精神生活与社会的经济形态之间有密切关系。

格罗塞提倡从社会学、人类学、民族学等多方面对艺术学和艺术史进行研究。他认为，艺术科学的真正目的，是对艺术的性质、产生艺术的原因及其效果作全面探讨。他用社会学的观点深入考察了原始民族的艺术，利用人种史和人类学的资料，阐明艺术起源的社会原因。认为原始艺术同原始民族从事的生产活动有密切联系，所以原始艺术既有审美意义又有实际目的，纯粹的审美艺术是从原始艺术发展来的。

在对原始民族审美活动的研究中，他还证明了美感的普遍有效性。在对艺术功用的考察上，认为在原始民族中，艺术是为了形成统一；在文明的今天，艺术的社会职能是提高人类精神，形成社会的统一。他的这些观点对现代的艺术社会学、审美发生学和文化人类学都产生了重要影响，对马克思主义美学也有重要启发。

对称在图案设计里又叫均齐。假定在某一图形的中央设一条垂直线，将图形分为相等的左右两部分，其左右两部分的形量完全相等，这个图形就是左右对称的图形，这条垂直线称为对称轴。对称轴的方向，如垂直转换成水平方向，则变成上下对称。用对折的方法折叠图形，基本上可以重叠的图形称为对称，是事物中相同或相似形式因素之间相称的组合关系所构成的均衡。它们是等形等量的配置关系，最容易得到统一，是具有良好的稳定感的最基本形式。平面构图中的对称可分为轴对称和点对称，如图3-11和图3-12所示。假定在某一图形的中央设一条垂直线，可将图形划分为相等的左右两部分，其左右两部分的形量完全相等，这个图形就是左右对称的图形，这条垂直线称为对称轴。对称轴的方向如由垂直转换成水平方向，则就成上下对称。如垂直轴与水平轴交叉组合为四面对称，则两轴相交的点即为中心点，这种对称形式即称为"点对称"。

图3-11　轴对称

图3-12　点对称

点对称又有向心的"球心对称",如图3-13所示;离心的"发射对称",如图3-14所示;旋转式的"旋转对称",如图3-15所示;逆向组合的"逆对称",如图3-16所示;逐层扩大的"同心圆对称",如图3-17所示。

图3-13　球心对称

图3-14　发射对称

图3-15　旋转对称

图3-16　逆对称

图3-17　同心圆对称

在平面构图中运用对称法则，要避免由于绝对对称而产生单调、呆板的感觉，有的时候，在整体对称的格局中加入一些不对称的因素，反而能增加构图版面的生动性和美感，避免了单调和呆板。

对称的规律是构成几何形图案的基本因素，其他形式美规律则是它的复合、交叉、变异。从起源上讲，它是最古老的，从构成法则上讲，它又是最基本的，因此它是形式美法则的核心。正如普列汉诺夫在他的《论艺术·没有地址的信》中指出的一样，人所固有的对称的感觉，正是由这些样式养成的。

依据格罗塞的说法，如果装饰自己盾牌的澳洲野蛮人认识对称的意义，就像具有高度文明的建造巴特农神庙的人一样，那么很明显，对称的感觉在艺术史上根本没有具体说明，而是给予人一种能力，而这种能力的练习和实际运用则由人类文化的发展进程所决定。为了进一步说明对称法则的广泛意义，下面介绍对称的几种形式。

1. 完全对称

完全对称，即"均齐对称"，是完全同形、同量、同结构的形式，如图3-18所示。中国传统建筑、自然物中的雪花结晶，以及衣、食、住、行中都可以看到对称均衡的因素。完全对称在设计中的应用如图3-19所示。

图3-18　完全对称

图3-19　完全对称在设计中的应用

完全对称能使视觉效果稳定，产生庄重、沉静的审美体验。这是一种最原始的构成要素，但如果处理不当，易产生呆板、单调、无生机之感，如图3-20所示。

图3-20　处理不当的完全对称设计

2．近似对称

近似对称，即不完全同形、同量，局部结构稍有变化的对称图形，如传统的对联、门神、门前石狮等。其中，对联的内容左右不同，门神的形象文武相别，石狮又分雌雄等。局部有差异的对称，均衡统一中有小小变化，更能从稳定的均齐中感受到丰富的内容。近似对称如图3-21所示。

图3-21　近似对称

3．反转对称

反转对称，虽同形、同量，但方向相反。如图3-22所示的太极图，是对称均衡的形态两相逆转、均衡互移产生的图形。这种对称对比强烈，有静中含动之势，富有张力。

图3-22　反转对称

普列汉诺夫

普列汉诺夫·格奥尔基·瓦连廷诺维奇(Plekhanov Georgii Valentlnovich),俄国社会民主工党总委员会主席,在1883年后的20年间是俄国马克思主义政党的创始人和领袖之一,是最早在俄国和欧洲传播马克思主义的思想家,俄国和国际工人运动著名活动家。1856年11月29日生于坦波夫省的古达洛夫卡,1918年5月30日在芬兰的特里奥基逝世。

他反对当时居支配地位的政治恐怖主义路线,是最早倾全力于城市工人工作的民粹派鼓动家之一。到1878年,他已公开地运用马克思主义来捍卫自己的下述观点:俄国公社的公社土地占有制是,并将继续是俄国的占统治地位的生产方式。

1882年,他所翻译并由马克思作序的《共产党宣言》出版,次年,他发表了他的第一篇反对民粹主义的长篇论文,并在日内瓦组建了劳动解放社。这个受普列汉诺夫才智支配的劳动解放社是19世纪晚期俄国马克思主义的领导中心。它的权威出版物有助于确立俄国马克思主义的正统观念,并对列宁1914年前的思想产生了深刻的影响。

二、均衡

在平衡器上,两端承受的重量由一个支点支持,当双方获得力学上的平等状态时,称为均衡。

在图案构成设计中的平衡并非实际重量的均等关系,而是根据图像的形状、大小、轻重、色彩及材质的分布作用与视觉判断的平衡。

在平面设计中,图形与文字、图形与图形、色彩的明度与纯度、人与动植物、物体的运动与静止均可以表现一种均衡。因此,均衡形式的运用特别富于变化,其灵巧、生动的表现特点,是设计者创造力的一种体现。

图3-23是以垂直中轴线为基准的左右均衡的构成作品,画面左右两个部分通过不同的图形体现了均衡等量不等形的形式美感。图3-24虽然没有对称中轴线,但画面利用文字和图像的虚实关系造成视觉上的均衡。

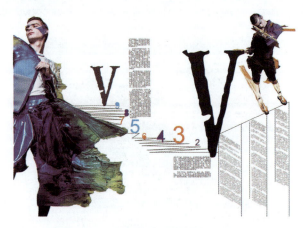

图3-23 均衡在平面设计中的应用(一)

图3-24　均衡在平面设计中的应用(二)

第三节　比例与尺度

比例与尺度也是构成艺术必须遵循的规律之一。世界上任何一件事物，都是由若干个部分配置、组合而构成的。在整体形态或结构上，存在着诸多与数相关的比例和尺度问题。平面构成也不例外，比例与尺度关系是决定功能性与形式美的关键。

比例和尺度是相辅相成的，一般先设计尺度，再推敲比例关系，比例与尺度应综合考虑、分析和研究。当比例与尺度不相适应时，尺度应在允许的范围内作适当调整。

一、比例

比例是指事物中的整体与局部、局部与局部之间的关系。我们平时所说的"匀称"，就包含了一定的比例关系。古代宋玉所谓"增之一分则太长，减之一分则太短"，也是指比例关系。中国古代山水画中"丈山、尺树、寸马、分人"的说法，体现了画中各种景物之间的比例关系。

古希腊所创造的"黄金律"更体现了对比例关系的深入而科学的探索。这种"黄金律"在线上称为"黄金分割"；在形上则称"黄金矩形"或叫"黄金截矩"；而在线的长短、形的大小上则称"黄金比"。从古希腊直到19世纪的欧洲，人们都认为这种比例在造型艺术中具有美学的价值，并以此来指导其艺术实践。

黄金分割的美学价值

黄金分割又称美学分割，最早见于古希腊和古埃及。0.618是一个具有无穷魔力的神秘数字，最早是由2500年前的毕达哥拉斯学派发现，后来被古希腊著名哲学家、美学家柏拉图誉为"黄金分割"，故0.618最初是因其比例在造型艺术上的悦目而得名的。

关于黄金分割比例的起源大都认为来自毕达哥拉斯。据说在古希腊，有一天，毕达哥拉斯走在街上，当经过铁匠铺时，他听到铁匠打铁的声音非常好听，于是驻足倾听。他发现铁匠打铁节奏很有规律，这个声音的比例由毕达哥拉斯用数理的方式表达出来，被应用

在很多领域。

15世纪末期，法兰西教会的传教士路卡·巴乔里发现：金字塔之所以能屹立数千年不倒，主要与其高度和其基座长度的比例有关，这个比例就是5∶8，与0.618极其接近。黄金分割的来源是把一根线段分为长短不等的a、b两段，使其中长线段a对整条线段的比（即a+b），等于短线段b对长线段a的比，列式即为a∶(a+b)=b∶a，其比值为0.6180339……这种比例在造型上比较悦目，因此，0.618又被称为黄金分割率。有感于这个神秘比值的奥妙及价值，他将黄金分割又称为"黄金比律"，后人简称"黄金比""黄金律"和"中外比"。

明确提出这一概念的是20世纪中期的法国建筑师勒·柯布西耶。他发现"黄金比"具有数列的性质，将其与人体尺寸相结合，提出黄金基准尺方案，并视之为现代建筑美的尺度。黄金分割长方形的本身是由一个正方形和一个黄金分割的长方形组成，可以将这两个基本形状进行无限的分割。由于它自身的比例能对人的视觉产生适度的刺激，它的长短比例正好符合人的视觉习惯，因此，使人感到悦目。

黄金分割被广泛地应用于建筑、设计、绘画等各方面。无论是古埃及的金字塔、古希腊的巴特农神殿、印度泰姬陵、法国巴黎圣母院，还是中国故宫，都暗合黄金分割率。达·芬奇的《维特鲁威人》符合黄金矩形，《蒙娜丽莎》的脸符合黄金矩形，《最后的晚餐》同样也应用了该比例布局。

其实，现今我们周围的世界，小到火柴盒、信封、邮票，大到一些工业产品、建筑房屋，都有黄金分割在其中的应用和体现。在而今的视觉传达设计中，已有很多设计行业巧妙地应用了黄金分割，取得了很好的效果。

案例3-2

比例在设计中的应用

案例说明　图3-25所示是拍摄的自然螺体图片，图3-26所示是根据自然螺体的比例关系而设计的苹果电脑的平面宣传作品，图3-27所示是根据自然螺体的比例关系而设计的灯具作品。

图3-25　自然螺体

图3-26 自然螺体比例关系在平面设计中的应用　　图3-27 自然螺体比例关系在灯具设计中应用

案例点评　视觉上最美的黄金律，它所成立的客观基础存在于大自然的各种形象之中，包括植物、动物、人体等。设计师以自然界中的这个比例关系为参照，设计出了大量优秀作品，给人们的生活带来了美的享受。上述作品说明了黄金律的视觉美，既要有客观现实的基础，又要通过设计师的设计实践加以表现。

二、尺度

尺度，在构成中指整体与局部、局部与局部的尺度关系。有的书上把这一定义称为"权衡"或"权衡尺度"。"权衡"是中国古代常用词汇，"权"是锤，"衡"是秤杆。庄子说："为之权衡以称之。""称"就是称物的重量。有"权""衡"两物，便可以量出物体之轻重、多少。

权衡尺度的标准首先是人，并与使用直接相关。与人体直接联系的用品设计，要求在尺寸上与人体相适应。设计中的尺度，是指根据人们的生理、心理、视觉、审美习惯，对事物的合理性与美丑性所进行的判断。例如，器物的外观造型设计，除考虑其使用的功能外，还要考虑其视觉上的美感要求。图3-28所示的两款座椅，虽然从使用功能的角度来讲都是一样的，但带给人们的视觉感受却是不同的。

图3-28　尺度在座椅设计中的运用

平面构成中比例和尺度的运用,其原则和最终目的是既要满足人的生理需要,设计的东西要符合人体工程学,要合理、能适用;又要满足人的心理需要,设计出来的东西要在视觉感受上满足人的审美要求。

从人的生理需要出发,以人的身躯、手足及其他器官为尺度,如桌子的高度、服装的长度、床的宽度等,都是由人体生理特征的需要而权衡确定的。人体活动的空间适应形成了合理的比例与美感,也就形成了人与物、人与服装、人与环境的各种尺寸比例和权衡的需要,形成了各个部分之间、局部与整体之间等各方面的比例尺度关系。任何一件功能与形式完美结合的产品,都有适当的比例与尺度关系,比例与尺度既反映结构功能又符合人的视觉习惯。比例与尺度关系在一定程度上也会体现出均衡、稳定、和谐的美学关系。

总之,比例与尺度是形式美的一个重要规律,但也不能把它奉为永恒美的法度。在实际应用中,必须灵活运用,遵守法度而又不拘泥于法度,这是很重要的。

第四节　节奏与韵律

一、节奏

节奏是指形与色合乎规律的周期性运动变化,也就是相同的形反复出现在同一画面的构成法则。这种反复是有一定差别的反复。所以说反复是节奏的重要标志,没有反复就不可能让人感受到节奏。节奏的要素中包含着速度,但决不仅仅是指声音的时值关系。

《辞海》在音乐的有关词条中指出:"音响运动的轻重缓急形式形成节奏","其中各音的时值和强弱不同形成节奏"。我国古籍《乐记》上说:"节奏,谓或作或止,作则奏之,止则节之。"意思是说,断连顿挫是形成节奏的要素。现代大文豪郭沫若先生在谈到诗的节奏时指出:"或者先抑而后扬,或者先扬而后抑,或者抑扬相间,这表现出来变成了诗的节奏。"

节奏是主观和客观的统一,也是生理和心理的统一。例如,鼓声,有非洲战鼓激越昂奋的敲击,儿童鼓乐队单纯稚气的鼓音,轻音乐中小军鼓轻快俏皮的鼓点,都由不同的生理感应,带来截然不同的心理感受,产生各个迥异的联想,引起强烈的感情共鸣。

节奏的表现包括具体的阶段性变化,如音乐快慢激烈缓柔、美术韵律、文学作品铺垫高潮结尾等;人文生活类有秋千荡漾、工作快慢、生活效率等;自然界类有山川起伏跌宕、动植物生活规律、生老病死、太阳黑子活动周期、公转自转等。

郭沫若

郭沫若,男,汉族,中国现代著名学者、文学家、社会活动家。1892年11月16日出生,原名郭开贞,四川乐山人。早年赴日本留学,后接受斯宾诺沙、泰戈尔、惠特曼等人思想,决心弃医从文。与成仿吾、郁达夫等组织"创造社",积极从事新文学运动。这一时期的代表作诗集《女神》摆脱了中国传统诗歌的束缚,充分反映了"五四"时代精神,

在中国文学史上开一代诗风,是当代最优秀的革命浪漫主义诗作之一。

1923年后系统学习马克思主义理论,提倡无产阶级文学。1926年参加北伐,任国民革命军政治部副主任。1927年蒋介石清党后,参加了中国共产党领导的南昌起义。1928年2月因被国民党政府通缉,流亡日本,埋头研究中国古代社会,著有《中国古代社会研究》《甲骨文字研究》等重要学术著作。1937年抗日战争爆发后回国,任军事委员会政治部第三厅厅长,后改任文化工作委员会主任,团结进步文化人士从事抗日救亡运动。1946年后,站在民主运动前列,成为国民党统治区文化界的革命旗帜。

中华人民共和国成立后,当选为中华全国文学艺术界联合会主席,历任国务院副总理兼文化教育委员会主任、中国科学院院长、全国人民代表大会常务委员会副委员长等职,当选中国共产党第九、十、十一届中央委员。主编《中国史稿》和《甲骨文合集》,全部作品编成《郭沫若全集》38卷。

节奏本是音乐中音响节拍轻重缓急的变化和重复,但不仅限于声音层面,景物的运动和情感的运动也会形成节奏。节奏变化为事物发展本源,艺术美之灵魂,相对变化的结果。节奏是变化起伏的规律,没有变化无所谓节奏。

在艺术中,节奏可解释为一种有规律的、连续进行的完整运动形式。如图3-29所示,用反复、对应等形式把各种变化因素加以组织,构成前后连贯的有序整体(即节奏)。

图3-29　重复性节奏变化

节奏是艺术表现的重要原则。诗歌、舞蹈、音乐、绘画、设计等艺术形式都离不开节奏。生命活动最独特的原则是节奏的奏性,所有的生命都是有节奏的。在困难的环境中,生命节奏可能变得十分复杂,但如果真的失去了节奏,生命便不再继续下去。用节奏来表现人类情感生活是高级生命的反映,如呼吸、心跳是生理节奏最完美的体现。

节奏在设计中是很常见的。图案的纹样具有像乐曲旋律一样丰富多变的节奏感。建筑物上的窗柱结构,也表现出一种节奏感。梁思成对柱窗的排列所体现的节奏感是这样描述的:"一柱一窗地排下去,就像柱、窗、柱、窗的2/4的拍子。若是一柱二窗地排列法,就有点像柱窗窗、柱窗窗、柱窗窗的圆舞曲。若是一柱三窗排列,就是柱窗窗窗、柱窗窗窗的4/4的拍子。"

他还分析了北京广安门外的天宁寺塔的结构，它由月台、须弥座、塔身、塔檐到尖顶的系列结构形成了一种节奏感。如图3-30所示，在现代建筑中，楼层的重复以及阳台等构建物都可以形成节奏感。

图3-30　重复性节奏变化在建筑设计中的应用

梁思成

　　梁思成，男，广东省新会人，是中国著名的建筑学家和建筑教育家。毕生从事中国古代建筑的研究和建筑教育事业，系统地调查、整理、研究了中国古代建筑的历史和理论，是这一学科的开拓者和奠基者。曾参加人民英雄纪念碑等设计，是中华人民共和国首都城市规划工作的推动者，是中华人民共和国成立几项重大设计方案的主持者，是中华人民共和国国旗、国徽评选委员会的顾问。

　　在梁思成的一生中，虽然主要精力投入在中国古建筑的研究和建筑教育事业，但始终不忘他从事这些工作的根本目的是要在中国创造出新的建筑。梁思成先后著书5种，发表学术论文60多篇，共150多万字，现已整理成《梁思成文集》(1～4),全部出版。他和他领导的科学研究集体因为在"中国古代建筑理论和文物建筑保护"这个领域取得突出成就，1987年被国家科学技术委员会授予国家自然科学奖一等奖。

　　梁思成的学术成就也受到国外学术界的重视，美国有专门研究梁思成生平的学者并出版了他的英文专著《图像中国建筑史》。专事研究中国科学史的英国著名学者李约瑟说，梁思成是研究"中国建筑历史的宗师"。

　　在构成和平面设计中，节奏是由点、线、面、空间及相互关系体现，节奏有强弱、快慢之分，画面有疏密、大小、虚实之分，如图3-31和图3-32所示。

　　节奏这个具有时间感的用语在构成设计上是各种元素在组合的时候所呈现的起伏变化，是指以同一视觉要素连续重复时所产生的运动感。如图3-33所示，画面中的点如同音乐的高低节拍变化，形成一种视觉上的完美律动。

图3-31 节奏在点线面设计中的应用

图3-32 节奏在空间设计中的应用

图3-33 节奏在平面设计中的应用

二、韵律

诗歌中的声韵和节律，产生于按一定规律而变化的节奏之中。韵律是自然界处处可见的现象，如水中的涟漪、天边的流云、摆动的柳枝、起伏的沙丘、层叠的梯田等，都呈现不同的韵律美感。总体来看，韵律是既有内在秩序，又有多样性变化的复合体，是重复节奏和渐变节奏的自由交替。因此，它的规律往往隐藏在内部，表面现象则是一种自由的表现，往往使我们难以把握。有人认为：在节奏的基础上赋予一定情调的色彩便形成韵律。韵律更能给人以情趣，满足人的精神享受。

"节奏"与"韵律"经常结合使用，有时还交换使用。"韵律"的"韵"具有"均"的意思，是指声音的和谐，我们可以把它理解为"统一"，但是"韵"也包含着变化、对比之意，即局部的变化；"律"是节律，我们可以把它理解为"重复"与"再现"。

"节奏"是讲变化起伏的规律，没有变化也无所谓节奏。但在这两个词中，"韵律"较多地强调"韵"的变化，"节奏"则较多地强调"律"的节拍，所以，在实际运用上它们还是有一定差别的。一般讲韵律感不够，是指缺少变化，过于平板；讲节奏感不强，主要是指变化缺乏条理规则，两者侧重点不尽相同。

韵律在平面设计中被认为是节奏有序地连续出现而形成的律动感。在设计中，节奏运动的速度、方向、力度决定了韵律的意境。节奏是表面形式，韵律具有内在性，它像串起珍珠的那条线，贯穿于作品中，是节奏所形成的精神旋律。

节奏与韵律往往互相依存，互为因果。韵律在节奏基础上丰富，节奏在韵律基础上发展。一般认为，节奏带有一定程度的机械美，而韵律又在节奏变化中产生无穷的情趣，如植物枝叶的对生、轮生、互生，各种物象由大到小、由粗到细、由疏到密，不仅体现了节奏变化的伸展，也是韵律关系在物象变化中的升华。

本章小结

对于形式美法则及其运用规律的探讨是平面构成中的重要环节。形式美作为美学理论中的一个专属名词，指的是自然世界、社会生活和艺术表现中各种形式因素及其有规律的组合所具有的美。

人类在长期的创造美的活动中总结出各种形式美的法则，如统一与变化、对称与均衡、比例与尺度、节奏与韵律等。掌握构成艺术的形式美法则，是使设计作品产生科学合理性、生活实用性、美感魅力的重要因素，是作品艺术生命力之所在。

形式美法则在门神剪纸年画中的应用

图3-34所示是中国的门神剪纸年画，两个可爱的童子并列在画面左右，呈现出喜庆、吉祥的视觉美感。

案例点评

从这幅剪纸年画作品中我们可以看到，对称与均衡、对比与统一的形式美法则得到了很好的运用。图的主体形象以中轴线为对称基准并列在画面左右两个方向，人物造型相似，服装相同，但是双手所拿的物品各异，带给我们一种视觉上的平衡，为画面营造了既统一又富有变化的视觉效果。

由此可见，形式美法则不仅在现代设计领域中有其独特的价值，在中国传统艺术作品中也得到广泛的运用。

图3-34　门神剪纸年画

讨论题

1．通过形式美法则相关知识的学习，深入分析形式美法则在图3-34中是如何运用的。
2．收集并整理中国传统艺术作品，并分析不同艺术作品是如何运用形式美法则的。

一、填空题

1．点对称又有向心的"球心对称"，离心的"发射对称"，旋转式的"（　　　）"，逆向组合的"逆对称"以及逐层扩大的"同心圆对称"，等等。

2．比例，是指事物中的（　　　）、局部与局部之间的关系，一般称为比例。

3．权衡尺度的标准首先是（　　　），并与使用直接相关。要求与人体直接联系的用品设计，在尺寸上要与人体相适应。

4．"韵律"的"韵"具有"均"的意思，是指声音的和谐，我们可以把它理解为"（　　　）"，但是"韵"也包含着变化、对比之意，即局部的变化；"律"是节律，我们可以把它理解为"重复"与"再现"。"节奏"是讲变化起伏的规律，没有（　　　）也无所谓节奏。

二、简答题

1．什么是构成艺术的形式美？怎样理解？
2．形式美法则在现代设计中的意义与价值是什么？如何运用这些规律？

3．分析统一与变化、对称与均衡、比例与尺度、节奏与韵律等形式美法则的构成形式。

 实训课堂

1．手绘作品6幅，分别体现和谐、对比、平衡、节奏、韵律、比例等形式美法则。
2．手绘以线造型为主的统一与变化构成作品一幅。
3．手绘以平衡造型为主的标志设计构成作品一幅。
4．手绘以节奏变化为主的设计构成作品一幅。
5．手绘以渐变造型为主的构成作品一幅，体会其中的韵律变化。
6．手绘以比例分割造型为主的构成作品一幅，体会其中的比例变化。

第四章

平面构成的类型

学习要点及目标

- 了解基本形的概念及组合关系。
- 了解逻辑构成范畴内的各种构成规律。
- 掌握几种平面构成的设计及应用特点。
- 掌握平面构成中的肌理构成种类形式和表现技法。
- 掌握平面性空间的表现方法,以及矛盾空间与反转空间的应用。
- 了解联想构成的主要形式。

核心概念

基本形　骨骼　逻辑　视平衡　抽象　肌理　空间　联想

引导案例

LV女包与平面构成

图4-1～图4-4分别是路易·威登Monogram帆布系列女士手提包、旅行箱及Multicolor系列手袋。

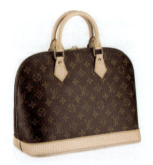

图4-1　Monogram帆布系列女士手提包

图4-2　Monogram帆布系列旅行箱

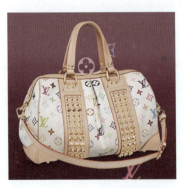

图4-3　Multicolor系列手袋(白色)

图4-4　Multicolor系列手袋(黑色)

第四章 平面构成的类型

路易•威登(Louis Vuitton)是法国历史上最杰出的皮件设计大师之一,于1854年在巴黎开了以自己名字命名的第一间皮箱店。一个世纪之后,路易•威登成为皮箱与皮件领域数一数二的品牌,并且成为上流社会的一个象征物。如今,路易•威登这一品牌已经不仅仅限于设计和出售高档皮具和箱包,而是成为涉足时装、饰物、皮鞋、箱包、珠宝、手表、传媒、名酒等领域的巨型潮流指标。从图4-1~图4-4中的路易•威登各款箱包中我们可以看到,即使箱包款式不同、色彩不同、材质不同、应用领域不同,但是构成元素都以品牌的标志LV和基本的几何图形为主。由此可见,对基本形和组合规律的学习在设计作品中是十分重要的。

案例导学

平面构成所研究的是二维空间中的"形",以及用特定的方法和规律组织这些"形",达到空间中的和谐与美感。上述路易•威登的箱包作品,无论是经典的Monogram帆布系列还是时尚的Multicolor系列,都以基本形为设计元素,经过不同的变化组合,成为时尚设计界的优秀作品。

本章将通过对基本形和骨骼概念的介绍,使大家掌握平面构成的基本类型原理,了解逻辑构成范畴内的各个构成规律及设计中的构成形式特征,目的是培养大家的视觉的审美能力和设计的思维方式,为在各个领域的设计实践积累必要的基础知识。

第一节 基本形与骨骼

"形"据感知的方式可以分为现实形态和非现实形态两种。在现实形态也就是具象形中,可分为自然形和人工形。我们所捕捉的外界形态是属于自然形的,而由人类创造出来的形态是人工形。非现实形态是抽象形,所有的形状在平面上可以归纳为最基本的三种视觉元素——点、线、面。这三种元素相互对比,相互作用,共同组成平面空间的丰富视觉效果。

一、单元形

(一)单元形的概念

单元形即基本形,是指构成图形的基本单位。逻辑构成是一组重复的或彼此相关联的单元形。单元形是变化丰富、多种多样的,点、线、面或者是几何形都可以组成单元形。单元形的设计尽量以简练的设计为主,不适合复杂形,复杂的单元形所构成的图形容易使设计涣散、琐碎。

(二)单元形的组合关系

在平面构成中,由于基本形的组合,产生了形与形之间的组合关系。两个或两个以上的单元形可以组合成八种不同的形态关系,如图4-5所示。

1. 分离

分离是指形与形之间存在着一定的空间。

2. 相遇

相遇是指一个形的边缘与另一个形的边缘接触。

3. 重叠

重叠是指一个形覆叠在另一个形之上，产生前后关系，形成空间层次感。

4. 透叠

透叠是指形与形透明相交。

5. 联合

联合是指两形相叠、彼此联合形成一个新的形。

6. 减缺

减缺是指一个形被另一个不可见的形覆盖，形成一个新的形。

7. 差叠

差叠是指与透叠相反，只有相互重叠的地方可以看见。

8. 重合

重合是指形与形重合在一起。

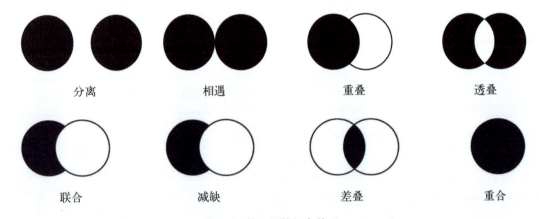

图4-5 单元形的组合关系

单元形的组合

案例说明　图4-6～图4-8分别以方形、箭头形、圆形为基本元素进行形与形之间的组合，得到了各种不同的单元形，图中对基本形的变化过程做了分步骤演示。

案例点评　4-6～图4-8对前面所讲的知识点进行了较好的应用。在图4-6中，方形图4-6(a)经过45°的旋转与静止的方形结合后得到了八角形图4-6(b)，八角形图4-6(b)经过等比例压缩得到了内部具有丰富变化的新图形图4-6(c)，对新图形图4-6(c)进行黑白色彩的变化得到了黑白层次分明的单元形图4-6(d)；在图4-7中，以方形图4-7(a)和箭头形图4-7(b)为基本元素，将箭头形图4-7(b)置于方形图4-7(a)中得到了组合图形图4-7(c)，箭头形图4-7(b)在方形图4-7(a)中做了90°的旋转复制后，得到了新的图形图4-7(d)，新的图形图4-7(d)经过黑白颜色

的变化又得到了层次分明的单元形图4-7(e)；在图4-8中，方形图4-8(a)和圆形图4-8(b)经过不同位置的摆放和切割得到了两组视觉效果完全不同的组合图形图4-8(c)和图4-8(d)，组合图形图4-8(c)和图4-8(d)经过黑白颜色的变化又得到了层次分明的单元形图4-8(e)和图4-8(f)。从上述几组图形的变化中不难发现，对基本形及其组合规律的学习，可以很好地锻炼初学者对形的认识与表现。

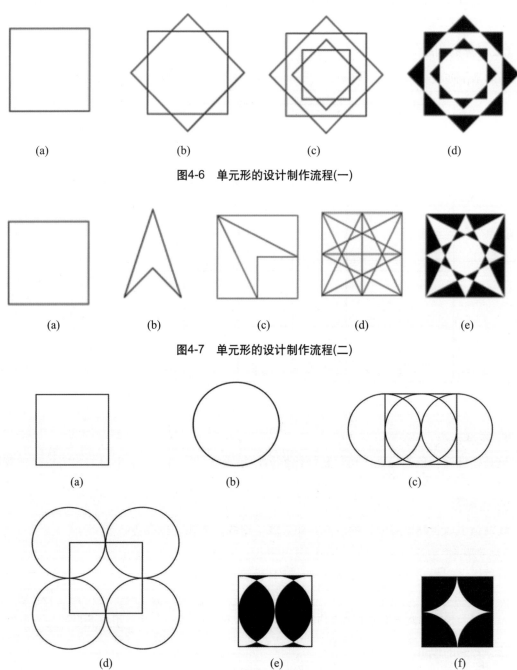

图4-6　单元形的设计制作流程(一)

图4-7　单元形的设计制作流程(二)

图4-8　单元形的设计制作流程(三)

二、骨骼

(一)骨骼的概念

逻辑构成中的形象组合都是按照特有的排列顺序和组合规律进行编排的。这些编排形式使形象形成有序的、逻辑的、不同形态与气氛的画面关系。我们把这种决定形的构成和框架的编排方式称之为"骨骼"。

(二)骨骼的构成

骨骼是由四部分组成的：骨骼框架、骨骼线、骨骼点与骨骼单位，如图4-9所示。

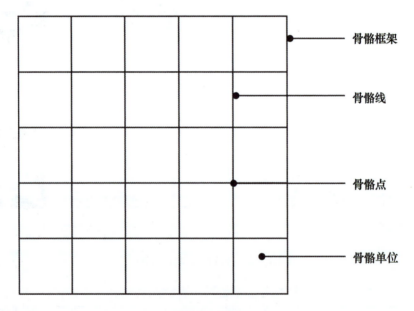

图4-9 骨骼

1. 骨骼框架

这是指画面形象的边框，可以是规律性的，如方形、三角形、矩形等，也可以是非规律性的自由线。

2. 骨骼线

这是指组成骨骼框架的各种线段，如直线、曲线、弧线、折线等。

3. 骨骼点

骨骼线之间相交叉的或相连接的点，就是骨骼点。

4. 骨骼单位

这是指由骨骼线和骨骼点所分割形成出的空间单位，也是一个或一组单元形的基本单位。

(三) 骨骼的作用

骨骼是单元形位置编排的构成格式，起到引导单元形的管辖和编排的作用，通过骨骼的各种形式的编排，单元形就可以产生规律性的多种多样的变化。

(四)骨骼的类型

按照骨骼自身的结构方式的差别,可以把骨骼分为两个类型,有规律性骨骼和无规律性骨骼,其中有规律性骨骼又可分为有作用性骨骼和无作用性骨骼两类。

1. 有规律性骨骼

有规律性骨骼是指按照严谨的数学方式进行有秩序的排列,如图4-10所示。单元形按照有规律性骨骼进行排列,具有强烈的秩序感。重复、近似、渐变、发射和特异等构成方法都属于规律性骨骼。

图4-10　有规律性骨骼

(1) 有作用性骨骼。

有作用性骨骼是指在骨骼线构成的骨骼单位空间内放置单元形,如图4-11所示。在有作用性骨骼单位内,单元形可以自由改变位置、方向、正负,甚至可以越出骨骼线,越出的部分被骨骼线切除,使单元形产生变化,如图4-12所示。根据构成画面效果的需要,骨骼线可以保留在画面中,也可以取消,可作灵活的取舍处理。

图4-11　有作用性骨骼(一)

(2) 无作用性骨骼。

无作用性骨骼是指给单元形以准确的位置,即单元形放置在骨骼线的交叉点上,也就是骨骼点上,单元形的形状、大小、方向不受骨骼单位空间的影响,单元形可以扩大缩小,造成单元形的相连或穿插,也可以改变方向和黑白反衬,如图4-13所示。

图4-12 有作用性骨骼(二)

图4-13 无作用性骨骼

2．无规律性骨骼

无规律性骨骼没有严谨的骨骼线，构成方式比较自由生动，含有极大的自由度和随意性。对比、结集等构成方法都属于无规律性骨骼，如图4-14所示。

图4-14 无规律性骨骼

第二节　逻　辑　构　成

　　逻辑(Logic)是人的一种抽象思维，是人通过概念、判断、推理、论证来理解和区分客观世界的思维过程。逻辑是在形象思维和直觉顿悟思维基础上对客观世界的进一步的抽象。所谓抽象是认识客观世界时舍弃个别的、非本质的属性，抽出共同的、本质的属性的过程，是形成概念的必要手段。

　　逻辑性的设计是通过严格的逻辑思维，将数理原理与美的观念相结合，是一种神似的艺术。平面构成设计向我们展示了抽象与概括的力量。平面构成的构成形式的掌握是靠设计者把灵感和严密的逻辑思维结合起来，通过逻辑推理的办法，并结合美学、工艺、材料等因素，确定最后的设计方案。

　　逻辑构成是一种以有限的要素创造无限结合的构成方法。首先要对构成的基本要素加以理性的分析，然后依据一定的数学逻辑原则对要素进行排列组合，创造新的构成形式。逻辑构成的要素有单元形和骨骼。构成规律包括重复、近似、渐变、发射、特异等。逻辑构成规律性强，赋予理性美，并便于计算机操作绘制，是现代平面设计常用的设计手法。

一、重复构成

(一)重复构成的概念

　　在平面构成中，以一个形象作为单元形，在同一画面里连续出现两次以上的组合方式被称为重复。重复现象在生活中随处可见，是自然界表现出来的规律之一，如地砖上图案的排列、布艺上纹样的重复、建筑上的门窗等，这种秩序性便形成一种秩序美感。重复构成是平面构成中最基本的一种表现形式。

(二)重复构成的类型

1. 基本形的重复

　　在同一画面中，反复使用同一个基本形，即构成了基本形的重复构成。基本形重复构成的特点是规律性强、和谐统一、整齐稳定，具有秩序美感的视觉效果。

　　(1) 绝对基本形重复。

　　绝对基本形重复是指在构成中运用同一个基本形，不改变其形状、方向、大小而进行的重复排列，如图4-15和图4-16所示。

　　(2) 相对基本形重复。

　　相对基本形重复是指基本形的各项视觉元素在重复排列时发生变化。变化的形式有位置的变化、方向的变化、正负的变化等，如图4-17～图4-20所示。

图4-15 绝对重复构成(一)

图4-16 绝对重复构成(二)

图4-17 相对重复构成：正负的变化(一)

图4-18 相对重复构成：正负的变化(二)

图4-19 相对重复构成：正负、方向的变化

图4-20 相对重复构成：正负、方向、位置的变化

案例 4-2

绝对重复构成与相对重复构成

案例说明 图4-21以椭圆形为基本元素,经过变化构成了一个单元基本形,单元基本形按照骨骼的限定进行变化得到图4-22和图4-23所示为绝对重复构成作品,图4-24所示为相对重复构成作品。

 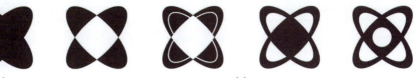

(a) (b) (c)

图4-21 单元基本形的设计制作流程

图4-22 绝对重复构成作品(一) 图4-23 绝对重复构成作品(二)

图4-24 相对重复构成作品

案例点评 图4-21以椭圆形图4-21(a)为元素进行变化，旋转45°后进行复制得到了一个花瓣形图4-21(b)，花瓣形图4-21(b)经过分割变化，添加圆点后得到了富有形式美感的基本形图4-21(c)，基本形图4-21(c)按照骨骼线进行重复构成排列，得到了如图4-22所示的绝对重复构成作品(一)。图4-22所示的绝对重复构成作品(一)经过图与地色彩的变化得到如图4-23所示的绝对重复构成作品(二)。通过对图4-21(c)所示基本形的图与地的间隔变化使我们看到了一幅相对重复构成作品，如图4-24所示。通过上述作品的展示，我们可以发现与绝对重复构成相比，相对重复构成更具有巧妙的、丰富的视觉效果，使画面在严谨统一中富有变化。

2．骨骼的重复

在有规律性骨骼中，重复骨骼是最常见的形式，即用骨骼线将框架内的空间划分成形状相同、面积相等的骨骼单位，就形成了重复骨骼。

构成重复骨骼的骨骼线即水平线与垂直线。若对骨骼线进行宽窄方向上的变化，可以形成多种多样的骨骼重复构成。

(1) 宽窄变化。

宽窄变化是将重复骨骼中的水平线或垂直线进行或宽或窄的变动，可以改变原有的骨骼单位形态，如图4-25所示。

图4-25 重复骨骼的宽窄变化

(2) 方向变化。

方向变化是指将重复骨骼中的水平线或垂直线变为倾斜线，使骨骼具有动态感，如图4-26所示。

(3) 线形变化。

线形变化是指把水平线或垂直线变为折线、曲线或弧线，如图4-27所示。

(4) 联合变化。

联合变化是指将原有的两个或三个骨骼单位合并成更大的骨骼单位，如图4-28所示。

图4-26 重复骨骼的方向变化

图4-27 重复骨骼的线形变化

图4-28 重复骨骼的联合变化

二、近似构成

(一)近似构成的概念

在自然界中,绝对的重复是不存在的,而近似的形是常见的,如树木上的叶子,形状大致相仿,但却有微小的差别,在造型上有近似的性质。

近似构成是重复构成的轻度变化,是同中求异,没有重复的严格规律,但却不失其规律性。近似构成较之于重复构成更为灵活。

(二)近似构成的类型

在近似构成中,通常可以采用重复的骨骼结构来编排骨骼线,在重复的骨骼的单位空间内放置近似基本形,以一个理想基本形为基准,在此基础上产生丰富的局部变化,如加减、增切、填色、变形等处理,但基本形又有大致相似的共性特点,如图4-29～图4-34所示。

图4-29 基本形的近似构成(一)

图4-30 基本形的近似构成(二)

图4-31 基本形的近似构成(三)

图4-32 基本形的近似构成(四)

图4-33 基本形的近似构成(五)

图4-34 基本形的近似构成(六)

在作用性骨骼中,近似的基本形因受骨骼线切除的关系,常常可与邻近的基本形或背景联合。此外,适当的色彩变动,亦可增强设计的效果。近似的程度可大可小,但是如果近似程度大,就产生重复之感;近似的程度太小则破坏统一感,失去近似的意义。

设计近似基本形时,还可以结合字母的近似效果,进行组合、变动,而成为一种很好的构思,如图4-35所示。

图4-35 字母近似基本形的组合变动

利用两个形象的相加或相减,也可以构成一定数量的近似基本形。在相加或相减中,两

个形象的形状、大小都可以进行各种变动而得到近似效果。此外，还可以利用不同的方向或位置变动，得到不同的组合，如图4-36和图4-37所示。

图4-36　基本形相加与位置的变化

图4-37　基本形相减与位置的变化

 案例4-3

近似构成的设计制作

案例说明　图4-38所示是近似构成基本形的设计制作，图4-39所示是近似构成效果展示。

案例点评　图4-38首先以方形图4-38(a)、圆形图4-38(b)为基本设计元素，通过对方形图4-38(a)、圆形图4-38(b)大小的变化、重组、切割得到了一个基本形图4-38(c)。这个基本形图4-38(c)经过方向、正负、位置的变化得到了另外多个基本形，所得到的每一个新的基本形可以称为相对重复构成。每一组相对重复构成各不相同，这些相对重复构成的基本形又在重复的骨骼中进行变化，最后得到了一幅近似构成作品，如图4-39所示。由此可见，重复构成与近似构成，特别是相对近似构成具有某些相关联性，在设计表现的过程中需要根据设计需要，进行灵活运用。

图4-38　近似构成基本形的设计制作流程

图4-39 近似构成效果展示

(三)骨骼的近似

骨骼单位的形状、大小、方向不完全相等,但有些近似,则称为近似的骨骼,如图4-40和图4-41所示。近似骨骼没有重复骨骼那种严谨性。其骨骼的结构要在有作用性的骨骼中,才能感到它的存在。在近似构成中,骨骼单位的形状、大小的变化可以使重复稳定的基本形显得活泼而富于变化,形成一种近似,如图4-42和图4-43所示。

图4-40 近似的骨骼(一)

图4-41 近似的骨骼(二)

图4-42 骨骼的近似构成作品(一)

图4-43 骨骼的近似构成作品(二)

三、渐变构成

(一)渐变构成的概念

渐变构成是指基本形或骨骼逐渐地、有规律而循序地进行序列变动的组合形式。渐变能产生节奏感和韵律感。自然现象中,站在远处看街道两边的树木,以及观察水面上泛起的涟漪、贝壳上的纹理等,这些都是有秩序的渐变现象。

渐变构成中,基本形或是骨骼的渐变,其节奏和韵律感的好坏是至关重要的,渐变序列如果变化太快,会产生跳跃感失去连贯性,循序感就会消失;渐变序列如果变化过慢,则会产生重复感,缺少空间效果。

(二)渐变的类型

1. 基本形的渐变

基本形的渐变是将基本形改变形状、大小、位置、方向等,形成循序的过渡渐变。

(1) 形状渐变。

形状渐变是指由一个形象逐渐向另一个形象变化时,找取两个形象特征的折中点,在逐步消除个性的变化中达到形状相互过渡转化的效果,如图4-44所示。

(2) 大小渐变。

大小渐变是指基本形由小到大,或由大到小进行序列过渡渐变,产生空间感,如图4-45所示。

(3) 位置渐变。

位置渐变即将基本形在画面中作角度的移动改变,从而使图形产生运动的视觉效果,体现形象的律动美感,如图4-46所示。

(4) 方向渐变。

方向渐变是指基本形在平面上作方向的渐变,使图形产生鲜明的层次和强烈的空间效

果，如图4-47所示。

图4-44　形状的渐变构成

图4-45　大小的渐变构成

图4-46　位置的渐变构成

图4-47　方向的渐变构成

2．骨骼的渐变

骨骼的渐变是将重复骨骼线的位置按照等差或等比逐渐地、有规律地循序展开变化，从而形成不同的渐变骨骼。

(1) 单向骨骼渐变。

单向骨骼渐变是指用一组骨骼线向一个方向按照非等值数列逐渐序列展开，扩大或缩小，其余方向骨骼线不做变化，只是等距离重复，如图4-48所示。

(2) 双向骨骼渐变。

双向骨骼渐变是指骨骼线的两个方向同时按照非等值数列逐渐序列展开，扩大或缩小，如图4-49所示。

(3) 阶梯骨骼渐变。

阶梯骨骼渐变是指横向或竖向的骨骼单位向一个迁移变动，呈现出阶梯状渐变骨骼，如图4-50所示。

图4-48　单向骨骼渐变

图4-49　双向骨骼渐变

图4-50　阶梯骨骼渐变

(三)渐变构成中基本形与骨骼的关系

在渐变构成中，基本形与骨骼有着密切的关系，概括地说，这种关系有将渐变的基本形纳入重复骨骼中，将重复的基本形纳入渐变骨骼中，将渐变的基本形纳入渐变骨骼中有三种形式，如图4-51～图4-56所示。渐变的基本形与骨骼的关系处理，基本形一般要简单些，过分复杂会破坏渐变骨骼的表现效果。反之，基本形繁复，骨骼线尽量简单些，从而加强基本形的渐变效果。

图4-51　将渐变的基本形纳入重复骨骼中(一)

图4-52　将渐变的基本形纳入重复骨骼中(二)

图4-53　将重复的基本形纳入渐变骨骼中(一)

图4-54　将重复的基本形纳入渐变骨骼中(二)

图4-55 将渐变的基本形纳入渐变骨骼中(一)

图4-56 将渐变的基本形纳入渐变骨骼中(二)

四、发射构成

(一)发射构成的概念

发射是一种特殊的重复形式，同时也具有渐变的视觉效果，是基本形或骨骼环绕一个或多个中心向内集中或向外扩散的构成形式。发射中心与方向的变化构成不同的图形，造成光学的动感和强烈的空间视觉效果，具有多方的对称性。自然界中，太阳光的光芒四射，盛开的花朵等都属于发射形态。

(二)发射构成的元素

1. 发射点

发射点即发射中心，是焦点所在。在一个发射构成画面内，可以是一个发射点，也可以是多个发射点，可以在画面内，也可以在画面外。

2. 发射线

发射线即骨骼线。发射构成中的骨骼线具有方向性，可以是向心、离心或是同心；线形可以是直线、曲线或是弧线，如图4-57所示。

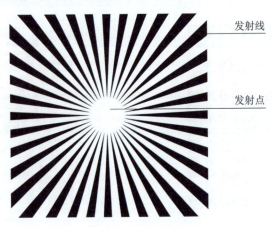
图4-57 发射构成

(三)发射骨骼的类型

1. 离心式发射骨骼

离心式发射骨骼是指发射点一般在画面中心或一侧,基本形由发射点中心向外扩散,画面视焦点明确,有向外运动感,是运用较多的一种发射形式,如图4-58和图4-59所示。

图4-58　离心式发射骨骼(一)

图4-59　离心式发射骨骼(二)

2. 向心式发射骨骼

向心式发射骨骼是指基本形由四周向中心聚集,形成发射点在画面外、形成视觉聚拢的画面效果,如图4-60～图4-62所示。

3. 同心式发射骨骼

同心式发射骨骼是指基本形或骨骼线向中心层层环绕,形成画面向外扩散的视觉效果。同心式发射骨骼可以是圆形、方形、螺旋形,也可以是同心或是大体上同心,如图4-63～图4-65所示。

图4-60　向心式发射骨骼(一)

图4-61　向心式发射骨骼(二)

图4-62　向心式发射骨骼(三)

图4-63　同心式发射骨骼(一)

图4-64　同心式发射骨骼(二)

图4-65　同心式发射骨骼(三)

4．多心式发射骨骼

基本形以多个中心为发射点，形成丰富的发射系列。这种构成效果具有明显的起伏状，空间感也很强。重复骨骼可以叠入发射骨骼中，渐变骨骼也可以叠入发射骨骼，如图4-66和图4-67所示。

图4-66　多心式发射骨骼(一)

图4-67　多心式发射骨骼(二)

(四)发射骨骼与基本形的关系

1．在发射骨骼中纳入基本形

将基本形纳入发射骨骼中，可采用有作用性或无作用性骨骼，基本形排列应清晰有序。

2．发射骨骼引导辅助线构筑基本形

利用发射骨骼线引导辅助线构成基本形，使基本形融于骨骼之中，不影响骨骼的特征。

3．骨骼线或骨骼单位自身为基本形

以骨骼线或骨骼单位自身做基本形，基本形即发射骨骼线自身，无须纳入其他元素，或是以骨骼单位为基本形，在骨骼单位的空间内用黑白交替填充，呈现正负效果。

 案例4-4

发射构成的设计制作流程

案例说明　图4-68～图4-71所示是发射构成从基本形、基本骨骼的设计制作到最后效果展示的设计流程。

案例点评　图4-68首先以圆形、方形为基本设计元素，通过切割得到了如图图4-68(a)所示的扇形。在扇形中添加成15°角倾斜的直线得到图形图4-68(b)，对图形图4-68(a)进行等比例缩小复制后得到图形图4-68(c)，图形图4-68(b)中的直线进行复制旋转后得到图形图4-68(d)，将图形图4-68(c)和图4-68(d)重叠后得到图形图4-68(e)，图形图4-68(e)相互分割后得到图形图4-68(f)。将图形图4-68(f)进行水平复制得到了如图4-69(a)所示的半个发射的圆

形，半个发射的圆形再进行垂直复制后得到了图4-69(b)所示的离心式圆形发射构成图。将图4-68(f)所示的图形进行水平反转复制得到图4-70(a)所示的图形，再将图4-70(a)所示的图形进行垂直反转复制得到图4-70(b)所示的图形，图4-70(b)中的图形分别占据矩形空间的四个角落，形成了向心式矩形发射构成作品。最后将图4-69(b)中的作品放置在图4-70(b)上，使我们看到了图4-71这样一幅既整齐又富有变化的发射构成作品。

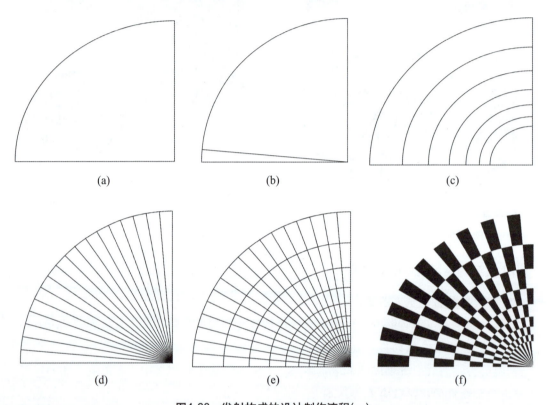

图4-68　发射构成的设计制作流程(一)

图4-69　发射构成的设计制作流程(二)

(a) (b)

图4-70 发射构成的设计制作流程(三)

图4-71 发射构成的设计制作流程(四)

五、特异构成

(一)特异构成的概念

特异又称为变异,是指在规律的、重复的骨骼或基本形构成中,打破规律性,在画面中某一个或几个显要位置变异骨骼或基本形的特征,形成突变效果,以突破规律的单调感,形成强烈的视觉反差,使画面形成生动活泼的视觉效果。特异部分突出而引人注目,形成视觉的中心。

特异是规律性的突变,因而是相对的,是在保证整体规律的前提下,使小部分与整体秩序不合,但又与整体的规律保持必然的联系,即特异构成是在统一中求局部变化和对比。特

异部分数量不宜过多,应少而精,放置在画面中比较显著的位置上,形成视觉焦点。特异部分变化根据画面内容需要可大可小。

(二)特异构成的类型

1. 基本形的特异

通常是在重复的骨骼中纳入重复基本形,大部分基本形不做变化,保持着一种规律,小部分基本形违反规律或秩序,改变形态,成为视觉焦点,即基本形特异。

(1) 形状特异。

形状特异是指改变特异部分基本形的形状特征,尽量选择一些与该画面中的重复基本形相关联的形象,如图4-72~图4-74所示。

图4-72 形状特异构成(一)

图4-73 形状特异构成(二)

图4-74 形状特异构成(三)

(2) 大小特异。

大小特异是指基本形特异部分改变大小、面积,来强化基本形的形象,如图4-75和图4-76所示。

图4-75 大小特异构成(一)

图4-76 大小特异构成(二)

(3) 色彩特异。

色彩特异是指保证基本形在大小、形状、位置方向的规律,在色彩上对基本形进行变化,如采用补色、对比色的对比或是黑白对比,如图4-77~图4-79所示。

图4-77　色彩特异色构成(一)

图4-78　色彩特异构成(二)

图4-79　色彩特异构成(三)

(4) 方向特异。

方向特异是指改变特异部分基本形的方向，如图4-80和图4-81所示。

图4-80　方向特异构成(一)

图4-81　方向特异构成(二)

(5) 位置特异。

位置特异是指在骨骼单位空间内，大部分基本形依照秩序排列位置，特异部分的基本形打破平衡的格局，出现拥挤、空白或错位现象，即为位置特异变化，如图4-82所示。

图4-82　位置特异构成

2．骨骼的特异

在有规律的骨骼中，局部骨骼发生形状、大小、位置、方向的突变，即为骨骼的特异。

(1) 规律转移。

在规律性的骨骼中一小部分发生变化，形成一种新的规律，并与原有规律保持有机的联系，即规律转移，如图4-83和图4-84所示。

(2) 规律突破。

骨骼特异部分没有产生新的规律，而是由破坏规律性骨骼构成的，即规律突破，如图4-85所示。

图4-83　规律转移(一)　　　　图4-84　规律转移(二)　　　　图4-85　规律突破

第三节 视平衡构成

如果说眼睛是心灵的窗口，那心理学与设计就必然存在某种联系。我们对某些图案的认知及视觉理解与人的心理有着非常密切的关系。而对心理学某些原则的了解则有助于我们对设计的整体把握。其中，平衡感是最重要的一个视觉法则。平衡无处不在，无论你是有意还是无意，平衡感都会对我们的视觉判断产生非常深刻的影响。格式塔理论关于平衡的原则阐述了人类在观看任何东西时其实都是在寻找一种平衡稳定的状态。

视平衡构成是利用视平衡原理组织编排画面的构成形式。视平衡构成以视觉判断为标准，依据视觉判断利用画面内的有限空间构筑画面均衡感。视平衡构成的骨骼构成形式为非规律性骨骼构成，由于视平衡构成是以视觉判断为标准，所以既要了解视觉认知的规律性，提高视觉判断力；还需要综合运用造型美法则，使形态与空间完美结合。

一、对比构成

(一)对比构成的概念

对比构成多采用无规律性骨骼构成形式。对比构成主要依靠基本形在形状、大小、方向、位置、疏密、色彩和肌理等方面的对比，造成视觉反差，产生大与小、虚与实、松与紧、明与暗、重心与空间等关系元素的对比，形成画面强烈的视觉对比效果。对比虽然讲究图形的差异性，但仍需保持画面的均衡感。

任何基本形，只要存在差异，就可以进行对比，但对比是相对的，就如同一个鲜艳的色彩是靠其他低彩度的色彩或是对比色衬托出来的，所以对比是要有参照物的。一幅作品只有一种元素是无法进行对比的。

(二)对比构成的类型

1．大小对比

大小对比是指画面中基本形的面积大小、长短的反差形成的对比，如图4-86和图4-87所示。

图4-86　大小对比(一)

图4-87　大小对比(二)

2. 形状对比

形状对比是指基本形的形态不同形成的差异对比，如图4-88和图4-89所示。

图4-88　形状对比(一)

图4-89　形状对比(二)

3. 位置对比

位置对比是指基本形在画面中所处的不同位置的对比，如图4-90所示。

图4-90　位置对比

4. 明暗对比

明暗对比是指画面中视觉元素黑与白的对比，或是图与地的黑白反衬对比，如图4-91～图4-94所示。

5. 聚散对比

聚散对比是指画面中密集的元素与松散的空间形成的对比，如图4-95所示。

6. 空间对比

空间对比是指画面中图与地、正负形、形状前后远近的关系产生的对比，如图4-96所示。

图4-91 明暗对比(一)

图4-92 明暗对比(二)

图4-93 明暗对比(三)

图4-94 明暗对比(四)

图4-95 聚散对比

图4-96 空间对比

7．动静对比

动静对比是指画面中视觉稳定的元素与动态元素产生出动静对比，如重复的图形与渐变的图形对比，直线与曲线的对比，单一图形与放射图形构成的对比等，如图4-97和图4-98所示。

图4-97 动静对比（一）

图4-98 动静对比（二）

对比构成要求在统一中求变化，因此，无论是视觉元素或是关系元素，在进行对比时要有重点、有主体，这样才能做到主次分明。如果各个元素都进行对比，则会使画面显得分散凌乱，反而强调不出对比的因素和视觉效果。

二、结集构成

（一）结集构成的概念

结集构成也称之为密集构成，是对比构成的一种特殊形式。结集构成是以大量的基本形

在画面视觉焦点的位置集中起来,其余基本形逐渐分散,由密至疏,形成聚散的对比关系。这种聚散对比有主次之分,有时还伴随着渐移的现象。

自然界里夜空中闪烁的繁星、池塘里的鱼、城市广场上的人群等这些都是结集现象。结集构成的特点是基本形数量众多,排列方式疏密有致。结集构成还带有方向性、目的性和整体性等特点,是一种带有动态感的构成方式,如图4-99所示。

图4-99　结集构成

(二)结集的类型

1. 骨骼的结集

(1) 结集点。

结集点是指将概念性的点置于框架内某一点或各处,基本形在排列组织时都趋向该点密集,离点越近越密集,离点越远越疏散,如图4-100～图4-102所示。

图4-100　结集点构成(一)

图4-101　结集点构成(二)

图4-102　结集点构成(三)

(2) 结集线。

结集线是指将概念性的线置于框架内某一点或各处,基本形在排列组织时都趋向该线密集,离线越近越密集,离线越远越疏散。结集线分为自由曲线结集线和直线结集线,如图4-103和图4-104所示。

图4-103 结集线构成(一)

图4-104 结集线构成(二)

(3) 结集形。

结集形是指基本形向某一形状聚集,其形状可以是任意形,离该形越近越密集,离该形越远越疏散,如图4-105和图4-106所示。

图4-105 结集形构成(一)

图4-106 结集形构成(二)

(4) 自由形结集。

自由形结集是指没有任何形态的引力,也没有向点线面的密集的趋向,可以自由排列基本形,因此方向性和目的性都不强,如图4-107和图4-108所示。

2. 基本形结集

基本形结集是指结集构成中的基本形可以采用重复基本形或是近似基本形,在编排中可以借助于骨骼做规律的安排,也可以是形与形之间做疏密的安排。基本形的面积应小,数量要多,结集构成才能形成强烈的疏密、聚散的对比效果,如图4-109和图4-110所示。

第四章　平面构成的类型

图4-107　自由形结集构成(一)

图4-108　自由形结集构成(二)

图4-109　基本形结集构成(一)

图4-110　基本形结集构成(二)

案例4-5

结集构成的设计制作流程

案例说明　图4-111所示是以发射形为基本元素而设计的结集构成的制作流程。

案例点评　图4-111首先以椭圆形为基本元素，如图4-111(a)所示，进行旋转后得到了一个放射状的发射构成基本形图4-111(b)，再对这个基本形图4-111(b)进行颜色的添加，呈现给我们的是一个像花瓣一样的发射形图4-111(c)，这个发射形通过大小的变化在画面中散落开来，如图4-111(d)所示。画面中既有密集的中心，又有留白的空间。通过上面这幅作品我们可以看到，逻辑构成中的基本形和基本组合规律与视平衡构成是有较强的关联性的，在很多情况

下，我们可以进行组合应用。

图4-111　结集构成的设计制作流程

第四节　抽象构成

一、抽象构成的概念

"抽象"一词的本义是指人在认识思维活动中对事物表象因素的舍弃和对本质因素的抽取。应用于美术领域，便有了抽象性艺术、抽象主义、抽象派等概念。抽象主义艺术的产生是对写实艺术的补充。平面构成中的"抽象"是"具象"的相对概念，是就多种事物形象抽取出其共通之点，以及本质特征运用不同的构成形式加以综合而成一个新的概念，新的形象，即为抽象构成。

二、抽象绘画

抽象绘画(Abstract Painting)是20世纪以来在欧美各国兴起的美术思潮和流派。它否定描绘具体物象，主张抽象表现。抽象绘画是相对于20世纪脱离"模仿自然"的绘画风格而言，

包含多种流派,其共同的特质都在于尝试打破绘画必须模仿自然的传统观念。20世纪30年代和第二次世界大战以后,由抽象观念衍生的各种形式,成为20世纪最流行、最具特色的艺术风格。

归纳20世纪欧美各种抽象主义艺术,凡是着重表现理念的,称为理性的抽象或冷抽象。这是以塞尚的理论为出发点,经立体主义、构成主义、新造型主义而发展出来。其特点为带有几何学的倾向。这个画派以蒙德里安(Mondrian)为代表。凡是着重感情表现的,称为抒情的抽象或热抽象。这是以高更的艺术理念为出发点,经野兽派、表现主义发展出来,带有浪漫的倾向。这个画派以康丁斯基(Kandinsky)为代表,如图4-112所示。

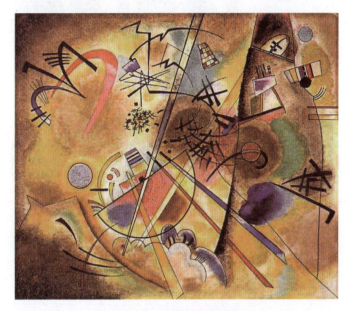

图4-112　康丁斯基的油画

塞　尚

保罗·塞尚(Paul Cézanne,1839—1906),法国著名画家,是后期印象派的主将,现代艺术的先驱,西方现代画家称他为"现代艺术之父"或"现代绘画之父"。他对物体体积感的追求和表现,为"立体派"开启了不少思路,其独特的主观色彩大大区别于强调客观色彩感觉的大部分画家。

塞尚的艺术充分揭示了体积和空间的关系,把这些对象看作是一种永恒和普遍的东西,造成一种坚实性和综合性的感觉。他致力于捕捉住形,但又不破坏形、光、色之间的一致性。明快的色彩、短小的笔触表达出朴素的自然观,可以看到印象主义的影响,但并不体现多少印象主义的特点。他对外光表现没有兴趣,色彩的分解也不明显。他追求的是形象的综合性和结构感,主张物象的体积要从色调的相互关系中表现出来。他提出用圆柱体、球体、圆锥体来描绘对象,旨在建立独立绘画的意义。他直接影响了后来的西方现代主义绘画,被公认为"现代艺术之父"。

三、抽象构成的类型

(一) 提炼抽象构成

提炼抽象构成是从自然现象形态出发加以简约或抽取其富有表现特征的、本质的因素，形成简单的、极其概括的形象，如图4-113和图4-114所示。

图4-113　提炼抽象构成(一)

图4-114　提炼抽象构成(二)

(二)几何抽象构成

几何抽象构成是不以自然物象为基础的几何构成。平面构成分为自然构成和抽象构成，自然构成也就是自然的图案之间的分割、组合、排列等；几何抽象构成就是将自然界中的复杂图案解构为点、线、面这三种最基本的构成元素，然后按照一定的规律进行构成。它是较为规则的、有明确造型和清晰边线的抽象构成，如图4-115所示。

图4-115　几何抽象构成

(三)抽象的创意构成

抽象的创意构成是以直觉和想象力为创作的出发点,通过创作者丰富的想象力和创意思维,将造型和色彩加以分解创造,综合组织在画面上,或组合成新的图形,或传达不同的语汇语意,或使画面产生一定的象征性和隐喻性。在平面广告的图形设计中常采用此类手法,如图4-116和图4-117所示。

图4-116　抽象的创意构成作品(一)

图4-117　抽象的创意构成作品(二)

抽象构成的产生受到工业、科学技术推动,现代化的建筑和环境要求更为概括、精练和简化的艺术形式与之相适应;机器运转的速度、力量、效率这些对视觉来说比较抽象的因素,刺激艺术家去做抽象美创造的尝试,如图4-118~图4-122所示。设计师不以描绘具体物象为目标,通过线、色彩、块面、形体、构图来传达各种情绪,激发人们的想象,启迪人们的思维。

图4-118　抽象的创意构成作品(三)　图4-119　抽象的创意构成作品(四)　图4-120　抽象的创意构成作品(五)

图4-121　抽象的创意构成作品(六)

图4-122　抽象的创意构成作品(七)

第五节　肌 理 构 成

　　肌理通常指对物体表面纹理的感觉。在平面构成设计中，肌理对不同物质表面用不同的表现手段造成了不同的效果，它带有心理联想的性质。从19世纪超现实主义艺术开始，各家流派创造了多种技法和表现技术，很大程度上为设计师提供了丰富的创作灵感。在被视为信息大爆炸的今天进行平面设计，为了强化表现内容，达到设计要求，就需要用崭新的视觉效果，以及特殊技法创造新奇感觉。

　　在肌理的构成形式上，可以应用平面构成中的所有形式最后形成综合的设计效果。也可以说肌理是一个特殊的表现形式，是可以作为独立的一种形式而单独存在，一般情况下，肌理可以直接反映物质的本质，但有时用来伪装自己，使观者形成错觉。例如，荔枝的皮和果肉是不相符的反映，但是表皮肌理反映的是表皮质的粗糙，而果肉的肌理表明的是肉质的细腻，这一切并不违反肌理是反映物质内在结构的原理。

一、认识肌理

　　肌理是物体具有的表面特征，也可以说是物体的质感。由于物体的材料不同，表面的组织、排列、构造各不相同，因而产生粗糙感、光滑感、软硬感。肌理效果的应用在我国历史久远，陶器就是用压印法在器物的表面形成绳纹等纹理进行装饰，汉代的画像砖和瓦当上也有草编纹样出现，宋代瓷器中窑变所形成的自然的裂纹，还有中国书法中的飞白等，都说明人们对于不同形态的"质感"这一肌理效果的审美追求和对不同材质的认识利用。

　　肌理概念作为一种对自然物象观察方法的定位，使得我们对物象的认识产生了强化作用，它促使人们用视觉或心灵去体验、触摸物象，使之与视觉产生亲近感和视觉上的快感。我们观察肌理，有助于形态的认识、理解、表现与再创造，有助于深刻地认识形式语言的意义与作用。我们在了解物体的同时，要不断开拓对物象新的认识，把肌理运用于现代设计中。

二、肌理的种类和形式

(一)肌理的种类

肌理从种类上可分为自然肌理和人工肌理。

1．自然肌理

对自然肌理的探索和发现是我们设计作品的灵感来源。天空的绚丽多彩、大海的浩瀚波澜、山寨的老墙木屋、晨烟的依稀梦幻、古道的曲折逶迤、山岩的鬼斧神工、阳光的妩媚灿烂、雨雾的朦朦胧胧、枯树的斑驳沧桑、幼苗的生机盎然，无不呈现出奇妙无限、变幻无穷的自然肌理之美。总之，不论是宏观还是微观，凡是人类所能感知到的物质，都会给我们提供丰富繁多的物质表象，并传递着不同的信息，如图4-123和图4-124所示。

图4-123　自然肌理(一)

图4-124　自然肌理(二)

2．人工肌理

人工肌理包括刀刻、针刻、刮擦、拼贴、复印、感光等经由人为加工而成的肌理。人工肌理的创造建立在新材料、新技术应用的基础上。出于构成内容和实际应用的需要，人工肌理的设计与研制是造型艺术诸领域里不可缺少的项目。人工肌理的探求成为构成训练的一个内容，其目的在于培养设计者对肌理的创造能力，能够面对各种材料，用各种手段、处理方法、加工技术，创作出变化万千的肌理，如图4-125和图4-126所示。

图4-125　人工肌理(一)

图4-126　人工肌理(二)

(二)肌理的形式

肌理从形式上可分为视觉肌理和触觉肌理。

1. 视觉肌理

视觉肌理是对物体表面特征的认识，一般是用眼睛看而不是用手触摸的肌理，它的形状和色彩非常重要，是肌理构成的重要因素，如印刷品的图形等，如图4-127和图4-128所示。

图4-127　视觉肌理(一)　　　　　　　　图4-128　视觉肌理(二)

2. 触觉肌理

触觉肌理是对物象本身的表面纹理的感知，通过触觉来体验肌理特性的形式，肌理面是凹凸不平的，此表面既可以通过光影来体现其形式的变化与感染力，又能满足人对于物质

的另一感知方式的追求。我们可以通过手的触摸实际感觉到材料表面的特性。光滑的肌理能给人以细腻、滑润的手感，如玻璃、大理石；坚硬的肌理形态能给人刺痛的感觉，如金属、岩石；木质的肌理能给人纯朴、亲切、无华的感觉，使人感觉恬静，如图4-129和图4-130所示。

图4-129　触觉肌理(一)

图4-130　触觉肌理(二)

三、肌理构成的表现技法和应用

肌理构成即利用各种自然肌理和人工肌理来构成各种造型的方式方法。

我们可以利用不同的工具，采用不同技法创造出各种视觉特征，探求造型肌理的各种可能性和表现力，如运用颜料进行流动、压印；利用纸张撕拉、刻刮等，还可以利用摄影和计算机处理等新的手段探求新媒介下的肌理创造表现。

我们也可以用不同的材料，如木头、石头、玻璃、面料、油漆、海绵、纸张、颜料、化学试剂等，采用拼贴、敲打、冲压、刻画种种手段，按照形式美法则，构成不同的视觉特征和触觉特征，形成各种质地之间材料的组合。造型的方法多种多样，造型的效果也是千差万别，意外的形态在偶然中产生，带着神秘感，因而具有一种和谐的自然魅力。

用描绘法进行肌理创作是与绘画联系最直接的方法，效果由绘画材料和风格决定，绘画材料中笔、纸的结合很关键。同样给线，用钢笔，线挺括具有韧力；用圆珠笔，线均整工谨；用铅笔，线轻重缓急协调性强；用中国毛笔，几千年对线的锤炼使其具有变幻无穷的表现力。至于纸，细腻的、粗糙的、吸水的、不吸水的，等等，选出不同纸、笔结合运用，会有丰富多彩的艺术效果。

下面简单介绍几种表现手法。

1. 绘写法

绘写法是指用笔进行自由绘写或规律绘写，直接就可以造成肌理效果。注意肌理元素的形象越小越好，否则会失去肌理的感觉。

2. 拓印法

拓印法是指将较干的颜料或者油墨轻轻地涂在有凹凸纹理的物体上，再用画纸将其拓印

下来，形成具有物体本身纹理的肌理效果。这种方法使画面呈现出细腻、深入的视觉效果。

3．熏炙法

熏炙法是指利用烟在画纸上熏炙留下的痕迹或者是利用烟火熏烤画纸边缘的效果，只求随意多变或外形缺损的肌理效果。但在熏烤时应注意烟火的大小程度，这对烟火留在画纸上的纹理起着决定性的作用。这种方法常做图形的局部，并与其他方法同时使用。

4．自流法

自流法是指将油漆、油画色或墨等颜料滴入水中，以纸吸入。将颜料滴在较光滑的纸上，将颜料自由流淌或用气吹，形成自然纹理。这种方法能产生非常柔和、流畅的线条肌理效果。

5．拼贴法

拼贴法是指将各种纸材和其他材料(如毛线、铁丝、木屑、树叶、绳子、花瓣、螺钉、棉花等)，根据设计的需要，通过分割、拼贴等手法组合在一张画面上。这种方法给人以多样化的视觉感受，同时真实感强，视觉冲击力大。

6．渲染法

渲染法是一种常见的肌理表现手法，是将宣纸、水彩纸等吸水性较好的纸先用清水打湿，再涂上一层薄颜料，产生偶然的肌理效果。这种方法同时也适合多种颜色过渡渲染，能够使颜色相互衔接的地方自然过渡，以达到一种羽化般的自然柔和、生动多变的效果，避免了边缘过渡生硬呆板的现象。

7．盐融法

盐融法是指在渲染法的基础上，趁颜色还没有干的时候在画面上撒上适当的盐，使颜料自然散开。这种方法使画面产生类似扎染的效果，生动而富于变化。

8．吹色法

吹色法是指将水调和好颜料之后滴洒在纸面上，趁颜料未干的时候吹开使其产生不规则的纹路。这种方法可以使画面具有生动、灵活的效果。尤其是将墨汁做吹色法更具有中国画的古典韵味。

9．水油法

水油法是指利用水油不相融的原理，用油画棒、蜡笔、油画颜料等蜡性或者是油性的颜料在画面上画出所需要的图形，然后将整个画面涂上水性颜料(水粉、水彩、丙烯颜料等)。这种肌理效果的表现方法比较适用于相对简洁、抽象的图形。

10．脱胶法

脱胶法是指先用胶水与厚重的水粉颜料掺和，画出所需要的图形，等干透后，用深色的油画颜料涂满整个画面，注意颜料的厚薄要均匀，趁油画颜料未干的时候，用水冲洗，便可以显出斑驳的色彩图像。这种方法应选择质地稍厚的纸张，做出来的效果使画面具有丰富的空间层次感和很强的整体感。

11．揉纸法

揉纸法是指将纸张进行揉搓，然后展开，在展开的时候注意不要将纸面展平，使其有凹凸的肌理效果。之后可以用比较干涩的笔在凹凸不平的纸面上轻轻刷上颜色。这种方法一般

情况下可以作为作品的底纹,具有较强的立体空间感。

随着计算机的发展,肌理的表现效果更多,并且更加丰富,不管手工还是计算机设计,都有待于设计者不断发现与创造。在现代设计中,肌理是呈现物象的质感、塑造和渲染形态的重要视觉要素,它往往作为被设计物材料的处理手段,以体现设计物的品质与材料的风格。对设计的形式因素来说,当肌理与质感相联系时,它一方面是作为材料的表现形式而被人们感受,另一方面则体现在通过先进的工艺手法,创造新的肌理形态。不同的材质、不同的工艺手法可以产生各种不同的肌理效果,并能创造出丰富的外在造型形式。

然而,能将肌理与设计表现的内容同设计创意贴切地加以结合,增强设计表现力,才是最重要的。肌理产品在平面设计、产品设计、建筑设计中是不可缺少的因素。肌理应用恰当,可以使设计具有魅力。另外,肌理的构成形式可以与重复、渐变、发射、变异、对比等形式综合运用。在市场上流行用金箔制作的特殊肌理效果,在室内陈设装饰画这一块肌理运用也是非常广泛。同时,现代设计注重画面肌理的整体组织,用各种方式营造不同的气氛,构成画面质地的表情特征,影响人们的情绪。例如,丝绸细腻的肌理给人平滑、温柔、恬静、平和的感觉;粗糙的木纹肌理给人苦涩、艰难、不安的感觉等,只有重视以上这些视觉上的需要,才能满足千变万化的设计需求。

第六节 空间构成

空间是"由一个物体同感觉它的人之间产生的相互关系所形成"。"空间"在哲学上与"时间"一起构成运动着的物质存在的两种基本形式。它是物质存在的一种客观形式,由长度、宽度和高度来表示。

空间构成所研究的是实体与虚体间的存在关系,对个体形态研究的目的就在整体形态应用之中。证明实体"有"很容易,证明虚体"无"却很难,但是空间对于设计又是如此重要。在城市中,空间是城市特征物质表现,它是城市中最易识别、最易记忆的部分,是城市特色的魅力所在。曾经,我们的设计师们更多关心的是建筑单体,把主要精力放在对建筑造型的处理上,把建筑看作是一种造型艺术,如同一个雕塑品;而不去强调建筑的内部空间,更忽略了建筑外面的虚空间。

空间构成形式的规律、原则与二维平面空间的原理大致相同,平面空间内的形式语言是利用视觉符号的错觉感的感知来集中体现,而三维空间的空间构成是靠本身的三维特征直接表现。空间构成的法则是人们经过长期的生产劳动,在自然发展中逐步分析、学习,在大量的创作实践中不断归纳、总结出来的经典规律和应用准则,不会受到不同地域、历史、人文等因素的影响。

一、认识空间

空间是一种具有高、宽、深的三维概念,对于物体而言,就是它实际所占据的位置,这种空间也叫作物理空间。而我们在平面构成中所谈到的空间形式,是就人的视觉感觉而言的,它具有平面性、幻觉性和矛盾性,即平面构成中的空间只是一种假象,而不是实际意义上的立体和空间,如图4-131~图4-136所示。这种对空间的幻觉表现,是我们进行平面设计时必须掌握的重要技巧。

图4-131　空间构成作品(一)

图4-132　空间构成作品(二)

图4-133　空间构成作品(三)

图4-134　空间构成作品(四)

图4-135　空间构成作品(五)

图4-136　空间构成作品(六)

二、平面性空间的表现

1．透视

透视是物体近大远小的概念，是根据我们长期观察自然界物象所形成的视觉经验而产生的。可以应用形的大小变化、线条的长短粗细变化及形与形之间的疏密变化来表现空间深度，如图4-137所示。

2．重叠

重叠是遮蔽方式的运用。处在前面的形，其轮廓线是完整的；而位于后面的形，由于部分被遮蔽而呈现的是不完整的轮廓。以形与形之间的重叠关系表现前后关系，是表现深度层次关系的一种重要方法，如图4-138所示。

3．透明

一个透明的物体，我们可以看到该物体整体的结构形态，也能通过该透明物体看到后面物体的完整形象。形成透明关系的图形前后关系并不明朗，但正因为应用了明暗调子或色彩关系，使之成为具有远近层次而又不失去透明感的图形，如图4-139所示。

图4-137　平面性空间的表现：透视

图4-138　平面性空间的表现：重叠

图4-139　平面性空间的表现：透明

4．投影

由于投影本身就是空间感的一种反映，所以投影的效果也能形成视觉上的一种空间感，如图4-140所示。

5．多视点

多视点的空间是指打破单一视点的静止的画面空间，将应用多种视点所观察到的物象表现在同一画面中。

例如，欣赏毕加索的杰作《亚威农少女》，你就会发现，在这幅画中不存在一个真正的透视点，更确切地说，画中很多面部表情和身体形状都是从多个视点同时表现出来，如图4-141所示。

图4-140　平面性空间的表现：投影

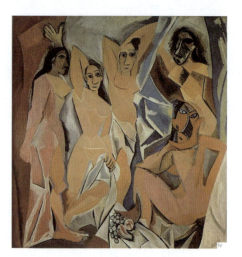

图4-141　平面性空间的表现：多视点

毕加索和立体主义

立体主义(Cubism)是西方现代艺术史上的一个运动和流派，1908年始于法国。立体主义的艺术家追求碎裂、解析、重新组合的形式，形成分离的画面，以许多组合的碎片形态是艺术家们所要展现的目标。

艺术家以许多的角度来描写对象物，将其置于同一个画面之中，以此来表达对象物最为完整的形象。物体的各个角度交错叠放，造成了许多的垂直与平行的线条角度，散乱的阴影使立体主义的画面没有传统西方绘画的透视法造成的三维空间错觉。背景与画面的主题交互穿插，让立体主义的画面创造出一个二维空间的绘画特色。

毕加索出生在西班牙南部港口城市马拉加，父亲是位美术教师，曾做过美术馆馆长。14岁的毕加索考入父亲任教的巴塞罗那美术学校高级班，16岁毕业时画的《探望病人》一画参加全国美展，具有相当的写实造型水平。以后又考取了马德里费尔南多皇家美术学院，但他更喜欢的是在美术馆和街头自由汲取艺术营养。

19岁的毕加索来到巴黎，由于贫穷总生活在社会底层，这时他画了一些穷困潦倒的友人题材的油画，画面充满着一层阴冷的蓝色调，这便是他的"蓝色时期"。他1904年4月定居巴黎贫民区，过着自由散漫的生活，这时画了许多流浪艺人生活题材的画，色调出现温暖的粉红色，这就是他的"粉红色时期"。尔后，由于受到塞尚艺术的影响，在塞尚的基础上对绘画结构进行探讨研究，作品显示出几何化倾向，开始将形象分解成各个平面，并重新予以组合，于1907年创造出划时代的作品《阿维尼翁少女》，从此他进入分析立体主义研究和创作时期。不久他又采用拼贴技巧创作，标志着他的分析立体主义的结束，逐渐走向"综合立体主义"。32岁之后的毕加索绘画的主要趋势是丰富的造型手段，即空间、色彩与线的运用。

三、矛盾空间与反转空间

(一)错视原理

视错觉就是当人观察物体时，基于经验主义或不当的参照形成的错误的判断和感知，是指观察者在客观因素干扰下或者自身的心理因素支配下，对图形产生的与客观事实不相符的错误的感觉。产生错视是人的生理现象，是一种消极的因素。当我们了解错视发生的原因后，就能避免设计中出现一些不必要的错觉，同时又能变消极因素为我们设计里的积极因素，利用各种错觉现象为设计服务。

我们日常生活中，所遇到的视错觉的例子有很多。比如，法国国旗白、蓝、红三色的比例为33∶30∶37，而我们却感觉三种颜色面积相等。这是因为白色给人以扩张感觉，而蓝色则有收缩的感觉，这就是视错觉。北方人卖发糕，常常将整块的发糕斜方着切，切出来的糕好似比正方形大得多，这就是错觉在生活中的妙用。对这个问题深入的探讨，能创作出新的视觉表现方法，对专业设计很有帮助。错视大致有以下几种。

1. 因方向而引起的错视

在人的视觉流程运动中，上下方向的运动相对比左右方向的运动困难，视觉不是那么敏锐，因此，同样长短的直线中，由于看垂直线比看同样长的水平线费力，人们感觉垂直方向的线条就要长于水平方向的线条。同样粗细的直线，水平线也会有粗于垂直线的感觉。例如，著名的"三角形错觉"中绿色线看起来比红色线长，其实它们是一样长的，如图4-142所示。

图4-142　三角形错觉

2. 因形态扭曲而引起的错视

一条直线如果受到不同方向、角度的交叉的斜线干扰时，可以使原有的直线显得扭曲。例如，一条斜直线，受到一对平行线切断时，会使人有斜直线错位而连接不起来的感觉。再如，著名的"庞泽幻觉"，图中这些圆其实完全是呈一条直线的，但受到上下两条曲线的影响，使得五个圆形显得并不是底部对齐的，如图4-143所示。

图4-143　庞泽幻觉

3. 因角度而引起的错视

例如，两条长度相等的斜线，由于角度与水平线距离的互异，使得看起来其长度并不相等。又如"梯形错觉"，图中红线比蓝线显得长一点，尽管它们的长度完全相等。小于90°的角使包含它的边显得短一些，而大于90°的角使包含它的边显得长一些，如图4-144所示。

4. 关于面积的错视

同样的两个形，放在黑底上的白形要比放在白底上的黑形显得较大。著名的"埃冰斯

幻觉"中大黑圆片围住的黄圆片和小黑圆片围住的紫圆片其实大小完全一样。黄圆片被围住它的大黑圆片"衬托"得"小"了；相应地，紫圆片被围住它的小黑圆片"衬托"得"大"了，尤其是当二者放在一起的时候，如图4-145所示。

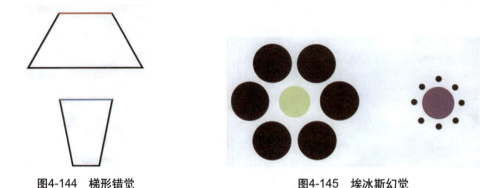

图4-144　梯形错觉　　　　　　　　　图4-145　埃冰斯幻觉

5. 因位置而产生的错视

因位置而产生的错视是指把长方形分成三等份，位于中间的长方形会因为夹在中间而显得比两边的长方形窄，如图4-146所示。

6. 有关明度的错视

明度的对比对于外观也有影响，如重复排列的方形组合，中间隔断的白色直条的交叉点上会显现出小方形的灰色。如图4-147所示，图中心的小正方形中的灰色比大正方形中的灰色显得更深一些，但实际上颜色是一样的。这都是因为光的渗透现象及明暗对比所造成的。

图4-146　位置错视　　　　　　　　　图4-147　明度错视

(二)矛盾空间

在平面构成里，现实生活中不存在，在二维空间里运用三维空间的平面表现形式错误地表现出来的称为矛盾空间。

矛盾空间在三维世界是不存在的。这些图案都是利用三维图像在二维平面的表现特征造成的视觉误导性图片。它们只存在于图片之中，无法在三维世界还原。

矛盾空间的形成通常是利用视点的转换和交替，在二维的平面上表现了三维的立体形态，但在三维立体的形体中显现出模棱两可的视觉效果，造成空间的混乱，形成介于二维和三维之间的空间。它在平面设计中违背了透视原理，造成光影效果的一种错乱，使图形随着视线的改变呈现出不同的形体关系。简单来说，它利用了人类视觉对光影的感知，而让人错

误地认为展现出的图形为三维的立体形态。矛盾空间可以有效地利用画面空间和形态本身的互相借用,增加形态的张力。

荷兰画家埃舍尔的画充满了不可思议和怪诞的设想。走上二楼的阶梯,却通向了底楼;瀑布汹涌而下,却又不知不觉回到了上游;那个放在楼里的梯子居然能够搭到了楼外面……埃舍尔创造出了令人匪夷所思的矛盾空间,将想象力延伸到了不可能存在的异次元,如图4-148和图4-149所示。

图4-148　埃舍尔的矛盾空间作品(一)

图4-149　埃舍尔的矛盾空间作品(二)

日本设计师福田繁雄对矛盾空间手法的掌握和运用拿捏得恰到好处。如图4-150～图4-154所示,他运用错视原理,将二维空间与三维空间产生错综复杂的结合,使构思与表现达到完美契合,创造出神秘而不可思议的视觉世界。看似简洁,却耐人寻味;看似变化多端,却突显了一种严谨的连续性;看似荒谬,却透出一种理性的秩序感,使观者在趣味中体会作者的创作意图。

图4-150　福田繁雄的矛盾空间作品(一)

图4-151　福田繁雄的矛盾空间作品(二)

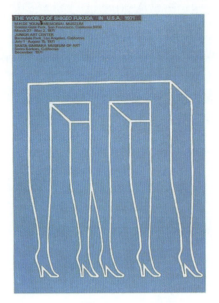

图4-152　福田繁雄的矛盾空间作品(三)

图4-153　福田繁雄的矛盾空间作品(四)

图4-154　福田繁雄的矛盾空间作品(五)

矛盾空间的构成方法有共用面和矛盾连接等。在实际运用当中,不可单一、机械地使用某一方法,同时在设计训练中要寻找新的规律,更好地驾驭运用它。

(三)反转空间

阿恩海姆认为:"图形与图形之间的关系就是一个封闭的式样与另一个和它同质的非封闭的背景之间的关系。"视知觉容易将完整的、闭合的、有意义的、优美的图形当作图,反之当作底。我们把图称为正形,底称为负形。"图"给人一种前进、扩张、凸出的张力,而"底"给人一种后退、内敛、凹进的收缩之感。

有的图形存在双重意味，如正侧或倒立共存图，由于观察角度的改变，形态也随之改变，原先看不到的东西，此时又呈现出来，形成一种逆向关系，称为图形反转。

早在16世纪，意大利画家杰斯佩·阿奇姆波蒂(Giuseppe Arciboldi)就在自己的油画中利用图底关系，用蔬菜水果和树木组成人的头像。

案例4-6

鲁宾之杯

案例说明 1915年，由一位叫鲁宾的丹麦心理学家研究出了"图底反转"理论，如图4-155所示的《鲁宾之杯》就是这一理论的代表作品。

案例点评 在图4-155中，作者利用图形的反转，使人感到杯子和两个侧面人脸相互替换。人脸因其完整、闭合、向前凸起、扩张而被识别成"图"，即为正形；与此同时，作为"底"的杯子本应向后隐退、凹进，此时却因其同样的完整、闭合与易识别性而不安于"底"的角色被推到图形的前景。人们看到的究竟是人还是杯子，完全取决于观者的注意力是黑形还是白形，当注意力是黑形时，视觉就将其识别为杯子，反之为人脸的侧影。

图4-155　鲁宾之杯

一般情况下人们重视正形，但实际上正负形都是形象整体的组成部分，即"图"与"底"发生反转并彼此融合成一个整体，进而产生双重的意象，同时也赋予整个画面无限扩展的空间感，如图4-156和图4-157所示。反转空间常常借用正、负形相互转化用来表达某种深邃的思想，这种违反常规的奇特或富于幽默情趣的图形常引发人们的思考和想象。

图4-156　反转空间作品(一)

图4-157　反转空间作品(二)

第七节　联想构成

联想是因一事物而想起与之有关事物的思想活动；由于某人或某种事物而想起其他相关的人或事物；由某一概念而引起其他相关的概念。联想是暂时神经联系的复活，它是事物之间联系和关系的反映。

一、联想构成的概念

联想构成指从形态获得联想进而创造新形态的方法。联想是客观事物间由此及彼的相似的关联性所导致的结果，联想构成以抽象思维与形象思维相结合为其特征，找出事物表面内在的关联性，便会产生新的设想并创造出新的视觉形象。

二、联想的方法

联想的方法为感知→发现→采集→横向联想震荡→发现相似要素→综合筛选→重组要素→创造新的结构关系。

艺术来源于生活，作为一个设计者，自觉地观察事物的习惯是必不可少的。通过对于观察景物的方式方法的扩展和精益求精，经常地看、观察、联想，从而拓展意识，增强对事物的洞察力，丰富想象力。尝试着用不同的角度、方法来观察平常并不被人注意的东西，以表象为起点并加深或转化，通过艺术加工、组合，可以创造新的形象和意念。

三、联想构成的主要形式

（一）异质同构

异质同构是指选择一个常规、简洁的图形为基本形态，保持其骨骼不变；再根据创意，置换新的元素，组成新形。这种表现手法，虽然物与形之间结构不变，但逻辑上的张冠李戴却使图形产生了更深远的意义：在外部事物的存在形式、人的视知觉组织活动和人的情感，以及视觉艺术形式之间，有一种对应关系，一旦这几种不同领域的"力"的作用模式达到结构上的一致时，就有可能激起审美经验，这就是"异质同构"。正是在这种"异质同构"的作用下，人们才在外部事物和美术品的形式中直接感受到"活力""生命""运动""平衡"等性质。

其要点是借助一个基本形态，在保持基本形原来主要特征的前提下置换新的元素以完成再创造。如图4-158～图4-162是福田繁雄《F》系列海报，主画面以福田名字的首字母F为基本形，对该字母进行变化。各种并不相关的图形元素都被运用到他的这一系列海报中，这些元素丰富了同一主题海报的内涵，同时充满趣味性，更体现出设计者丰富的想象力。

第四章　平面构成的类型

图4-158　《F》系列海报(一)

图4-159　《F》系列海报(二)

图4-160　《F》系列海报(三)

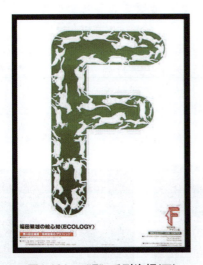
图4-161　《F》系列海报(四)

图4-162　《F》系列海报(五)

福田繁雄

　　福田繁雄1932年生于日本，他被誉为"五位一体的视觉创意大师"，即多才多艺的全能设计人、变幻莫测的视觉魔术师、推陈出新的方法实践家、热情机智的人道关怀者、幽默灵巧的老顽童。

　　他在看似荒谬的视觉形象中透射出一种理性的秩序感和连续性。福田繁雄既深谙日本传统，又掌握现代感知心理学。他的作品紧扣主题、富于幻想、令人着迷，同时又极其简洁，具有一种嬉戏般的幽默感，并善于用视幻觉来创造一种怪异的情趣。由于他在设计理念及实践上的卓越成就，福田繁雄教授被西方设计界誉为"平面设计教父"。福田繁雄教

授与德国的岗特兰堡、英国的切瓦斯特并称世界三大平面设计师。他的设计理念及设计作品享誉世界,对20世纪后半叶的设计界产生了深远的影响,在现行的每一平面设计教材中几乎都能发现他的作品。福田繁雄教授曾在世界各地举办过多次个人展览,其设计作品多次获国际性大奖。福田繁雄先生曾经指出,"设计中不能有多余"。从这个观点中不难看出他的设计理念与中国传统美学讲究的"恰到好处"有某一个共同的契合点。

案例4-7

绝对伏特加产品海报

案例说明 绝对伏特加(ABSOLUT VODKA)的品牌于1879年在瑞典创建,并很快跻身世界顶级伏特加酒的行列。它的广告分成10个系列:瓶形广告、抽象广告、城市广告、口味广告、季节广告、电影/文学广告、艺术广告、时尚广告、话题广告和特制广告。图4-163~图4-168为其瓶形广告的作品。

案例点评 图4-163~图4-168的绝对伏特加广告作品都是从一个创意点出发,以一个当时并不被市场专家预测能成功的伏特加瓶子外形为设计元素,进行创意联想。尽管每幅作品都以瓶身的形象作为设计元素进行海报创作,但并没让人感觉到枯燥、乏味;相反,它时常以全新的面貌来获取大众消费者的认可和信赖,这些不同类型的广告既有品位,又显示了机智和幽默。

图4-163 伏特加瓶形广告(一)

图4-164 伏特加瓶形广告(二)

图4-165 伏特加瓶形广告(三)

 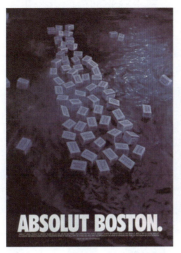 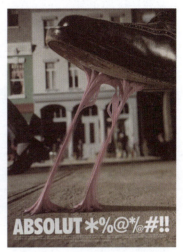

图4-166　伏特加瓶形广告(四)　　图4-167　伏特加瓶形广告(五)　　图4-168　伏特加瓶形广告(六)

(二)形变转化

我们在设计视觉图形的时候，根据所要表达的"信息内容"，在似乎遥遥相距的形态之间寻找一种可以使它们进行连接或者嫁接的因素——共性(相似形或意义相关)，然后再利用设计的特有形式法则把这些共性加以组合，产生新的视觉构成组合，表达新的意义与功能。

1. 形相似

在自然界中，有很多物体形态虽然具有截然不同的属性或者代表不同的事物，但它们的外形却存在相同或相似之处，如地球、车轮、苹果等形态虽然在事物属性上相差甚远，但它们的形态却都具有圆形的要素，这就构成了形态的相似形和转化的条件。我们要加以观察并善于发现这些特征，并在实际创作中加以利用。如图4-169所示，海报中巧妙地利用了天鹅的头部和手形的相似点，生动而自然地体现了该品牌手表的优雅品格；同样，图4-170中光秃的树干和锯形的结合警醒人们为森林绿化和环保放下手中的利器；而在图4-171中，NO字母中被攥紧拳头的手臂撑大了O，两者相互结合，在表达主题的同时体现了一丝黑色幽默。

2. 意义相关

在自然情景下，有很多物质和形态的变化构成，是不可能自然发生的，而是根据设计要求，人为加以塑造，从意义相关的角度达到反常规但又符合情理的图形构成关系，并通过新奇的图形组合关系，在吸引观者视觉的前提下，巧妙地传达出在图形关系中所蕴含的某种寓意。以下这组海报中，图4-172的表现形式是一种简洁、诙谐的图形语言，描绘一颗子弹反向飞回枪管的形象，讽刺发动战争者自食其果，含意深刻；图4-173中斧头和芽同时出现在画面并不奇怪，但在作品中，芽出现的位置却是生长在斧头上，在看到顽强生命力的同时，这两个在绿化意义上相悖的形体此时让人感觉到辛辣的讽刺；在图4-174中，地球流泪和人眼流泪结合，画面构成简洁、有力，更让我们浮想联翩。

需要注意的是，在形变转化中，形似与意义相关的联想经常是相互交替进行的，它们之间的思维界限是模糊的，绝不能机械地将其截然分开、独立思考，否则就成了教条主义了。从某种程度上来说，它们是同时工作的。因此，在形变转化的时候，我们一定要注意如果有

确定要传达的主题，一定要根据主题来确定创作的方向和图形的组合关系，最后以图形在审美构成的基础上是否准确地传达含意为评判标准，以意生形，以形达意。

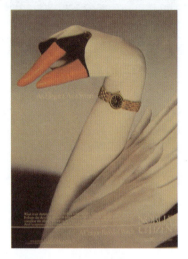

图4-169　形相似海报作品(一)　　图4-170　形相似海报作品(二)　　图4-171　形相似海报作品(三)

 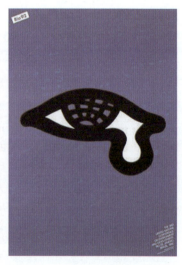

图4-172　意义相关海报作品(一)　　图4-173　意义相关海报作品(二)　　图4-174　意义相关海报作品(三)

本章小结

现代平面构成中的意象化元素组构与图形制作的实验性，可以适应不同专业的特点和要求，也可有效地与专业接轨，在与其专业课程相辅相成的进行中，以群化构成表达一定的意念，使设计者创造性地解决设计问题。教学正是通过对构成形式美的形式组合规律，形式美法则的对称与均衡、比例与尺度、黄金分割律、节奏与韵律、质感与肌理、多样与统一等规律的研究，即对形式美法则的研究、应用达到形式美育的目的。通过平面构成课堂教学与作

业训练掌握点、线、面造型基础规律的同时，形式美育则重在培养学生的审美形式感、培养运用形式美规律创造美的能力、拓展学生审美的文化视野。

本章通过对基本形象单元形的认知，对骨骼概念的了解，使大家掌握平面构成的基本类型原理；了解逻辑构成范畴内的各个构成规律及设计中的构成形式特征。只有掌握了平面构成的类型和构成形式后，才能了解艺术形式的体现有其共同的表现法则，在进行课目训练时，才能体现要素排列的条理性、比例的适合性、节奏的合理性、递变的严格性，遵循着化繁为简、化杂乱为条理、化模糊为鲜明的原则。

可口可乐系列海报

图4-175～图4-177所示为可口可乐的系列海报。

图4-175 可口可乐海报（一）

图4-176 可口可乐海报（二）

图4-177 可口可乐海报（三）

案例点评

图中的可口可乐系列海报画面是由可口可乐瓶子的造型以及其他相关图形为设计元素进行创作的。海报的主体图形由不同大小的元素在画面中大小错落地排放，图形很好地诠释了海报的宣传标语"live on the coke side of life"——活在可口可乐伴随的生活中。认真观察不难发现，画面中使用了我们所学习到的构成知识。在逻辑构成中我们学习了重复、近似、渐变、发射、特异等构成规律，在视平衡构成中我们又学习了对比、结集等构成规律。由此可见，平面构成的不同表现形式与设计实践具有较强的关联性，平面构成是各个专业的基础课程。

讨论题

1. 通过对平面构成不同表现形式相关内容的学习，试分析图4-172作品中运用了逻辑构成、视平衡构成中的哪些表现形式？

2．中国银行女人卡促销海报中的图形是由抽象图形与具象图形进行组合设计的，试分析图4-172这幅作品是如何将抽象的图形与具象的图形进行组合的。

思考与练习

一、填空题

1．两个或两个以上的单元形可以组合成八种不同的形态关系，分别是分离、（　　　）、重叠、透叠、（　　　）、减缺、差叠、重合。

2．骨骼是由四部分组成的，分别是骨骼框架、（　　　）、骨骼点与骨骼单位。

3．按照骨骼自身的结构方式的差别，我们可以把骨骼分为两个类型，即有规律性骨骼和无规律性骨骼，其中有规律性骨骼又可分为（　　　）和无作用性骨骼两类。

4．有规律性骨骼是以严谨的数学方式构成精确的骨骼线，单元形按照骨骼进行排列，因而具有强烈的秩序感。主要有重复、（　　　）、渐变、发射和特异等构成方法。

5．无规律性骨骼没有严谨的骨骼线，构成方式比较自由生动，含有极大的自由度和随意性，主要有（　　　）、结集等构成方法。

6．在同一画面中，反复使用同一个基本形，即构成了基本形的重复构成。基本形的重复构成分为绝对基本形重复和（　　　）两类。

7．骨骼单位的形状、大小、方向不完全相等，但有些近似，则称为（　　　）。

8．基本形的渐变是将基本形改变形状、（　　　）、位置、（　　　）等形成循序的过渡渐变。

9．在渐变构成中，基本形与骨骼有着密切的关系，概括地说，这种关系有将渐变的基本形纳入（　　　）中，将重复的基本形纳入渐变骨骼中，将（　　　）纳入渐变骨骼中三种形式。

10．发射构成的元素有发射点和（　　　）。

11．发射骨骼的类型有离心式发射骨骼、（　　　）、同心式发射骨骼、多心式发射骨骼。

12．基本形的特异可以分为形状的特异、（　　　）、色彩的特异、方向的特异、位置的特异。

13．在有规律性的骨骼中，局部骨骼发生形状、大小、（　　　）、方向的突变，即为骨骼的特异。

14．对比构成主要依靠基本形在（　　　）、大小、方向、位置、（　　　）、色彩和肌理等方面的对比，造成视觉反差，产生大与小、虚与实、松与紧、明与暗、重心与空间等关系元素的对比，形成画面强烈的视觉对比效果。

15．几何抽象构成是不以（　　　）为基础的几何构成。

16．肌理是物体具有的表面特征，也可以说是物体的（　　　）。

17．肌理从种类上可分为（　　　）和人工肌理。

18．肌理从形式上可分为视觉肌理和（　　　）。

19．平面性空间的表现有透视、重叠、透明（　　　）、多视点等。

20. 有些图形的立体结构关系在平面中可以表现出来，而在现实中是根本不可能存在的，是不合理的、矛盾的，是一种非现实的、想象的心理空间表现，即我们常说的(　　　)。

二、名词解释题

1. 重复构成
2. 渐变构成
3. 发射构成
4. 特异构成
5. 结集构成
6. 提炼抽象构成
7. 联想构成
8. 异质同构

三、简答题

1. 在单元形中，不同的形态组合关系的应用有哪些不同？
2. 有规律性骨骼和无规律性骨骼的构成方式有哪些区别？
3. 有作用性骨骼和无作用性骨骼在画面中是如何组织单元形的？

实训课堂

1. 用点、线、面的构成形式绘制单元形四幅，要求规格：10cm×10cm。
2. 运用单元形的组合关系方法完成8幅构形作业，体会其中所体现的不同的形态组合关系。要求规格：5cm×5cm。
3. 根据所学知识完成重复构成、近似构成、渐变构成、发射构成、特异构成、对比构成、结集构成、抽象构成作业各一幅。要求规格：20cm×20cm。
4. 收集不同材质(如树叶、布、蜡笔等)，运用印、皱、贴、刮等方法，创造画面新的肌理效果。
5. 选择一个物体造型，画面组织可采用多种肌理构成的表现技法，尝试对该造型表达不同的视觉效果(手工或计算机制作完成均可)。
6. 选择或自创一个图形，运用透视、重叠、透明等平面性空间表现形式进行系列空间构成创作，画面要具有形式美感。
7. 以MTV为基本元素，通过异质同构的形式，为其做一系列形象推广图形。
8. 从"环保""禁烟"等主题出发，运用形变转化的形式，手绘完成3幅以上的海报草图，可以选择其中一幅计算机完稿。

第五章

平面构成在艺术与设计中的广泛应用

学习要点及目标

- 掌握平面构成的原理在绘画中的应用。
- 了解平面构成在平面设计中的应用原则及方法。
- 掌握平面构成在环境艺术设计中的应用技巧。
- 了解平面构成在服装设计中的实际应用。
- 了解平面构成在建筑设计中的应用。
- 了解平面构成在园林景观设计中的应用形式。

核心概念

绘画　平面设计　环境艺术设计　服装设计　建筑设计　园林景观设计

引导案例

平面构成在电视剧《香蜜沉沉烬如霜》海报招贴设计中的应用

图5-1~图5-6是为朱锐斌导演的电视剧《香蜜沉沉烬如霜》而设计的海报招贴(图5-1~图5-8图片来源为百度图片网www.image.baidu.com)。

在图5-1~图5-6中可以看到,设计师运用了平面构成中的对称与均衡形式美法则对海报进行设计,画面中以人物形象为重心,并在相应的对称位置放置各色的花元素。这种设计手法充分体现出设计者的专业素养,使画面构图均衡、主次分明,并将人物有意识地放置在画面的黄金分割点,虽然作品中人物形象各不相同,但是画面具有一种统一的形式美感。设计师运用了视平衡构成中的对比构成,使画面主体人物突出,通过画面元素的大小对比、虚实对比烘托人物的个性。

图5-1　电视剧《香蜜沉沉烬如霜》海报(一)

图5-2　电视剧《香蜜沉沉烬如霜》海报(二)

第五章 平面构成在艺术与设计中的广泛应用

图5-3 电视剧《香蜜沉沉烬如霜》海报(三)

图5-4 电视剧《香蜜沉沉烬如霜》海报(四)

图5-5 电视剧《香蜜沉沉烬如霜》海报(五)

图5-6 电视剧《香蜜沉沉烬如霜》海报(六)

案例导学

平面构成是一种视觉形象的构成，它的研究对象主要是在平面设计中应如何创造形象，怎样处理形象与形象之间的联系，如何掌握美的形式规律，并按照美的形式法则构成设计所需要的图形。如图5-1～图5-6所示，海报设计作为平面设计领域中的内容之一，大量运用了平面构成中的相关知识，讲究元素之间排列的节奏、大小的对比，从而达到富有韵律的视觉美感。

我们将在本章通过对平面构成在各个设计领域中的应用分析，使初学者对平面构成的重要性及其对专业设计的作用有一个较为完整的、明确的认识。

第一节 平面构成在绘画中的应用

一、绘画概述

绘画是一种在二维的平面上以手工方式临摹自然的艺术。在中世纪的欧洲，常把绘画称作"猴子的艺术"，因为如同猴子喜欢模仿人类活动一样，绘画也是模仿场景。在20世纪以

前，绘画模仿得越真实，技术越高超，越能表现艺术家的绘画水平。但进入20世纪，随着摄影技术的出现和发展，绘画开始转向表现画家主观自我的方向。

绘画是一个捕捉、记录及表现不同创意目的的形式。绘画的本质可以是自然及具象派的静物画(still life)或风景画、抽象画、影像绘画(photographic painting)。历史上有一大部分的绘画被灵性主题及概念主导，这些绘画形式在从陶器上的神话角色到西丝汀教堂的内壁及天花板上的圣经故事场景都有体现，它们会透过人类身体本身去表达灵性的主题。

二、绘画领域中的平面构成

1. 古典绘画中的平面构成

平面构成中许多原理的应用在绘画等领域由来已久，古典绘画中不乏运用平面构成形式美法则的经典之作，对于空间本质的认识以及意象形态的创造更是源远流长。传统的艺术虽再现以感性经验为美的评判标准，但缺少系统、科学的实验性研究。

2. 平面构成在绘画领域中的发展

以包豪斯为标志的现代主义时期，涌现了一大批现代绘画艺术大师，如立体派的毕加索，超现实主义的达利，构成主义的马列维奇，风格派的克利等。以瓦萨雷利为代表的"欧普"艺术画派，甚至将平面构成的理论和方法直接用于绘画创作之中。

马列维奇

卡西米尔·塞文洛维奇·马列维奇(1878—1935)创建了基本形和纯色的绘画风格，他称之为至上主义(Suprematism)。至上主义是几何抽象画派的先驱，对西方抽象艺术的影响远超其母国——俄国。马列维奇作为至上主义艺术奠基人，在用未来派和立体派方式创作后，创造了新的、非写实的(抽象的)和单纯的几何形体。马列维奇抛弃了实用功能和图画表现，因为他"探索至高的感情表达，不追求实用价值，不追求思想，不追求有指望的境界。"

马列维奇是一位有见识的逻辑思想家，他认识到艺术感受的本质和色彩的知觉效果。1913年，马列维奇展出了一幅白色底上面一个黑色方块作品来说明这种思想。他宣称这种对比引起的感觉是艺术的本质。但同时，他于1912年在驴尾巴展览会上陈列的《手足病医生在浴室》《玩纸牌的人》，又具有立体主义和未来主义的特色。

保罗·克利

保罗·克利(Paul Klee，1879—1940)是德国国籍的瑞士裔画家。保罗·克利1879年生于瑞士伯恩近郊的一个小镇，他的父母都是音乐教师，音乐在保罗·克利的成长中有着重要的影响。保罗·克利从小就有着音乐的天赋，可是他偏偏走上了造型艺术这条路。但也

正是音乐的缘故，阴差阳错造就了保罗·克利艺术创作上的成功。在他的作品里面，观者可以很明显地感觉出强烈的节奏感。不管是在物象的色块组织上还是点线的结合上，都是对音乐听觉艺术的图像解读。

说到这里，与保罗·克利同时期的伟大艺术家康定斯基就不能不提及，保罗·克利和康定斯基同授课于包豪斯学院。包豪斯学院是西方一所比较现代的艺术学院，培养了很多现代的艺术家，学院艺术理论对现在也有很大影响。康定斯基是这所学院的艺术理论导师，其在《论艺术中的精神》中曾明确地论证了音乐与美术的关系。

美术中的点、线、面相当于音乐中的节奏和旋律，美术中长短的线条就是音乐中的快慢节奏。美术与音乐一样，以其本身的因素传达着情感。在一定情况下，保罗·克利是受了很大影响的。在理论的运用上，他也是比较成功的一个。保罗·克利很完美地结合了听觉艺术与视觉艺术的美，在1932年的《前往帕那苏斯山》作品上有很好的体现。

瓦萨雷利

瓦萨雷利(Vasarely Victor, 1908—1997)，法国画家。早年学医，1928年以后转而研究美术。曾在巴黎参加抽象—创造画会的活动，作品多次在国际性美术大展上获奖。他精通色彩理论，对视觉艺术作过大胆的探索，并用抽象图形构成画面，造成颤动、变形、运转或错觉的效果。他反对艺术有平面、立体之分，主张艺术作品不应有个性。将自己的作品解释为"多次元的错视艺术"。

瓦萨雷利全面反映其艺术理论的著作是发表于1955年的《黄色宣言》。对他来说，作品的原作是无关紧要的，重要的是通过大量复制和印刷的途径广为传播。他在《黄色宣言》一文中还提到：绘画和雕塑正在成为不合时宜的术语，用两度、三度和多度的造型艺术来表达会更确切些；我们不再明确地显示创造性的敏感，而是在不同的空间中发展一种独特的造型敏感。

三、平面构成在绘画领域的表现形式

1．画面以抽象几何形表现

全面运用平面构成的基本原理和方法，有时以数理逻辑演绎画面，甚至借助绘图仪器或机械工艺绘制。作品注重形式感，富于视觉冲击力，但也有过分理性、机械冷漠的一面。

2．画面以具象形态为主

形与形、形与背景的关系往往带有强烈的主观意向。某些画面具有点、线、面的抽象构成特点，或以重复、渐变、特异、图底反转、变异、矛盾空间等手法组织画面。有的作品以秩序和律动性传达现代造型美，有的则以强烈的视觉冲击力打动人心，另有一些作品借助矛盾的空间关系阐述深刻的哲理。

3．画面强调肌理和材质感

从立体主义到达达派都擅长拼贴技法，努力寻求富于材质对比的画面。当代许多绘画形式在保持原有特色的基础上，不断体验新材料，开拓新技法，使绘画的表现力越来越丰富。

 案例5-1

平面构成理论在当代抽象绘画创作中的体现

案例说明　图5-7～图5-12所示是当代抽象绘画创作作品,平面构成理论在这些作品中得到了较好的体现。

案例点评　图5-7以线与面为基本元素,运用色彩工具进行创作,画面中运用了形式美法则中的统一与变化原理,其中各种色彩交相呼应,整体上色彩和谐且细节中带有颜色的碰撞。图5-8以线为构成主体创作元素,通过构成中的扭曲呼应关系表现。图5-9以水墨线条为主体元素构成了一幅重复构成的作品,再通过线条的变化使画面具有形状、位置的特异。图5-10以色块为创作元素,通过线条的穿插交错使画面具有近似构成的属性。图5-11和图5-12则是利用了积累构成的属性进行设计创作的。

图5-7　当代抽象绘画创作作品(一)

图5-8　当代抽象绘画创作作品(二)

图5-9　当代抽象绘画创作作品(三)

图5-10　当代抽象绘画创作作品(四)

图5-11 当代抽象绘画创作作品(五)

图5-12 当代抽象绘画创作作品(六)

第二节 平面构成在平面设计中的应用

一、平面设计概述

平面设计(graphic design)的定义泛指具有艺术性和专业性,以"视觉"作为沟通和表现的方式,透过多种方式来创造和结合符号、图片和文字,借此作出用来传达想法或信息的视觉表现。平面设计主要在二维空间范围内以轮廓线划分图与底之间的界限,描绘形象。平面设计所表现的立体空间感,并非实在的三维空间,而仅仅是图形对人的视觉引导作用形成的幻觉空间。

平面设计工作是一个主观认定性强的创意工作,平面设计师会利用字体排印、视觉艺术、版面(page layout)等方面的专业技巧来实现创作计划的目的,但大部分的平面设计师是通过不断的自我教育来做进修、提升设计能力的。

二、中国的平面设计

中国现代平面设计真正的兴起是在20世纪80年代。伴随着艺术设计学科的建立和完善,用现代平面设计的理念和方法挖掘汉字所携带的中国文化基因的设计热潮是出现在20世纪90年代。随着中国平面设计的成熟和发展,中国平面设计师将更多关注的目光投向了中国传统文化的挖掘上。平面设计的过程是有计划、有步骤的渐进式不断完善的过程,设计的成功与否很大程度上取决于理念是否准确,考虑是否完善。设计之美永无止境,完善取决于态度。

三、平面设计中的平面构成

1. 平面设计的应用领域

平面设计的应用领域十分广泛,包括广告招贴设计、包装装潢设计、产品造型设计、宣传品设计、标志设计和书籍装帧设计等。由于平面设计以平面造型为主,所以在平面设计中平面构成原理的应用最为广泛。

2. 平面构成在广告招贴中的应用

广告招贴具有平面造型的特点，因此在组织造型方面受平面构成影响最大。如图5-13和图5-14所示，广告招贴的画面均由文字、图形组成。从造型要素的角度分析，文字、图形都是由点、线、面构成。因此，广告设计师在构图中，常运用平面构成的原理来处理图形、文字和背景的关系，增强形的大小对比，使空间充满活力，如图5-15和图5-16所示。

图5-13　平面构成在广告招贴中的应用(一)　　图5-14　平面构成在广告招贴中的应用(二)

图5-15　平面构成在广告招贴中的应用(三)　　图5-16　平面构成在广告招贴中的应用(四)

逻辑构成的编排规律也常用于招贴设计，近似构成能够刺激视觉加深印象，同时建立画面秩序。如图5-17所示，近似构成能够引起人们注目，通过直观对比后呈现出的反差，令人产生联想与思考，形式感十分强。如图5-18和图5-19所示，特异构成可以通过小部分不规则的对比，使人从视觉上受到冲击，形成焦点，打破单调。如图5-20所示，发射构成的特殊效果在电影海报招贴中也得到了很好的运用，让视觉不自觉地专注到焦点。如图5-21所示，充满肌理的构成感觉，可以加强形象的塑造和感染力，并通过这种间接的手法，激起观者的情绪。

图5-17　近似构成在电影海报招贴中的应用

图5-18　特异构成在电影海报招贴中的应用(一)

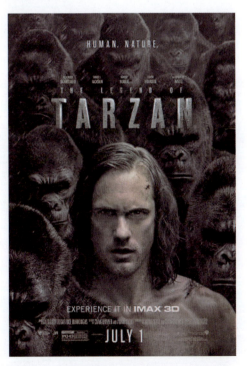

图5-19　特异构成在电影海报招贴中的应用(二)

图5-20　发射构成在电影海报招贴中的应用

图5-21　肌理构成在电影海报招贴中的应用

 案例5-2

平面构成在奥运海报招贴中的运用

案例说明　图5-22～图5-26是为庆祝2008年奥运会而设计的系列海报招贴。

图5-22　奥运海报招贴：甲骨文篇

图5-23　奥运海报招贴：篆刻篇

第五章　平面构成在艺术与设计中的广泛应用

图5-24　奥运海报招贴：编钟篇

图5-25　奥运海报招贴：瓷器篇

图5-26　奥运海报招贴：剪纸篇

案例点评　图5-22～图5-26以奥运人物的体育动势为基本创作元素，招贴的创意构思运用联想构成的手法，对于体育动势中的人物分别运用了代表中国传统文化特点的甲骨文、篆刻、编钟、瓷器、剪纸进行图形的创意联想。作为系列招贴作品，画面中既有近似的内容，即以体育人物动势为基本元素，又有不同角度创意的联想，可见平面构成在广告招贴中的应用是极为广泛的。

第三节　平面构成在环境艺术设计中的应用

一、环境艺术

环境艺术(Environmental art)有着宽广的内涵，除了包括为美化环境而设计的"艺术品"外，还应包括"偶发艺术"(Happening art)、"地景艺术"(Land art)以及建筑界所称的"景观艺术"(Landscape art)等。也就是说，人们所耳闻目睹的一切事物都是环境构成的要素，如自然界的山、水、草、木，人工创造的建筑、市政设施、招贴广告，甚至人们自身的日常行为，如服饰、购物、休闲、运动等，都是环境中的景致。

"环境艺术"是一个大的范畴，综合性很强，是指环境艺术工程的空间规划，艺术构想方案的综合计划，其中包括了环境与设施计划、空间与装饰计划、造型与构造计划、材料与色彩计划、采光与布光计划、使用功能与审美功能的计划等，其表现手法也是多种多样的。

环境艺术

环境艺术(Environmental art)又被称为环境设计(Environmental design)，是一个尚在发展中的学科，目前还没有形成完整的理论体系。著名的环境艺术理论家多伯(Richard P. Dober)解释道："环境设计作为一种艺术，它比建筑更巨大，比规划更广泛，比工程更富有感情。这是一种爱管闲事的艺术，无所不包的艺术，早已被传统所瞩目的艺术，环境艺术的实践与影响环境的能力，赋予环境视觉上秩序的能力，以及提高、装饰人存在领域的能力是紧密联系在一起的。"

环境艺术设计作为一门新兴的学科，是第二次世界大战后在欧美逐渐受到重视的，它是20世纪工业与商品经济高度发展中，科学、经济和艺术结合的产物。它一步到位地把实用功能和审美功能作为有机的整体统一起来。

二、环境艺术设计

环境艺术设计(Environmental design)可以分为物质形态和意识形态两个方面。物质形态主要是指构成环境景观的物质要素，而这些物质要素按不同的材质又可分为不同的类型。意识形态主要是指影响、指导人们行为的精神因素，如宗教信仰、民俗习惯、审美观念、社会制度、伦理道德等。环境艺术设计是指对于建筑室内外的空间环境，通过艺术设计的方式进行整合设计的一门实用艺术。

环境设计各要素间的关系犹如生物学上生物群落的共生链，维系着自然万物的萌发，并处于动态平衡状态。这种状态恰恰是现代环境艺术设计应追求的目标，其任务在于设计出最优化的"人类—环境系统"，这个系统将展现人类与环境的共存，人类与环境在新的高层次的平衡和发展。

环境艺术是时空的艺术，环境设计必须在特定空间的制约下展开，以完善环境，创造适

于人类生活的统一协调的空间为终极目标。环境艺术所涉及的学科很广泛，包括建筑学、城市规划学、人类工程学、环境心理学、设计美学、社会学、文学、史学、考古学、宗教学、环境生态学、环境行为学等学科。环境艺术设计的专业分类，一般以建筑内、外空间的归属来划分。建筑内部的环境艺术设计称为室内设计，建筑外的环境艺术设计称为景观设计。室内设计中还包含室内陈设设计。

三、室内设计中的平面构成

室内环境是三维立体空间，在这一领域中的平面设计是以三维构思为基础，在二维建筑界面上实施的设计过程。

装饰装修是室内设计的重要内容，装饰装修是对建筑内部进行包装的过程，主要在室内墙面上进行，因此平面构成中的许多原理和方法可以在这里得到自由发挥。如图5-27所示，为了让使用空间在视觉上增大，可以运用墙面比例的分割有效地调节空间感受或运用；如图5-28所示，空间色彩面积的不同对比，还可以营造时尚或典雅的室内空间效果，地面的线形可以起到引导空间的作用，从横向和纵向都起到了连接和拓展作用。

图5-27　比例与分割在室内墙面设计中的应用

图5-28　比例与分割在室内地面设计中的应用

在现今精神文明要求越来越高的时代，室内陈设设计在室内设计中也占有越来越重要的部分。在室内环境中，室内陈设的实用和观赏作用都极为突出，通常它们都处于视觉中显著的位置，对于烘托室内环境氛围，形成室内设计风格等方面起到举足轻重的作用。室内陈设包括装修的辅助装饰、室内家具、织物、灯具、绿化等。如图5-29所示，如何将陈设物概括成抽象的点、线、面并以造型法则运筹、安排，从而使空间更具有艺术效果，使空间中的物体都能成为构成美法则的一部分，这在平面构成的原理与方法中我们都能找到答案。

图5-29　运用平面构成原理进行室内陈设设计

四、景观艺术设计中的平面构成

景观平面设计是将景观要素从空间形式中抽取出来，按照一定的逻辑结构加以组织整理，从而形成景观平面形态。

平面构成在景观设计中的应用体现在以下两个方面。

1. 平面构成为景观艺术设计提供了造型要素

景观艺术设计的造型要素是指点、线、面等图形元素，如图5-30所示，景观平面以这些造型要素来完成平面形象的塑造。平面构成中的点、线、面等造型要素在景观的表现形式中直接体现，它们控制着景观的平面图形表达方式。如图5-31和图5-32所示，点、线、面等造型要素能够使设计者用不同的形象、不同的意蕴设计出自己想要表达的、观者看得懂的具体存在的形象。

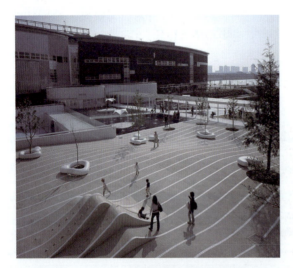

图5-30　点、线、面在景观设计中的运用(一)

图5-31　点、线、面在景观设计中的运用(二)

图5-32　点、线、面在景观设计中的运用(三)

2．平面构成为景观艺术设计提供了形式美法则

平面构成中的形式美法则包括统一与变化、对称与均衡、比例与分割、节奏与韵律等，景观平面借此来完成空间平面序列的组织。如图5-33～图5-37所示，在设计中设计者会运用平面设计的多种形式美法则，并在设计中使各种形式美法则相互融合，达到统一。

图5-33　统一与变化在景观设计中的运用(一)

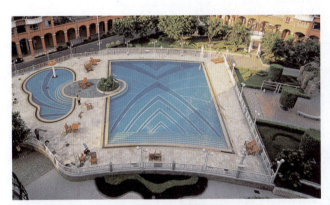

图5-34　统一与变化在景观设计中的运用(二)

图5-35　统一与变化在景观设计中的运用(三)

图5-36　节奏与韵律在景观设计中的应用

图5-37　比例与尺度在景观设计中的应用

 案例5-3

形式美法则在景观设计中的应用

案例说明 图5-38所示是拍摄的景观设计作品,平面构成的相关原理在这幅作品中得到了较好的体现。

案例点评 平面构成在景观设计中的应用主要体现在点、线、面基本造型要素和形式美法则两个方面。图5-38通过流畅的曲线来分割各个区域,由曲线构成的面又通过大小的对比使画面呈现出节奏与韵律的变化。此外,对称与均衡的形式美法则在画面中也得到了较好的体现。在图5-38中,画面的各个部分被曲线形面分割成多个区域,这种运用曲线的设计手法,给景观营造出了一种变化统一的美。

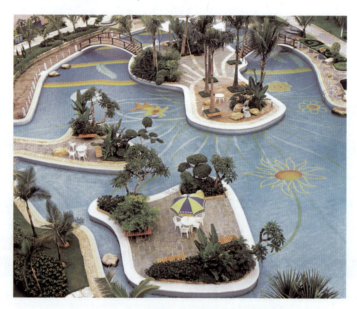

图5-38 形式美法则在景观设计中的应用

第四节 平面构成在服装设计中的应用

一、服装设计概述

服装设计是科学技术和艺术有机统一的交叉学科,涉及美学、文化学、心理学、材料学、工程学、市场学等学科。"设计"指的是计划、构想、设立方案,也含意象、作图、制型的意思。服装设计过程,即根据设计对象的要求进行构思,并绘制出效果图、平面图,再根据图纸进行制作,达到完成设计的全过程。

随着科学与文明的进步,人类的艺术设计手段也在不断发展。信息时代,人类的文化传

播方式与以前相比有了很大变化,严格的行业之间的界限正在淡化。服装设计师的想象力迅速冲破意识形态的禁锢,以千姿百态的形式释放出来。新奇的、诡异的、抽象的视觉形象,极端的色彩出现在令人诧异的对比中,我们不得不开始调整自己的眼睛以适应新的风景。服装艺术可以显示出来的形式多种多样。

二、服装设计中的平面构成

服装虽然是以立体形态出现,但服装造型是运用形式美法则有机地组合点、线、面形成完美造型,所以平面构成在这一领域仍有广泛的应用。

1. 点在服装设计中的应用

点在空间中起着标明位置的作用,有集中视线、缩紧空间、引起注意的功能。点在空间中的不同位置及形态以及聚散变化都会引起人的不同视觉感受。点在画面空间中心,具有扩张感,有集中作用;点在移至空间的一侧时,会产生不安定感。如图5-39所示,点的横向排列能产生服饰的稳重感,点的有序配置有助于增强节奏感和韵律感。

在服装中小至纽扣、面料上的点图案,大至搭配的装饰品都可被视为一个点,我们在服装设计中可恰当地运用点的特点进行创意,改变点的位置、数量、排列形式、色彩及材质等某一特征,都会产生意想不到的艺术效果,使服装成为注目的焦点。

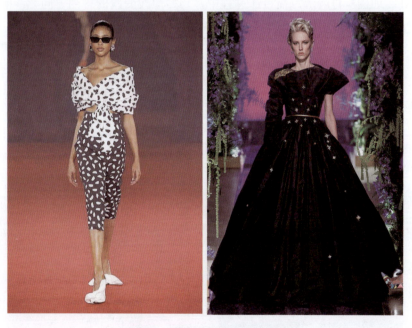

图5-39 点在服装设计中的应用

2. 线在服装设计中的应用

在服装设计中,线是最富有个性和活力的要素,它在空间中起着连贯作用。线分为直线和曲线两大类,不同特征的线具有不同的性格。

如图5-40~图5-42所示,直线具有简单明了、直率的性格,表现出一种力的美;曲线具有优雅、柔和的性格,富于旋律感,有女性感;斜线具有生动、活泼之感。

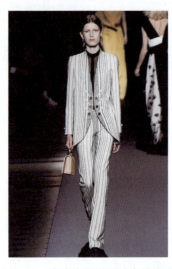 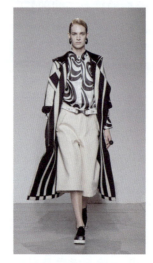

图5-40　直线在服装设计中的应用　　图5-41　曲线在服装设计中的应用　　图5-42　斜线在服装设计中的应用

在服装形态美的构成中，无不显示出线的创造力和表现力。在服装中，通过外轮廓造型线、剪辑线、褶裥线、装饰线及面料线条图案的运用，可以有效地调节比例观感，弥补人体型的不足之处。如图5-43所示，在设计过程中，巧妙地改变线的排列方向、线的长度、线的粗细浓淡等比例关系，将产生出丰富多彩的服装造型。

图5-43　线的变化在服装设计中的应用

3．面在服装设计中的应用

面表现为二次元的形。平面上的形大体可以分为四类，即直线形、曲线形、自由曲线形和偶然形，这些不同的形在视觉上产生的心理效果各有不同。例如，直线形面简洁、安定、井然有序；曲线形面比直线形面柔软，有数理性和秩序感；自由曲线形面最能体现作者的个

性，在心理上可产生优雅、魅力、柔软和带有人情味的温暖感觉；偶然形面具有随意活泼之感。

如图5-44所示，在服装中，轮廓线、结构线和装饰线对服装的分割产生了不同形状的面，面的分割、组合、重叠、交叉所呈现的平面又会产生出不同形状的面，它们之间的比例对比、肌理变化、色彩搭配、装饰手法的不同能产生风格迥异的服装艺术效果。

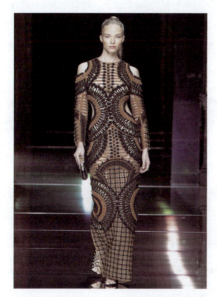
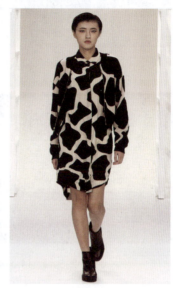

图5-44　面在服装设计中的应用

案例5-4

点、线、面在MaxMara品牌女装设计中的应用

案例说明　图5-45～图5-47所示是意大利品牌MaxMara的系列女装，点、线、面在这些系列女装中得到了很好的运用。

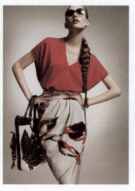
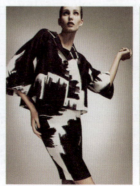
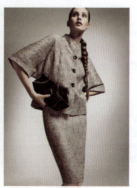

图5-45　MaxMara品牌系列女装(一)

图5-46　MaxMara品牌系列女装(二)

图5-47　MaxMara品牌系列女装(三)

案例点评　　图5-45～图5-47三款系列女装中都运用了点、线、面构成元素进行设计。虽然每一款女装的构成元素相同，但设计风格各异。图5-45给我们呈现的是职业女装，图5-46让我们看到的是休闲女装。图5-47通过画面背景的装饰及模特的选择为我们呈现的是淑女装。在服装设计中，点、线、面既是构成元素，又要通过它们表现服装中的形式美感。图5-45中的第三幅作品通过黑白色彩及面的变化使我们理解了对比与统一的形式美法则是如何在服装设计中应用的；图5-46中通过搭配服饰之间复杂程度的对比反差，给人们带来视觉的焦点，让人更注重复杂的纹样，从而体现搭配者的服饰搭配素养；图5-47中的每一幅作品都通过两位模特服装的不同体现了逻辑构成中对比构成在服装设计中的应用。

第五节　平面构成在建筑设计中的应用

一、建筑概述

1．建筑的概念

建筑是建筑物与构筑物的总称，是人们用石材、木材等建筑材料搭建的一种供人居住和使用的物体，它是为了满足人类社会活动的需要，利用所掌握的物质技术手段，并运用一定的科学规律、风水理念和美学法则创造的人为的空间环境。

2．建筑的分类

建筑可以从不同角度进行分类：根据建筑材料的不同，可分为木结构建筑、砖石建筑、

钢筋水泥建筑、钢木建筑、轻质材料建筑等；根据建筑所体现的民族风格，可分为中国式、日本式、意大利式、英吉利式、俄罗斯式、伊斯兰式、印第安式建筑等；根据建筑的时代风格，可分为古希腊式、古罗马式、哥特式、文艺复兴式、巴洛克式、古典主义式、国际式建筑等；根据建筑流派的不同，分类就更复杂了，仅第二次世界大战后，西方就有野性主义、象征主义、历史主义、新古典主义、新方言派、重技派、怪异建筑派、有机建筑派、新自由派、后期现代空间派等。但不论哪种建筑类型，都离不开其自身的形式美特征。

如图5-48所示，建筑形式美的统一具有平衡、稳定、自在之感，统一反映了人对舒适、宁静的需要以及对建筑内在的要求。一个美好的建筑形态的创造并非单一要素的组合，而是多种要素并存的结果，在对比中呈现美的多种形式。

图5-48　形式美在建筑设计中的应用

二、建筑设计

要想创作出人们满意的建筑，就要靠建筑设计这项活动来完成。爱美是人的天性，人们对建筑美的追求千百年来从未停止过。建筑设计正好可以满足人们对建筑形式美的追求，它是根据建设任务要求和工程技术条件进行房屋的空间组合和细部设计，并以建筑设计图的形式表示出来，使建成的建筑物充分满足使用者和社会所期望的各种要求。建筑设计是当今最有发展潜力的专业之一。

所谓建筑设计，就是将"虚拟现实"技术应用在城市规划、建筑设计等领域。近几年，城市漫游动画在国内外已经得到了越来越多的应用，其前所未有的人机交互性、真实建筑空间感、大面积三维地形仿真等特性，都是传统方式所无法比拟的。在城市漫游动画应用中，人们能够在一个虚拟的三维环境中，用动态交互的方式对未来的建筑或城区进行身临其境的全方位的审视：可以从任意角度、距离和精细程度观察场景；可以选择并自由切换多种运动模式，如行走、驾驶、飞翔等，并可以自由控制浏览的路线。而且，在漫游过程中，还可以实现多种设计方案、多种环境效果的实时切换比较；能够给用户带来强烈、逼真的感官冲击，获得身临其境的体验。

对现代建筑设计的研究可以很清楚地看到，就其目的而言，所有设计专业具有一定的共性，首先都是提高"产品"实用性和功能性，其次是"产品"外观形态、材质的选择以及色彩的美感，从而满足使用者的"审美"需求。而对现代建筑设计能力的培养就是对创造能力的培养，但这些能力的培养都离不开基础的专业知识。例如，建筑设计教育，从建筑学科

性质到课程性质，从设计语言到形式手法，以及空间环境与自然人文的融合，如心理学、数学、物理学、符号学等许多原理概念，都可以作为平面构成的素材资源。也可以这么说，建筑设计中许多基础元素的性质和特征的应用还都遵循着平面构成的基本原理。

三、建筑设计中的形式美法则

建筑属于实用艺术的一种，又归于广义的造型艺术。建筑物指用沉重的物质材料堆砌而成的物质产品，是人类为满足自身居住、交往和其他活动需要而创造的"第二自然"，也是人类日常生活最基本的空间环境。建筑艺术设计是通过建筑群体组织、建筑物的形体、平面布置、立体形式、结构造型、内外空间组合、装修和装饰、色彩、质感等方面的审美处理所形成的一种综合性实用造型艺术。

我们常说，建筑是时代的一面镜子，它以独特的艺术语言反映出一个时代、一个民族的审美追求。建筑艺术在其发展过程中，不断显示出人类所创造的物质精神文明，以其触目的巨大形象，具有四维空间(包括顶面)和时代的流动性，讲究空间组合的节律感等，而被誉为"凝固的音乐""立体的画""无形的诗"和"石头写成的史书"。

建筑是人类社会最早出现的艺术门类之一，建筑中的美学问题也是人们最早探讨的美学课题之一。建筑形态与构成的美学问题离不开人们对自然界的认识，人类从自然界得到启发，又创造出更加符合人类品位的建筑艺术品。

人们追求建筑形式美的历程从古至今都在延续着。对西方建筑史而言，在19世纪末以前，建筑艺术的成就已经是极其辉煌的。到今天，建筑设计首先考虑的就是实用、坚固和美观，这三者被称为建筑形式。将这三者有机地统一起来，建筑艺术的完美形式就可以表现得淋漓尽致了。

有机统一是自然规律，是形式美的根本法则，在建筑创作上人们开始寻找能够达到形式美的手法和方法，最后，终于在构成主义中找到能使建筑创作整体达到有机统一的手法和方法——平面构成中的形式美原则。例如，古典建筑形式构图严谨、对称均匀、衔接巧妙，这些都遵循着有机统一的平面构成形式美法则。建筑设计在视觉上实现建筑形式有机统一，就要做到平面构成形式美法则中的和谐、对比、节奏、韵律、平衡、稳定及比例关系。

1. 和谐与对比

对立和统一是两个矛盾，相互依存，属于自然规律。和谐就是使各个部分或因素之间相互协调，对比就是使一些可比成分的对立特征更加明显，更加强烈。在建筑表现的作品中，和谐与对比，通常是某一方面居于主导地位。和谐与对比反映了矛盾的两种状态，对比是在差异中趋于对立，和谐是在差异中趋于一致。不过在建筑设计中，运用平面构成形式美法则中的对比，是为了更加突出主题，更加分清主从，是为了整体建筑的和谐性。在建筑设计领域中，运用对比的手法很多，图5-49～图5-52分别运用了平面构成中的形状对比、方向对比、肌理对比(质感对比)、色彩对比。在建筑表现中常用一些表现手法来突出主题建筑，丰富整体画面，常用的如明暗的对比、虚实的对比、冷暖的对比等。但过于生硬的对比可能会使画面有些松散，所以我们又会用一些方法让对比中略有调和，使画面更加完整。

第五章　平面构成在艺术与设计中的广泛应用

图5-49　建筑的形状对比

图5-50　建筑的方向对比

图5-51　建筑的肌理对比(质感对比)

图5-52 建筑的色彩对比

2．节奏与韵律

物体元素有规律地重复或有秩序地发生，就会形成韵律。韵律本是用来形容音乐或诗歌中的节奏感的。节奏能满足人们生理上和心理上的审美要求。爱好有节奏的韵律美是人类的自然倾向，所以建筑设计者在创作上常抓住这一人类本能，运用韵律使自己的作品符合人们的审美要求。韵律的形式多种多样，在建筑设计中常用到的是来自于平面构成中的形式：连续韵律和渐变韵律。

图5-53是连续韵律平面图形，它是以平面构成形式出现的建筑形态的表现图例。连续韵律是指以一种或几种符号元素连续进行重复排列的形式。如图5-54所示，在建筑设计中，建筑的重复性、连续性和条理性都是以这种连续韵律的形式表现出来的。

图5-55是渐变韵律平面图形，它也是以平面构成形式出现的建筑形态的表现图例。渐变韵律是连续重复的符号元素按照一定的规律逐渐变化的形式。如图5-56所示，在建筑设计中，建筑丰富多样的变化效果可以这种渐变排列的韵律形式表现出来。

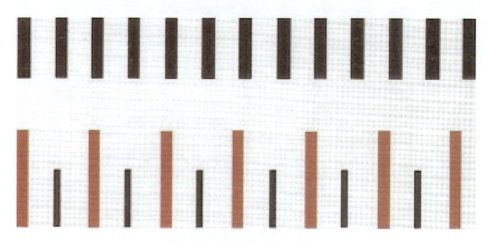

图5-53 连续韵律平面图形

第五章　平面构成在艺术与设计中的广泛应用

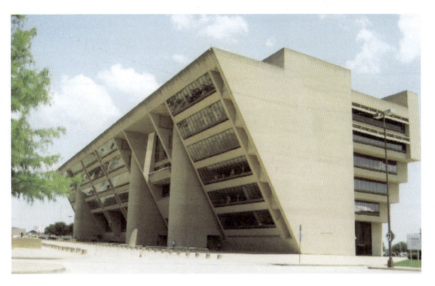

图5-54　建筑连续韵律的表现(贝聿铭父子作品)

图5-55　渐变韵律平面图形

图5-56　建筑渐变韵律的表现(贝聿铭作品)

3. 均衡与稳定

处于地球重力场内的一切物体只有在重心最低和左右均衡的时候，才有稳定的感觉，如下大上小的山，左右对称的人等。人眼习惯于均衡的组合。通过建筑的实践使人们认识到，均衡而稳定的建筑不仅实际上是安全的，而且在感觉上也是舒服的。建筑上所讲的均衡是指建筑外观在群体组合中应求得视觉上的一致与等量，其主从各部分之间尽管变化无穷，但看上去却给人以安稳、平衡和完整的感觉。实际上，建筑美学中的均衡可按平面构成的均衡分为静态和动态两大类，它是对称结构在形式上的发展，由形的对称转化为力的对称，体现"异形等量"的外观。同均衡相联系的是稳定。如果说均衡着重处理建筑构图中各要素左右或前后之间的轻重关系的话，那么稳定则着重考虑建筑整体上下之间的轻重关系。西方古典建筑几乎总是把下大上小、下重上轻、下实上虚奉为求得稳定的金科玉律。随着工程技术的进步，现代建筑师则不受这些约束，创造出许多同上述原则相对立的新的建筑形式。如图5-57所示，在建筑设计中，平衡是一种比较自由的形式，其对称更是一种最原始的美的形式。

图5-57　均衡与稳定在建筑设计中的应用

4. 比例关系

协调的比例可以引起人们的美感。公元前6世纪，古希腊的毕达哥拉斯学派认为万物最基本的元素是数，数的原则统摄着宇宙中心的一切现象。这个学派运用这种观点研究美学问题：在音乐、建筑、雕刻和造型艺术中，探求什么样的数量比例关系能产生美的效果。著名的"黄金分割"就是这个学派提出来的。在建筑中，无论是组合要素本身、各组合要素之间还是某一组合要素与整体之间，无不保持着某种确定的数的制约关系。

建筑设计中的物体造型艺术均有长、宽、高的比例关系，当三者之间的比例关系达到一个和谐的状态时，这一建筑才能产生美感。就建筑设计的创作来说，它在比例上也遵循着平面构成中所应用的著名"黄金分割"的比例关系。如图5-58所示，不论是建筑的整体还是建筑群体，只要有了良好的比例关系，互相之间就会自然和谐，产生美感。

第五章　平面构成在艺术与设计中的广泛应用

图5-58　比例在建筑设计中的应用

5．平面构成在建筑空间设计中的应用

我们人的行为和活动大都是水平方向的，建筑设计者在图纸上和在计算机屏幕上的操作也是一个二维的空间形式，是一个平面的形象特征。因而我们在进行建筑方案设计时，通常从平面开始。

建筑方案设计的基本构图，首先是从平面开始。我们在设计平面时要把握好建筑的功能，控制好建筑和基地环境的关联作用，协调好建筑构图和功能的关系。建筑平面首先要解决的是人活动的需要，此外还要符合日照、通风等物理指标和结构技术的合理性。在建筑平面造型设计时，通常的做法就是几何转换，即把建筑形态抽象为几何基本形，转换为形态构成的基本元素——体、面、线、点，运用构成手法，通过形状、颜色、质感、体量和场形这五种要素的组合加工，形成理想的建筑平面。建筑基本形式——点、线、面、体之间既相对独立，又相生相融、协调共生，是一种辩证的对立统一关系。

平面构成在建筑空间创作中的应用表现为方案的设计图，如图5-59～图5-61所示，包括平面图、立面图、剖面图及透视图等。这些设计图所反映的是建筑形态(点、线、面、体)和现实形态在二维平面上按照一定的秩序和形式美法则进行分解组合，从审美的角度对结构、布局、形态的变化进行组织设计，从而构成理想的组合形式，创造出新的造型态势的视觉形象。

图5-59为建筑设计中的总平面图，图例是在二维平面内绘制而成的，表现的是建筑整体及周围环境的俯视面的关系，其中建筑形态中仍含有平面构成中点、线、面的表现形式。图5-60为建筑设计中的立面图，图例是在二维平面内绘制而成的，表现建筑的某一个朝向的面，其中建筑形态的表现运用的手法仍含有平面构成中点、线、面的表现形式。图5-61的建筑中含有平面构成中点、线、面的形态处理手法。

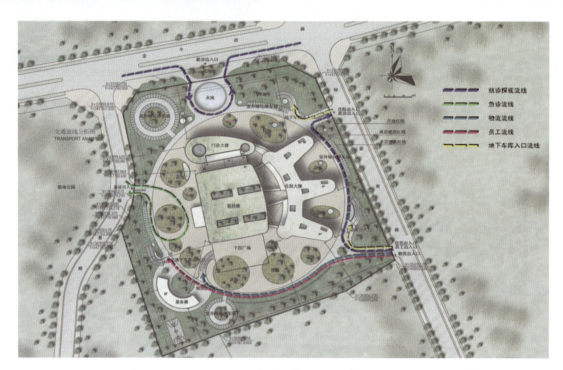

图5-59 建筑设计的总平面图

图5-60 建筑设计的立面图

第五章　平面构成在艺术与设计中的广泛应用

图5-61　点、线、面在建筑形态设计中的应用

如图5-62所示，建筑物所包容的"空间"，就是指由所围合或构成的"空心"的体量。

图5-62　建筑的空间设计

通常，我们将建筑空间分为两种类型：内部空间，全部由建筑物本身所包容；外部空间，即城市空间，由建筑物和它周围的东西所构成——它们可以是桥梁、方尖碑、喷泉、凯旋门、树群，以及建筑物的立面等。

建筑仿佛是"一种巨大的空心雕刻品"，具有极大的包容性，蕴含着无边的潜力和无穷无尽的变化。当人们进入到一幢引人入胜的建筑内部，犹如穿越在变化万端的自然溶洞，空间的忽大忽小、忽明忽暗，或低回曲折，或雄浑开阔，常使我们流连忘返，这就是建筑空间对人们而言的重要性。所以，在建筑设计中，对于建筑空间的掌握是最为重要和必要的。

我们生活中所接触的建筑空间为三维空间，而在平面构成中我们所研究的是如何在二维平面上去体现这些三维空间，所以说这里的三维空间并不是真实的空间，而是用来反映真实建筑空间的造型空间。

如图5-63所示，在造型空间内，我们通过点、线、面的布局来设计和创造实际建筑空间的构成力。平面构成的空间表现以二维空间为设计基础，具体包含多种类型：一是合理地利用点、线、面的组合与黑白灰关系，表现规律和层次；二是在平面中表现三维的立体，构成必要的深度和丰富的形态；三是利用视错觉在平面中产生多变的层次或复杂的空间关系，以加强形式感。讨论如何在二维平面设计中巧妙地营造空间效果，对平面设计的研究和发展有着客观的实在价值。

图5-63　点、线、面在建筑空间中的应用

建筑平面图设计

　　建筑平面图设计就是要根据各种类型的建筑特点和功能要求，合理地组织确定各部分空间，使各房间有适宜的尺度、足够的面积及合理的形状，以适应内部家具布置和活动使用等要求。同时，各房间之间要有方便的内外交通联系和满足必要的卫生、安全、采光、通风等要求。建筑平面图设计内容主要包括：单个房间的设计、交通联系部分的设计、平面组合设计，以及建筑物里需求的考虑。

建筑立面图设计

　　建筑具有科学与艺术的双重性，谈到建筑，除了经济要求以外，不可避免地还要涉及"好看不好看"的美学问题。立面设计应以三维空间概念审视立面诸要素的设计内容，而不应该仅仅限定在二维的立面图表达上，所以在进行立面设计时要有一个总的概念，将每一个立面都看作是建筑物立面的四个面中的一个面。设计时应从整个建筑高低、前后、左右、大小入手，把四个立面统一组合起来考虑，既注意四个立面间的统一性，又要注意变化。不同的建筑是由不同的空间所组成的，并且它们在形状、尺寸、色彩、质感等方面各

第五章 平面构成在艺术与设计中的广泛应用

不相同，因而在立面上也应得到正确的反映，并突出建筑不同的气质。

我们做立面设计往往是通过对建筑立面的多样性、轮廓、材料与色彩等问题结合建筑形式美的构图规律进行处理研究，来最终体现所追求的立面意图和效果。建筑立面的具体设计可以从以下几个方面来体现：建筑立面的个性表达；建筑立面轮廓的推敲；建筑立面虚实的推敲；建筑立面材质的推敲；建筑立面各部分空间比例推敲；建筑立面尺度推敲。

建筑剖面图设计

建筑剖面主要反映建筑竖向的内部空间关系和结构支撑体系，并就建筑通风、采光、排水、隔热等一系列问题进行技术解决。主要内容包括：确定合理的建筑竖向高度尺寸；研究确立建筑内容、空间形式与利用；对建筑物理问题进行设计；通过建筑剖面的设计确定建筑物的结构和构造形式、做法和尺寸等；通过建筑剖面的设计研究确定对坡地等特殊地形的利用，以及对建筑外观和内部空间的影响。

建筑透视图

建筑设计前期各个环节都做得很好，但最终还是要依靠图示语言表现出来，有了直观、准确的形象，才能让别人感受到建筑设计的优与劣。透视图是以作画者的眼睛为中心作出的空间物体在画面上的中心投影(而非平行投影)。它具有将三维空间物体转换或便于表现到画面上的二维图像的作用。

透视图就是建筑的图示表现，是建筑设计的一个重要环节，但是建筑创作的最终目的是为人类提供一个满足各种生活行为需要的物质空间，而不是画一张漂亮的图画。建筑透视图不仅仅是建筑设计方案的表达，通过建筑师的透视设计，可以感受到建筑师思维的流动、跳跃，从而洞察建筑设计的全过程。通过透视图的线条粗细、浓淡、疏密、曲直等，可以投射出建筑师的设计目的。

自然的内在秩序严密、神奇，常令人惊叹、惊喜，并充满不解之谜。人只有深入自然，才能具有与自然和谐的创造力。善于观察万事万物的动态，捕捉你所想要的和未知的，探索美的未知和活力。细心捕捉生活的点点滴滴，细微观察事物，培养你的内涵和创意，如图5-64所示。了解平面构成的要素及形式，可以自如地创新，创作出良好的设计，通过不同的表现方法，如图5-65所示，表现出设计者的心灵及内心深处的那份对韵律的探索及想要赋予建筑灵魂的感情。

如图5-65和图5-66所示，平面构成在建筑设计创作中无处不在，它是建筑设计之舟起航的码头。要想起航，要想具备熟练的驾驭设计的素质与能力，只有掌握最基础的构成理论与实践才能做到。

图5-64　平面构成在建筑设计中的表现(一)

图5-65　平面构成在建筑设计中的表现(二)

图5-66　平面构成在建筑设计中的表现(三)

第六节　平面构成在园林景观设计中的应用

一、园林景观概述

园林，在中国古籍里根据不同的性质也称作园、囿、苑、园亭、庭园、园池、山池、池馆、别业、山庄等，美英各国则称之为Garden、Park、Landscape Garden。园林是传统中国文化中的一种艺术形式，受传统"礼乐"文化影响很深，以地形、山水、建筑群、花木等作为载体衬托出人类主体的精神文化。园林的性质、规模虽不完全一样，但都具有一个共同的特点，即在一定的地段范围内，利用并改造天然山水地貌或者人为地开辟山水地貌，结合植物的栽植和建筑的布置，从而构成一个供人们观赏、游憩、居住的环境。

园林建设与人们的审美观念、社会的科学技术水平相结合，它更多地凝聚了当时当地人们对正在或未来生存空间的一种向往。环境和人的舒适感依赖于多样性和统一性的平衡，人性化的需求带来景观的多元化和空间个性化的差异，但它们也不是完全孤立的，设计时应尽可能地融入景观的总体次序，整合为一体。在当代，园林选址已不拘泥于名山大川、深宅大府，而广泛建置于街头、交通枢纽、住宅区、工业区以及大型建筑的屋顶，使用的材料也从传统的建筑用材与植物扩展到了水体、灯光、音响等综合性的技术手段。综上所述，在一定的地域运用工程技术和艺术手段，通过改造地形(或进一步筑山、叠石、理水)、种植树木花草、营造建筑和布置园路等途径创作而成的美的自然环境和游憩境域，就称为园林。园林包括庭园、宅园、小游园、花园、公园、植物园、动物园等，随着园林学科的发展，还包括森林公园、广场、街道、风景名胜区、自然保护区或国家公园的游览区以及休养胜地。

景观，一般意义上，是指一定区域呈现的景象，即视觉效果。这种视觉效果反映了土地及土地上的空间和物质所构成的综合体，是复杂的自然过程和人类活动在大地上的烙印。生态学上的景观是指由相互作用的拼块或生态系统组成，以相似的形式重复出现的一个空间异质性区域，是具有分类含义的自然综合体。

景观是一个具有时间属性的动态整体系统，它是由地理圈、生物圈和人类文化圈共同作用形成的。当今的景观概念已经涉及地理、生态、园林、建筑、文化、艺术、哲学、美学等多个方面。由于景观研究是一门指出未来方向，指导人们行为的学科，它要求人们跨越所属领域的界限，跨越人们熟悉的思维模式，并建立与其他领域融合的共同的基础。因此，在综合各个学科景观概念的基础上，要更好地将其应用于各种土木工程建设、城市规划设计及人居环境的改善等具体项目建设上。

景观是继园林之后发展起来的，比园林更具有开放性、大众性。园林景观的基本成分可分为两大类：一类是软质的东西，如树木、水体、和风、细雨、阳光、天空；另一类是硬质的东西，如铺地、墙体、栏杆、景观构筑。软质的东西称为软质景观，通常是自然的；硬质的东西，称为硬质景观，通常是人造的。主旨属性包括：一是自然属性，作为一个有光、形、色、体的可感因素，一定的空间形态，较为独立的并易从区域形态背景中分离出来的客体；二是社会属性，具有一定的社会文化内涵，有观赏功能，改善环境及使用园林景观功能，可以通过其内涵，引发人的情感、意趣、联想、移情等心理反应，即所谓的景观效应。

我国的园林景观设计的表现手法多数考虑最多的是个性空间，园林景观设计以"人"为本。各大城市都有广场，广场很大，人不能留足，原因树很少，城市家具少(座椅少)，草坪大，不让人进。雕塑太大让我们窒息，比例关系和控制范围考虑不足。

二、园林景观设计

园林设计这门学科所涉及的知识面较广，它包含文学、艺术、生物、生态、工程、建筑等诸多领域，同时，又要求综合各学科的知识且统一于园林艺术之中。所以，园林设计是一门研究如何应用艺术和技术手段处理自然、建筑和人类活动之间的复杂关系，达到和谐完美、生态良好、景色如画之境界的一门学科。园林设计是反映社会意识形态的空间艺术，是社会的物质福利事业，是现实生活的实景，它的最终目的是要创造出景色如画、环境舒适、健康文明的游憩境域，满足人们良好休息、娱乐的物质文明和精神文明的需要。

园林设计布局要着眼于植物品种的合理组合。选用落叶植物时，首先考虑其所具有的可变因素，使其通过植物品种的合理搭配产生独特的效果。选用针叶常绿植物时，必须坚持"适地适树、因地制宜"的原则，在不同的地方群植以免过于分散。如图5-67所示，在一个园林设计布局中，落叶植物和针叶常绿植物的使用，应保持一定比例和平衡关系，也可将两种植物有效组合，使之在视觉上相互补充。在园林设计中，植物配置的色彩组合与其他观赏性相协调，可起到突出植物的尺度和形态作用。在一个理想的园林设计中，粗壮型、中粗型及细小型三种不同类型的植物应按比例大小均衡搭配使用。

图5-67　园林设计

景观设计是指风景与园林的规划设计，它的要素包括自然景观要素和人工景观要素，与规划、生态、地理等多种学科交叉融合，在不同的学科中具有不同的意义。景观要素为创造高质量的城市空间环境提供了大量的素材，但是要形成独具特色的城市景观，必须对各种景观要素进行系统组织，并且结合风水使其形成完整和谐的景观体系，有序的空间形态。景观设计主要服务于城市景观设计(城市广场、商业街、办公环境等)、居住区景观设计、城市公

第五章　平面构成在艺术与设计中的广泛应用

园规划与设计、滨水绿地规划设计、旅游度假区与风景区规划设计等。

现代园林景观设计应多注重适度"宜人、亲人"，尊重自然，尊重历史，尊重文化、文脉；不能违背自然而行，不能违背人的行为方式。鲁迅先生曾说过："其实地上本没有路，走的人多了便成了路。"所以我们在进行园林景观设计时，应符合人的行为方式。既要继承古代文人、画家的造园思想，又要考虑现代人的生活行为方式，运用现代造园素材形成鲜明的时代感。如果我们一味地推崇古代园林景观设计，就没有进步。不同的时代景观设计要留下不同的符号。

园林景观设计主旨在于给小区、公园或者文化广场等增添浓厚的艺术气息。园林景观的设计要注重科学性，还要注意其构成要素的特点，要使其与现有的环境相融合。园林景观设计中，平面构成是以二维空间形式表现三维空间以及四维时空关系的，并从视觉空间形态的角度表达整个过程。平面构成中各要素的符号指示与设计语义建构在一定秩序的空间框架上，按照设计者的主体意识进行组织编排，形成新的空间序列。各构成要素的组织编排要注重视觉上的平衡关系、数理逻辑及心理表现，在重新构筑的空间框架中，视觉上存在着确认的量感与心理的渗透，并具有由简单秩序向复杂秩序过渡的特点。根据视觉系统敏感于设计图形符号的识别与组织过程的特点，以园林景观设计中平面构成的视觉样式为参照框架进行分析和论述，运用园林景观设计独有的设计语言加以表现。在园林景观的设计中，可以结合科学的构图法则，设计出既满足设计要求又符合环境风格的园林景观。

三、平面构成在现代园林景观设计中的体现

(一)点、线、面在现代园林景观设计中的体现

平面构成在形式上追求抽象性，以抽象的点、线、面作为构成作品的基本词汇，作品风格呈现出理性而严谨的几何结构。欧洲传统园林在整体布局上也是呈现出一种严谨的几何结构，它通常用中轴线统领。虽然它所蕴含的理性哲学思想在构成艺术中始终清晰可辨，但这种哲学思想以构成艺术的语言形式反映在园林景观中时，就不再拘泥于传统的形式和风格，而呈现出鲜明的现代风格。如图5-68所示，在整体构图上放弃了关于轴线的对称式，而追求非对称的动态平衡，在这基础之上达到平衡、协调和统一；在局部设计中不再刻意追求烦琐的装饰，而更多强调抽象元素点、线、面独立的审美价值，以及它们在空间组合结构上的丰富性。

(二)形式美法则在现代园林景观设计中的体现

平面构成中的形式美法则在园林景观设计中的运用体现在轴线关系、对称和平衡、调和与对比、节奏与韵律等方面。

1. 轴线关系

轴线关系指连接空间中的两点得到一条直线，园林景观设计的形式和空间布局沿线排列。在我国传统园林中，利用轴线组织园景的实例有很多。如图5-69所示，花园以轴线统领全局，轴线两侧建筑布置相对自由，既严整有序，又富于变化。

图5-68 点、线、面在现代园林景观设计中的应用

图5-69 轴线关系在园林景观设计中的体现

2．对称和平衡

因为轴线关系的利用，使园林景观设计的很多要素能够在松散中变得有序、协调和统一。对称和平衡是以一个点为中心，或以一条线为轴，将等同的形式和空间均衡地分布。园林景观设计中的对称平衡包括绝对对称均衡与相对对称均衡。如图5-70和图5-71所示，西方传统园林所体现的是人工美，不仅布局对称、规则、严谨，而且花草也被修得方方正正，其在造园手法上注重绝对对称均衡；而中国传统园林则讲究自然美，注重相对对称的一种均衡。

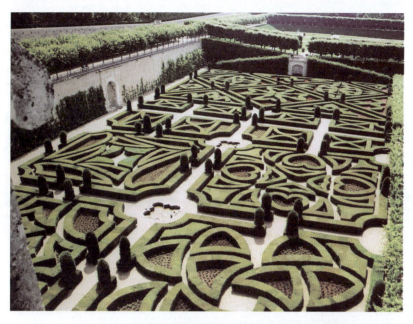

图5-70 绝对对称均衡在现代园林景观设计中的体现

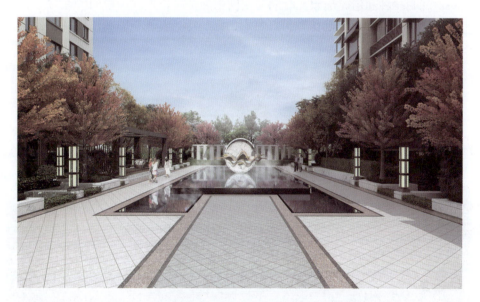

图5-71 相对对称均衡在现代园林景观设计中的体现

3. 调和与对比

对比法则是突出事物相互对立的因素,使个性越加鲜明;相反地,调和是在不同的事物中,强调其共同因素以达到协调的效果。对比强调个性,调和则强调共性。在园林景观设计中,只有对比没有调和的设计,形象就会产生杂乱动荡的感觉;只有调和没有对比的设计,形象则显呆板、平淡。因此,在景区与景区之间,应处理好调和与对比的关系,避免调和过度。如图5-72所示,可以在景区之间采用叶色、树形等方面对比强烈的树种将它们区分开来,以引人注目。

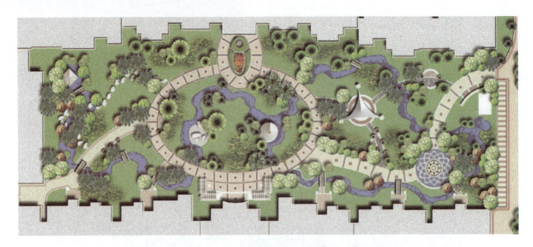

图5-72 调和与对比在现代园林景观设计中的体现

4．节奏与韵律

几乎所有的艺术形式都离不开节奏与韵律。节奏也是一种节拍，是一种波浪式的律动，当形、线、色、块整齐有条理并重复出现，富有变化地排列组合时，就可获得一种节奏感。韵律广义上讲就是一种和谐。形象在时间与空间中展开时，形式因素的条理与反复表现出了一种和谐的变化秩序，如形的起伏转折、色彩的渐变等。如图5-73和图5-74所示，植物在绿化装饰中也充分展现了节奏感和韵律感。

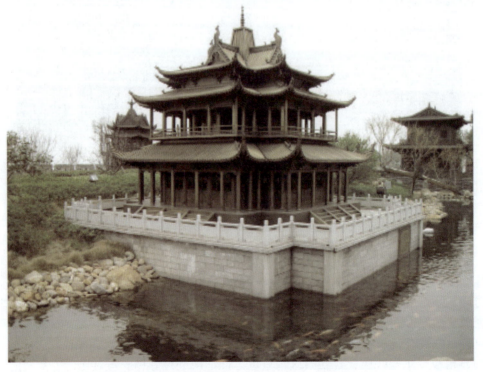

图5-73 节奏与韵律在现代园林景观设计中的体现(一)

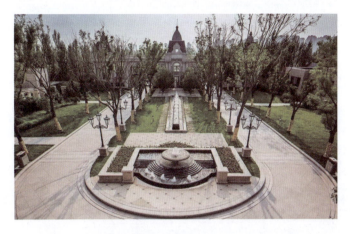

图5-74 节奏与韵律在现代园林景观设计中的体现(二)

四、平面构成在园林景观设计中的应用实例

众所周知,平面构成是以轮廓塑形象,是将不同的基本形按照一定的规则在平面上组合成图案。

平面构成元素包括概念元素、视觉元素和关系元素。概念元素是指创造形象之前,仅在意念中感觉到的点、线、面、体的概念,其作用是促使视觉元素的形成。视觉元素,是把概念元素见之于画面,是通过看得见的形状、大小、色彩、位置、方向、肌理等被称为基本形的具体形象加以体现的。关系元素,是指视觉元素即基本形的组合形式,是由框架、骨骼以及空间、重心、虚实、有无等因素决定的,其中最主要的因素是骨骼,是可见的,其他如空间、重心等因素,则有赖感觉去体现。

根据上述概念的阐释,不难看出平面构成艺术对于园林景观艺术布局的形式法则有很大的借鉴与指导意义。如图5-75所示,我们可以把园林景观设计中的树、石等,这些单独存在的东西看作点,把园路、绿线篱等带状存在的东西看作线,把墙体或水池等大体块的东西看作面。这样,我们在做园林景观设计时就会迸发许多新的创意,也就是说,平面构成在园林景观设计中的应用就是要把点、线、面、体等概念性的要素物化,然后置换成具体的园林景观设计要素。

图5-75 点、线、面在园林景观设计中的应用

下面具体来了解平面构成的基本元素在园林景观设计中的应用。

1．点的应用

点在园林景观设计中应用广泛，涉及园林景观建筑设计、园林景观水体设计、园林景观植物设计等。对于植物而言，可以将每一个植株单体看作一个点，那么点与点的构成在园林景观中的应用方式可以有多种。点在绿化中起画龙点睛的作用。植物栽种的点是指单体或几株植物的零星点缀，点的合理运用是园林景观设计师创造力的延伸，其手法有自由、陈列、旋转、放射、节奏、特异等。

如图5-76所示，不同点的排列会产生不同的视觉效果，点是一种轻松、随意的装饰美，是园林设计的重要组成部分。点的运用范围还包括很多，如湖中小岛相对湖来说就可以作为一个点，它的位置、面积大小变化会对整体布局的重心、构图有很大的影响。

图5-76　点在园林景观设计中的应用

2．线的应用

线和点一样有着丰富的形式和情感。在这里所称的线也就是指用植物栽种的线或是重新组合而构成的线，如绿化中的绿篱。线可以分为直线、曲线两种类型。要把绿化图案化、工艺化，线的运用是基础。线的粗细可产生远近的关系，线的曲直可以产生不同的心理感受。如图5-77和图5-78所示，直线庄重，有上升之感；而曲线自由，有柔美之感。

图5-77　线在园林景观设计中的应用(一)

第五章 平面构成在艺术与设计中的广泛应用

图5-78 线在园林景观设计中的应用(二)

神以线而传,形以线而立,色以线而明,绿化中的线不仅具有装饰美,而且还充溢着一股生命活力的流动美。园林景观设计中常用的线形有水平横线、竖直垂线、斜直线、C曲线、S曲线、涡线。线具有不同的性格,如垂线有上升、严肃、端正之感;水平线有稳定、静止感;斜线有动势、不安定感;折线介于动静之间;粗线有强壮、坚实感;细线有纤弱之感等。在园林景观设计中对线的合理利用,可以让人为造景更加充满生命力,靠近自然。

3. 面的应用

面,其实是点或线围合起来的一个区域。在绿化中的面主要指的是绿地草坪和各种形式的绿墙,它是绿化中最主要的表现手法。面可以组成各种各样的形,如任意的、多边的、几何的,把它们或平铺或层叠或相交,其表现力非常丰富。根据面的形状可以分为几何直线形、自由直线形、几何曲线形、自由曲线形。园林景观设计中面的运用较为普遍,如在绿地中植物根据种类不同形成不同的面,植物根据其色彩偏向不同形成不同的色面。面还常运用于绿地草坪、绿墙、林道铺装等的设计中,如图5-79所示。园林景观设计中面的合理应用,能够突出主体,呼应需要维和的景观重心,从而增强视觉冲击力。

图5-79 面在园林景观设计中的应用

在园林景观设计中，装饰绿化的形式美，不仅是自然美，而且还是人工美、再创造的美。园林景观设计中如何体现时代感，如何提高园林景观的视觉审美质量，始终是当前我国园林景观设计中亟待解决的问题。平面构成艺术从思想和实践上都为现代风景园林设计提供了丰富的源泉和借鉴，也为探寻具有现代美的园林景观形式提供了明晰的方向和多种可能性。

本章小结

平面构成丰富和发展了传统的工艺美术理论，是设计专业的基础理论和基础训练手段，并且在各行各业中都有所体现，可以说是无处不在。平面设计是以视觉的感知为传达的前提，所以视觉元素的编排和经营对于表现主题和创意非常重要。

将视觉元素有机地结合是为了把内容信息以完整的形态快速、全面地传递给受众，使平面设计传达信息的功能得以实现。它不拘泥于一定的固有格式，手法灵活，千变万化，我们应该不断地探索，从而更好地为设计服务，为人们的需求做出贡献。

平面构成在海报设计中的应用

图5-80所示是香奈儿品牌的宣传海报，图5-81是运用平面构成中的点、线、面等元素对海报中的图形、字体进行的归纳。

图5-80　香奈儿品牌宣传海报

图5-81　香奈儿宣传海报中点、线、面归纳

第五章 平面构成在艺术与设计中的广泛应用

案例点评

在学习本章内容的过程中,我们了解到平面构成的知识在海报设计中得到了大量的运用,不仅要由基本的构成元素点、线、面来组合画面,还要运用形式美法则等其他相关内容来彰显海报的视觉魅力。

在图5-80中,设计师运用了对比构成,对海报中的布局进行了设计。海报的上下两个部分形成了大与小、多与少的对比,海报上半部分通过人物造型的完整与下半部分城市繁华的夜景之间的对比突显了香奈儿夫人雍容华贵的女性气质。在海报的上半部分,设计师还运用了对称与均衡的形式美法则平衡画面关系,并且通过背景与人物颜色的对比突出主体人物形象。

讨论题

通过对本章内容的学习及对图5-80香奈儿品牌宣传海报的分析,试结合自己所学专业,举例说明平面构成在各个专业领域中是如何应用的。

一、填空题

1. 以包豪斯为标志的现代主义时期,涌现了一大批现代绘画艺术大师,主要有立体派的(　　),超现实主义的达利,构成主义的马拉维奇,风格派的保罗·克利等。

2. 平面设计(Graphic design)的定义泛指具有艺术性和专业性,以"(　　)"作为沟通和表现的方式。

3. 环境艺术(Environmental art)有着宽广的内涵,除了包括为美化环境而设计的"艺术品"外,还应包括"偶发艺术"(Happening art)、"地景艺术"(Land art)以及建筑界所称的"(　　)"等。

4. 服装虽然是以立体形态出现,但服装造型是运用形式美法则有机地组合(　　)形成完美造型,所以平面构成在这一领域仍有广泛的应用。

5. 建筑可以从不同角度进行分类:根据建筑材料的不同,可分为(　　)、砖石建筑、钢筋水泥建筑、钢木建筑、轻质材料建筑等。

6. 园林景观设计就是在一定的地域范围内,运用(　　)和工程技术手段,通过改造地形(或进一步筑山、叠石、理水)、种植树木、花草,营造建筑和布置园路等途径创作而建成美的自然环境的过程。

二、简答题

1. 举例说明点、线、面在艺术与设计各个领域中是如何应用的。
2. 举例说明形式美法则在艺术与设计各个领域中是如何应用的。
3. 举例说明逻辑构成、结集构成在艺术与设计各个领域中是如何应用的。
4. 举例说明联想构成在平面设计领域中是如何应用的。

实训课堂

1. 运用平面构成原理和方法完成绘画作品两幅。
2. 运用平面构成原理和方法设计书籍装帧、广告招贴作品各两幅，题材不限。
3. 运用平面构成原理和方法设计室内及室外环境艺术设计作品各一幅。
4. 运用平面构成原理和方法设计服装效果图四幅，分别以春、夏、秋、冬为题。
5. 运用平面构成原理和方法设计建筑效果图一幅，运用点、线、面的综合手法进行表现。
6. 运用平面构成原理和方法设计园林景观平面图一幅，自选平面构成形式中的一种进行表现。

附录A

平面构成作品点评

一、以抽象形态为主的平面构成作品

作品点评

图A-1为点的构成作品。在具体的设计过程中，点并非都是以圆形或是点的形式出现的，它可以具有特殊的视觉形式和形态。在本作品中，学生灵活运用了抽象形态来表现点的密集形式，是一幅不错的点的构成作品。

图A-1　点的构成作品(王俊鑫)

图A-2　线的构成作品(刘婷婷)

作品点评

图A-2为线的构成作品，分别用不同的线形表现出喜、怒、哀、乐丰富的情感。稍有缺憾的是，在喜的情感表现中虽然运用了细实线正确的掌握手法，但过于密集的排列使画面缺少了活泼感，线过于粗，给人以压抑感。

作品点评

图A-3为线的面化的构成作品(来源为百度图片网www.image.baidu.com)，通过线的等距密集排列产生面的感觉。这张作业运用不同方向的线把脸谱的面与背景的面区分开，是一幅典型的线的面化构成作品，形态的设计具有创新性，构思较好，但脸谱面部如果能再多做一些疏密排列，视觉立体感会更强。

图A-3　线的面化的构成作品(网上作者)

作品点评

图A-4通过对基本形的群化，组合成新的单元形，并以骨骼和单元形同时重复的形式严格有序地排列起来，是绝对重复的构成形式。

图A-4　重复构成作品(梁伟)

图A-5　发射构成作品(一)(王添玉)

作品点评

图A-5为发射构成作品，在多种发射形式当中(如离心式、向心式、同心式、多心式、螺旋式)，学生选用了螺旋式的发射形式，有明确的中心点，通过线条的旋转呈现出发射形式。创意如果再新颖一些、内容再丰富一些，效果会更好。

作品点评

图A-6运用了平面构成的基本要素点、线、面的综合手法来实现发射的构成形式，通过具有秩序性的方向变动，产生引人注目的视觉效果。作品体现出了发射构成形成的必要要素，是明确的中心点的确立以及必须向四处扩散或向中心聚集。

图A-6　发射构成作品(二)(作者 马正娟　指导教师 李卓)

作品点评

　　图A-7是一幅视觉肌理构成作品，该同学运用喷洒、绘制、熏炙、拓印的处理手法，给人视觉上带来均衡、对比、节奏、律动的质感效果，是一幅不错的视觉肌理构成作品。

图A-7　视觉肌理构成作品(姚德林)

作品点评

　　图A-8是一幅触觉肌理构成作品，作者运用现有的和改造的物质来进行触觉肌理的创作，给人带来协调、生动的质感效果。稍有不足的是在创作时如果能将四幅图表现成一个整体系列，具有主题性就更好了。

图A-8　触觉肌理构成作品(张珈睿)

作品点评

　　图A-9是视觉肌理和触觉肌理的构成作品。通过不同的手法和不同的材料表现出画面，颜色与材料搭配合理，统一性强，是一幅不错的构成作品。

图A-9　视觉肌理和触觉肌理的构成作品(徐爽)

作品点评

　　图A-10是一幅平面空间构成作品，作者通过点、线、面的运用在二维平面内呈现出了一种三维空间的感觉，构思表达明确，稍有不足的是创新性差了一些，线条粗细应作出变化。

图A-10　平面空间构成作品(沈美玲)

二、以具象形态为主的平面构成作品

作品点评

　　图A-11构图准确，比例协调，选择对自然的显现形式加以认识，以点的面化形式将具象的形态呈现出来，点的排列疏密有致，突出质感的表达。作品充分体现出点是物象的浓缩这一有"力"的生命感。

图A-11　点的面化构成作品(一)
　　　　(作者 金延鑫　指导教师 李卓)

作品点评

　　图A-12作品表现力强，运用了特殊的点的形式表现整幅图像形态，作品在视觉上给人以生动、新鲜的最佳效果，尤其对于光的构成掌握得恰到好处，明暗关系的掌控充分表现出了人物的立体关系。

图A-12　点的面化构成作品(二)
　　　(作者 杜林繁　指导教师 李卓)

图A-13　点的面化构成作品(三)(曲睿)

作品点评

　　图A-13创意新颖，充满生命力。这幅作品把组成图像的基本构成要素点，有节奏、有律动地表现于图面上，形成点的面化形式，将主题"亲情"通过点的疏密表现得淋漓尽致。

作品点评

　　图A-14为点的面化构成，通过点的聚集产生面的感觉。这幅作品在点的运用上比较细致，运用不同的点的大小和位置上的疏密度表现出图像的肌理、深浅和凹凸的感觉。但稍有不足的是有些部分(如树的枝叶)层次感不够明显。

图A-14　点的面化构成作品(四)(叶广宇)

作品点评

　　图A-15为面的构成，作者巧妙地运用了具象的形态手作为实面的形态，在视觉上给人以强烈的整体感和刺激性，是一幅不错的面的构成作品。

图A-15　面的构成作品(李宁)

作品点评

图A-16为点、线、面综合构成作品,作者运用了形象的表现手法,使用了点的面化、线的属性以及有机的自由形式的面,把点、线、面灵活地表现在同一张图上,是一幅不错的点、线、面综合构成作品。

图A-16 点、线、面综合构成作品(一)(王凯)

作品点评

图A-17充分表现出平面构成的基本要素点、线、面的形式与形态。通过不同手法的表现使主体形象生动、富有活力,能够吸引观者的注意。

图A-17 点、线、面综合构成作品(二)(陈旭)

作品点评

图A-18是一幅以具象图形为主的构成作品,选用的原型是中国传统的龙的形象,通过对点、线、面多样的处理手法,形成了大家眼前的抽象龙头形态。图面效果完整,轻重强弱处理得当,是一幅优秀的具象构成作品。

图A-18 点、线、面综合构成作品(三)(金梓)

图A-19　重复构成作品(焦继欣)

作品点评

图A-19为单元形的重复构成，用相同的中国剪纸人物头像作为单元形，通过线形组合排列和多方向自由组合形式，使单元形在这张构成图中不断出现，形成了一幅优秀的单元形重复构成作品。

作品点评

图A-20是一幅近似构成作品，作者运用抽象的图案作为单元形，每一个单元形的形态处理手法都同出一门，极为近似，只是在位置和形式上稍作改动，但整体感却保持有规律和一致的性质，通过有作用性的骨骼排列，在视觉上给人以强烈的感觉，是一幅不错的近似构成作品。

图A-20　近似构成作品(孟宇)

图A-21　渐变构成作品(一)(赵治昱)

作品点评

图A-21为形态渐变构成作品，作者绘制出由穿铠甲的将士逐渐演变成为一匹驮着将士头盔的战马，构思巧妙。这幅作品运用单元形形态的改变来实现渐变的构成形式，在渐变时要掌握好渐变的始形与终形，渐变的过程要符合一定的秩序。

作品点评

图A-22运用形状渐变的手法,将一个形象逐渐转化成为另一个形象。艺术的形式臆造顺应自然规律,从一个具象形态到另一个具象形态的变化,变化过程简单明了,是一幅优秀构成作品。

图A-22 渐变构成作品(二)(姜薇)

作品点评

图A-23形象生动、精致、活泼,在画面中对渐变的构成手法表现得非常灵活,构思创意新颖,给人以最佳的视觉感受,是一幅很不错的作品。

图A-23 渐变构成作品(三)(李伟巍)

作品点评

图A-24创意新颖、内容生动,在图面中对渐变的构成手法表现得非常灵活,分别从形状、大小、位置、色彩四个角度表现渐变效果,给人以最佳的视觉感受。

图A-24 渐变构成作品(四)
(作者 陈维宇 指导教师 李卓)

图A-25　渐变构成作品(五)(张丽)

作品点评

图A-25具有很好的视觉表现力，创作的时候没有受到自然形态的约束，对于形状、位置特征做出了渐变处理，作品在视觉上给人以新鲜感。

图A-26　渐变构成作品(六)(作者 吴双　指导教师 李卓)

作品点评

图A-26视觉效果极佳，采用了形状的渐变，由抽象形态变为具象形态。

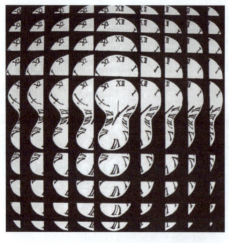

图A-27　渐变构成作品(七)(夏慧慧)

作品点评

图A-27是一张骨骼渐变构成作业，作者运用了重复单元形纳入渐变骨骼中的手法，渐变的效果一目了然，是典型的骨骼渐变构成。

作品点评

图A-28运用了特异的构成手法，在近似的基本形中创造了一个不符合规律的不相似的基本形，具有独特的视觉效果。

图A-28　特异构成作品(一)(作者 陈维宇　指导教师 李卓)

作品点评

图A-29是一张特异构成作品，作者运用了具象的葡萄形态作为单元形，在重复的基础上，其中一个改变成眼睛的形态，突破了形态规律，产生了局部突变，在视觉上给人以强烈的冲击感，是一幅不错的特异构成作品。

图A-29　特异构成作品(二)(唐睿)

作品点评

图A-30设计新颖，作者有意识地设计出一个不符合大多数规律的形态，并且突破了整个构成的骨骼规律，去除了整幅图的单调感，使画面产生了强烈的视觉冲击。

图A-30　特异构成作品(三)(兰雪)

作品点评

图A-31作品视觉冲击力强,在平淡中创造高潮,应用特异的形式引起人们的注目,是一幅不错的特异构成作品。

图A-31 特异构成作品(四)(作者 罗萍 指导教师 李卓)

作品点评

图A-32和图A-33两幅发射的构成作品运用手法相似,都采用了离心式的发射形式,而且是不规则的发射方式。创作手法新颖,内容生动灵活,形象地表现出一种自然状态,作品具有很好视觉效果。

图A-32 发射构成作品(一)(王亮)

图A-33 发射构成作品(二)(王朝楠)

作品点评

图A-34运用有形的对比手法,在大小、形态及色彩上进行了比较。艺术效果自然醒目,是一幅优秀的对比构成作品

图A-34 对比构成作品(一)(作者 王丽 指导教师 李卓)

作品点评

图A-35针对调和而产生差异对比,有意识地在黑白上进行相互对照,产生强烈的视觉对比效果。

图A-35　对比构成作品(二)(邓俊)

图A-36　对比构成作品(三)(依兴玉)

作品点评

图A-36是一张对比构成的作业,作者通过象形文字"鱼"与具象鱼的形态对比以及背景的黑白、肌理对比,形成了这幅醒目、生动、多手法的对比构成作品。

作品点评

图A-37是一张结集构成作品,作者运用具象篮球的表现手法作为点的形式,使密集的点慢慢疏散开,通过篮球的自由排列、疏密有致、不规律地分布在画面上,带来了视觉上的特殊感受,是一幅不错的结集构成作品。

图A-37　结集构成作品(鲍晓亮)

作品点评

图A-38构图均衡，比例协调，通过想象创意出抽象的形态，并加以组合，成为一幅有内在意义的抽象构成作品。

图A-38　抽象构成作品(冯晰)

作品点评

图A-39为矛盾空间构成作业，图中运用了透视规律的逆用和改变观察顺序的方法，图形中的建筑各部分单独具有真实性，但通过共用线、面违反视觉规律的编排组合，使图面产生耐人寻味的视觉效果。稍有缺憾的就是整张图在构图和内容上不够丰富，视觉震撼力不强。

图A-39　矛盾空间构成作品(一)(董少明)

作品点评

图A-40通过图与底反转现象的一种延伸关系，运用平面造型来表现一种错视效果，最终实现在客观世界中无法存在的空间形式。

图A-40　矛盾空间构成作品(二)(作者 孟凡冲　指导教师 李卓)

作品点评

图A-41创新性强、空间幻觉性表现得细致到位,艺术效果处理得当,是不错的矛盾空间构成作品。

图A-41 矛盾空间构成作品(三)(作者 邢良文 指导教师 李卓)

图A-42 矛盾空间构成作品(四)(韩军威)

作品点评

图A-42为矛盾空间的构成作品,在处理手法上运用了遮挡、透视规律逆用以及改变观察顺序等,使表现出来的图像形成无法真实模拟的立体感。

作品点评

图A-43是一张联想构成作品,主题为《生命》,每一个点燃的蜡烛火苗都代表着一个人的生命之火。作者运用了具象的蜡烛形态和抽象的人的侧脸图案作为表现形象,在视觉上给人很强烈的感觉,是一幅不错的联想构成作品。

图A-43 联想构成作品(一)(李园园)

作品点评

图A-44是一张联想构成作品,是通过具象事物的绘制组合而引发一定的含义和内容,使整张构成图给人以不断的遐想,表现主题,达成作者最终的创作目的。

图A-44 联想构成作品(二)(刘源)

作品点评

图A-45是一幅优秀的联想构成作品。作者以水为主题,以特殊的处理手法表现出水的重要性。创作形式上没有直接表现大量的水体,而是通过沙漠植物与水龙头的巧妙结合,给人们联想空间,使人们联想出水的宝贵。该作品可以称得上是优秀的联想构成作品。

图A-45 联想构成作品(三)(作者 朱子君 指导教师 李卓)

附录 B

平面构成在现代设计中的应用

平面构成在现代设计中的应用如图B-1～图B-31所示(图片来源为百度图片网(www.image.baidu.com))。

图B-1　点在现代室内装饰设计中的应用

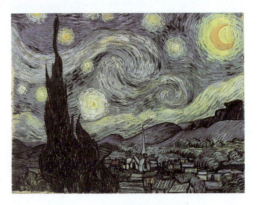

图B-2　点在现代绘画中的应用

图B-3　点在现代展示设计中的应用

图B-4　点在现代建筑设计中的应用

图B-5　点在现代平面设计中的应用

图B-6　点在现代服装设计中的应用

附录B　平面构成在现代设计中的应用

图B-7　线在景观设计中的应用

图B-8　线在建筑设计中的应用

图B-9　线在招贴设计中的应用

图B-10　线在书法艺术中的体现

图B-11　面在现代绘画中的应用

图B-12　面在现代景观设计中的应用

附录B 平面构成在现代设计中的应用

图B-13 点、线、面在现代平面设计中的应用

图B-14 点、线、面在现代建筑设计中的应用

图B-15 点、线、面在现代室内设计中的应用

图B-16 重复构成形式在现代展示设计中的应用

图B-17 重复构成形式在现代建筑设计中的应用

附录B 平面构成在现代设计中的应用

图B-18　近似构成形式在现代展示设计中的应用

图B-19　近似构成形式在现代招贴设计中的应用

图B-20　近似构成形式在现代平面设计中的应用

201

图B-21　渐变构成形式在现代招贴设计中的应用

图B-22　渐变构成形式在平面设计中的应用

图B-23　发射构成形式在现代绘画中的应用

附录B 平面构成在现代设计中的应用

图B-24 特异构成形式在现代平面设计中的应用

图B-25 特异构成形式在现代展示设计中的应用

图B-26 对比构成形式在现代平面设计中的应用

图B-27 肌理在绘画艺术中的应用

图B-28 肌理在现代室内设计中的应用

图B-29 矛盾空间在现代广告设计中的应用

图B-30　矛盾空间在现代平面设计中的应用

图B-31　联想构成形式在现代建筑设计中的应用

参 考 文 献

[1] 赵殿泽. 构成艺术[M]. 沈阳：辽宁美术出版社，1987.
[2] 刘滨谊. 现代景观规划设计[M]. 南京：东南大学出版社，1999.
[3] 藤菲. 材料–艺术–设计[M]. 青岛：青岛出版社，1999.
[4] 王受之. 世界现代建筑史[M]. 北京：中国建筑工业出版社，1999.
[5] 蓝先琳. 平面构成[M]. 北京：中国轻工业出版社，2001.
[6] 王亚非. 平面设计实用手册[M]. 沈阳：辽宁美术出版社，2001.
[7] 王受之. 世界现代设计史[M]. 北京：中国青年出版社，2002.
[8] 王向荣. 西方现代景观设计的理论与实践[M]. 北京：中国建筑工业出版社，2002.
[9] 康定斯基. 康定斯基论点线面[M]. 罗世平，译. 北京：中国人民大学出版社，2003.
[10] 黄英杰. 构成艺术[M]. 上海：同济大学出版社，2004.
[11] 芦影. 平面设计艺术[M]. 北京：中国人民大学出版社，2005.
[12] 胡燕欣. 构成新概念平面篇[M]. 成都：四川美术出版社，2006.
[13] 蔡涛. 传达空间设计[M]. 北京：中国青年出版社，2006.
[14] 余强. 设计艺术学概论[M]. 重庆：重庆大学出版社，2006.
[15] 原研哉. 设计中的设计[M]. 济南：山东人民出版社，2006.
[16] 贾京生. 构成艺术[M]. 北京：中央广播电视大学出版社，2007.
[17] 段邦毅. 空间构成与造型[M]. 北京：中国电力出版社，2008.
[18] 扎哈·哈迪德. 世界著名建筑大师作品点评丛书[M]. 大连：大连理工大学出版社，2008.
[19] 李雅. 材料设计创意指南[M]. 上海：上海科学技术文献出版社，2009.

推荐网站

[1] 互动百科，http://www.hudong.com
[2] 红动中国，http://www.redocn.com
[3] 百度百科，http://baike.baidu.com
[4] 设计在线，http://www.dolcn.com
[5] 视觉中国，http://www.chinavisual.com
[6] 中国美术教育资源网，http://www.xsart.net
[7] http://www.zcool.com.cn/
[8] http://www.dolcn.com/